"생명을 담는 그릇이자 자궁인 어머니는
물과 대지, 우주적인 탄생과 상징적으로 연결된다.
주요 원형들과 마찬가지로
어머니에 대한 상징은 이중적이며
자연의 순환 과정(탄생, 죽음, 부활)을 의미한다."
　　─본문 중에서

상징과 비밀
그림으로 읽기

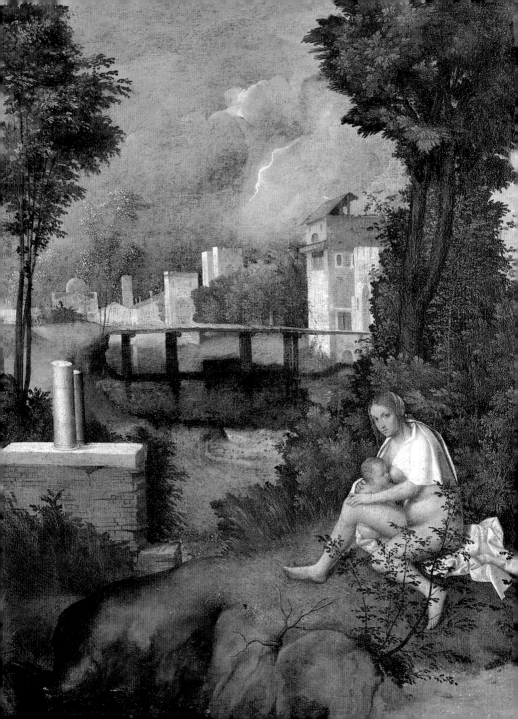

Symbols
and
Allegories
in Art

마틸데 바티스티니 지음 ❋ 조은정 옮김

상징과 비밀
그|림|으|로|읽|기

예경

마 틸 데 바 티 스 티 니 는 이탈리아의 미술사학자이자 미술평론가로, 20세기 미술과 철학의 관계에 관심이 많다. 저서로 《피카소》, 《모딜리아니》, 스테파노 추피와 공저한 《피카소, 천재의 작품 Picasso, L'opera di un genio》, 《정물화 La Natura Morta》, 《초상화 Ritratto》, 《정신의 걸작들 Capolavori della mente》 등이 있다.

조 은 정 은 서울대학교 미술대학 서양화과와 동 대학원을 졸업하고, 그리스 테살로니키의 아리스토텔레스대학교에서 박사학위를 받았다. 현재 목포대학교 미술학과에 재직 중이다. 번역서로 《그리스 미술》, 《로마 미술》, 《손에 잡히는 미술사조》 등이 있다.

상 징 과 비 밀 , 그 림 으 로 읽 기

지은이 | 마틸데 바티스티니
옮긴이 | 조은정
펴낸이 | 한병화
펴낸곳 | 도서출판 예경

초판 인쇄 | 2007년 4월 20일
초판 발행 | 2007년 4월 25일
3쇄 발행 | 2014년 8월 30일

출판등록 | 1980년 1월 30일(제300-1980-3호)
주소 | 서울시 종로구 평창동 296-2
전화 | (02)396-3040~3
팩스 | (02)396-3044
전자우편 | webmaster@yekyong.com
홈페이지 | http://www.yekyong.com

값 25,000원
ISBN 978-89-7084-404-6(04600)
 978-89-7084-304-9 (세트)

Simbolie e allegorie
by Matilde Battistini, edited by Stefano Zuffi
®œ 2002 Mondadori Electa S.p.A. Milano
All rights reserved.

Korean translation copyright ®œ 2007 Yekyong Publishing Co.
This Korean edition was published by arrangement with Mondadori Electa S.p.A.

❋ **그 림 설 명**
2쪽 | 조르조네, 〈폭풍우〉, 1506년경, 베네치아, 아카데미아 미술관
5쪽 | 〈철학자의 알〉, 솔로몬 트리스모신의 《태양의 광채》 필사본 삽화, 16세기, 런던, 대영도서관

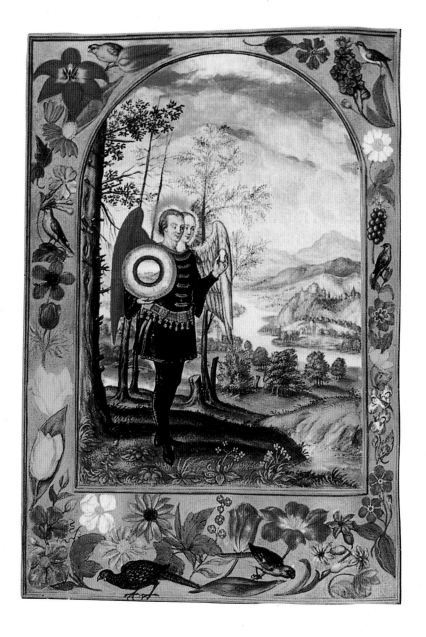

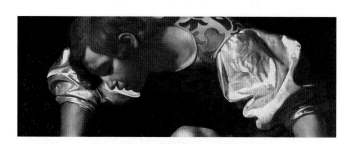
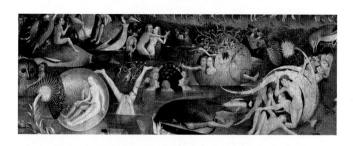
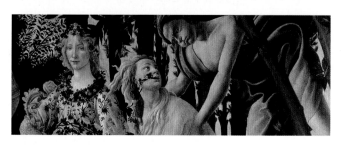

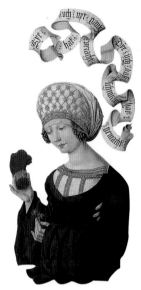

✳ 들어가는 글

미술작품들은 어떤 이야기를 담고 있는가? 이 작품들에 재현된 장면은 무엇일까? 작품에서 표면적으로 드러나는 이미지들 뒤에 보다 심오한 의미가 숨어 있는 것은 아닐까?

　과거에는 화가들이 예전부터 이용되었던 방대한 상징의 레퍼토리로부터 자신의 작품에서 쓸 이미지나 기호들을 추출하곤 했다. 그와 동시대에 사는 관객들이라면 이러한 상징들을 곧 알아차릴 수 있겠으나, 우리 현대인들로서는 이러한 상징들을 해석하기가 쉽지 않다. 상징은 작품을 구성하는 핵심 요소들로, 이들을 해석하지 않고서는 이미지가 전달하는 이야기와 그 안에 담긴 메시지를 이해할 수가 없기 때문이다.

　중세의 사상은 고대 문화의 주요한 상징 기호들을 새로운 종교적, 신학적 개념의 틀 속에서 재조직했고, 그 과정에서 선과 악의 원리들을 분명하게 구분하는 이분법적인 관점이 자리 잡게 되었다. 이러한 중세의 사고체계에서는 그리스도교 신앙의 주요 등장인물들 역시 선과 악의 양 진영으로 대립한다. 즉 그리스도와 성모, 천사들과 성인들이 한편을 이룬다면 사탄과 그의 졸개들은 반대편에 포진하는 것이다. 로마네스크 미술에는 이처럼 과거의 전통에서 유래한 상징들이 풍부하다. 이러한 상징의 일부는 현대인들도 알아차릴 수 있을 정도로 친숙하지만, 다른 것들은 세월의 흐르면서 본래의 의미가 퇴색하여 악마나 괴물의 범주에 포함되었다.

　르네상스는 고전 문화의 부활을 체험했던 시대였다. 이러한 움직임을 주도한 이들은 고대의 필사본들을 독해하고 번역했던 인문주의자들이었고, 그들의 연구 결과는 당시 발명된 인쇄기술을 통해서 널리 유포되었다. 서구 사회는 이처럼 번역 출간된 고대의 문헌들을 통해 메소포타미아와 인도─이란, 이집트 문명 같은 까마득한

고대의 전통들까지도 되찾게 되었다.

15-16세기의 '상징적인 이미지'들은 단지 고대 그리
스와 로마의 신화뿐만 아니라, 플라톤 철학 그리고 유대교의 카
발라^{Kabbalah}에서 비롯된 헤르메스 비교와 비교^{秘敎} 전통에서도 깊
은 영향을 받았다. 이러한 지적 환경에서 미술작품은 연금술을 통한
물질의 변환과 비슷한 '새로운 우주의 생성^{cosmogenesis}' 아니면 '제 2의 자연'으
로 여겨졌다. 때문에 르네상스 미술가들은 미술작품 속에서 연금술의 상징들을 이
용해서 우주의 창조 과정과 조화의 단계들을 재구성했으며, 또한 '친밀한 지인들'
(후원자들, 인문주의자들, 화가들, 학자들)의 집단에 속한 관객들만이 작품의 중요
한 윤리적, 지적 가치를 공유하고 소통할 수 있도록 했다.

17세기에 와서는 상당한 분량의 도상학 자료들이 논문과 사전의 형태로 축적되
었고, 이러한 문헌들은 미술가들이 가장 보편적으로 이용하는 상징물과 그것에 해
당하는 의미를 효과적이며 분명히 표현하는 데 큰 도움이 되었다. 그러나 17-18세
기 동안에 미술가들은 거의 기계적으로 이러한 상징들을 남발하기 시작했다. 따라
서 이미지에 담긴 보다 심오한 의미들이 점차 사라지면서, 상징적인 이미지들은 단
순히 교훈적인 도상으로 변해갔다.

18세기 말의 환상적인 회화들, 낭만주의 문화, 19세기의 상징주의는 상상과 무의
식에서 끌어낸 이미지와 의미들을 이용하여, 예술에 대한 반^反자연주의적인 관점을
다시 전면에 내세웠다. 그러나 20세기에 들어서야 비로소 미술가들은 초현실주의
같은 미술 경향에서 자신들의 미학과 창작의 원리들을 과거의 비교 전통과 직접적
으로 연결짓게 되었다.

이 책의 목적은 현대의 독자들과 미술관 관람객들이 이미지의 세계 안에서 헤매

지 않고, 유명한 작품들을 감상할 때 그 안에 숨겨진 의미까지도 읽어낼 수 있도록 돕는 데 있다. 미술작품들에서 다루는 주제들은 절대로 단일하고 확실한 해석이 나오는 경우가 없으므로 본질적으로 논쟁의 여지를 내포한다. 다만 우리들은 다양한 미술작품들을 읽어낼 때 여러 가지 다른 단서들을 제공할 수 있을 뿐이다. 그러므로 여기서는 간략한 도상학의 설명이 개별 작품에서 다루는 주제와 그에 관련된 대단히 복합적인 의미들을 모두 밝혀낼 수 없다는 점을 미리 밝혀두고자 한다.

본문은 주제에 따라 분류했다. 제1부는 시간의 상징에 해당한다. 여기서는 유럽의 역사적 시기마다 미술가들이 이용했던 주요한 시간의 의인화들을 통해서 현세적 시간의 개념이 어떻게 재현되었는지를 살펴본다. 제2부의 주제는 인간에 대한 상징이며, 서구의 종교와 철학적 전통으로부터 비롯된 문화적이며 인류학적인 인간의 원형archetype들을 설명한다. 공간의 상징들을 다룬 제3부는 우리를 둘러싼 세계 안에 숨겨진 '신비한' 공간들로 독자들을 인도하며, 제4부 알레고리는 미술사에서 중요한 위치를 차지하는 도상학의 테마들을 설명할 것이다.

시간

랭부르 형제들, 〈7월〉(부분),
《베리 공작의 호화로운 성무일과서》의
세밀화, 1416년경, 샹티이, 콩데 미술관

우로보로스

Ouroboros

자신의 꼬리를 물고 있는 뱀으로 그려지며, 영겁, 생명의 지속, 우주의 완전성을 나타낸다. 우로보로스는 창조의 원초적인 상징이다.

● 이름
'왕'을 뜻하는 콥트 어의 ouro와 '뱀'을 뜻하는 히브리어 ob에서 생성되었다.

● 상징의 기원
이집트인들에게 우로보로스는 우주의 네 신들인 이시스, 오시리스, 호루스, 세트가 함께 손을 잡고 있는 고리를 의미한다.

● 특징
자기의 꼬리를 물고 있는 행동은 자가수정自家受精을 나타낸다. '하나이자 전체'라는 뜻인 '엔투판en to pan'이라는 명문이 함께 등장한다.

● 종교, 철학적 전통
영지주의Gnosticism, 헤르메스 비교, 연금술, 신지학神智學

● 관련된 신들과 상징들
헤르메스(메르쿠리우스), 에온, 우주적 시간; 날개달린 뱀, 연금술 또는 헤르메스 비교의 용, 수은; 불의 고리, 환環

▶ 〈우로보로스〉,
18세기 아랍의 세밀화

영원한 회귀와 끊임없는 재생하는 생명의 상징인 '뱀들의 왕' 우로보로스의 이미지는, 고대인들에게 '위대한 한 해Great Year'라고 불렸던 분량의 시간이 순환한다는 관점을 가장 잘 보여준다. 이러한 전통에 따르면, 우주의 순환은 하늘의 별들이 출발점으로 되돌아 온 시점에 하나의 주기가 완성된다고 본다. (중세에는 15,000년마다, 그리고 현대에는 25,800년이라고 계산되는) 이 시기가 되면, 시간은 순서가 뒤바뀌어 반대 방향으로 움직이기 시작한다. 그리스도교가 도래하면서, 순환적 시간 개념은 시작(세계의 창조)과 끝(최후의 심판)이 있는 직선적인 시간 개념으로 대체되었다. 또한 뱀들의 왕은 연금술/헤르메스 비교 전통에서 중요한 의미를 차지하는 상징으로, 질료의 정제 과정을 의미한다.

도상학적 맥락에서 보면, 자기의 꼬리를 물고 있는 뱀은 영겁에 대한 상징물로 쓰였고, 미술작품에서는 시간을 의인화한 신이나 표상들과 함께 자주 등장한다. 특히 자기의 꼬리를 물고 있는 뱀은 이탈리아 르네상스 시대에 신플라톤주의 철학자인 피코 델라 미란돌라와 마르실리오 피치노가 주도했던 이교異敎의 부활 때문에 중요해졌다.

군주들과 귀족들은 자신들의 학문적, 정치적, 도덕적 지위를 상징적으로 알리기 위해서 메달 뒷면에 이 상징을 새겨 넣었다.

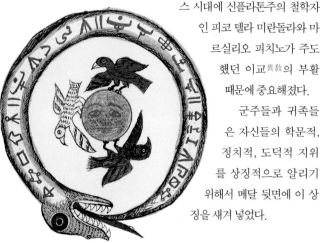

르네상스 시대에 데모고르곤Demogorgon은
신들을 낳은 아버지이자 초자연적 능력에 대한
최고의 파수꾼으로 여겨졌다.

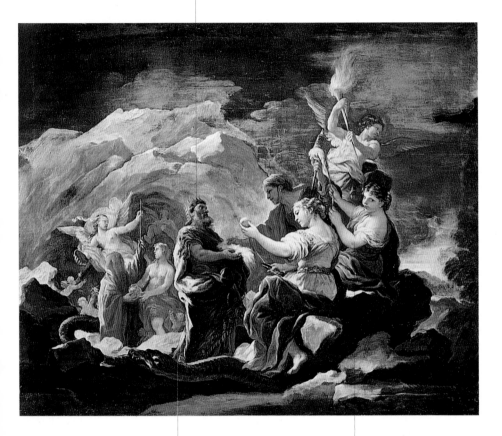

절반은 희고 절반은 검은 우로보로스의
몸통은 현재 서로 대립되는 땅과 하늘이
태초의 통일체 안에서는 결합되었다는
것을 암시한다.

운명의 세 여신인
파르카이Parcae는 아이가 태어날
때부터 그 아이의 운명을 천을
짜듯 엮어낸다.

▲ 루카 조르다노, 〈영겁의 동굴〉, 1685년경.
런던, 내셔널 갤러리

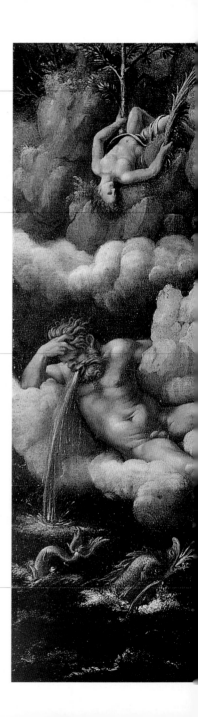

자신을 태운 재에서 다시
살아나는 불사조는
그리스도교에서는 부활, 그리고
우주의 4원소 즉 흙, 물, 공기,
불의 완전한 합일을 뜻한다.

혼천의는 우주를 상징한다.

사슴은 인간의 실존에
드리워진 필연 즉,
아난케ananke의 냉혹한
멍에를 의미한다.

이 회화는 피에트로 폼포나치의 〈영혼
불멸에 대한 연구〉와
클라우디아누스의 〈거인들의 전쟁〉,
그리고 오비디우스의 〈변신 이야기〉를
바탕으로 그려졌다고 추정된다.

▶ 줄리오 로마노, 〈불멸의 알레고리〉,
 1520년경. 디트로이트 미술관

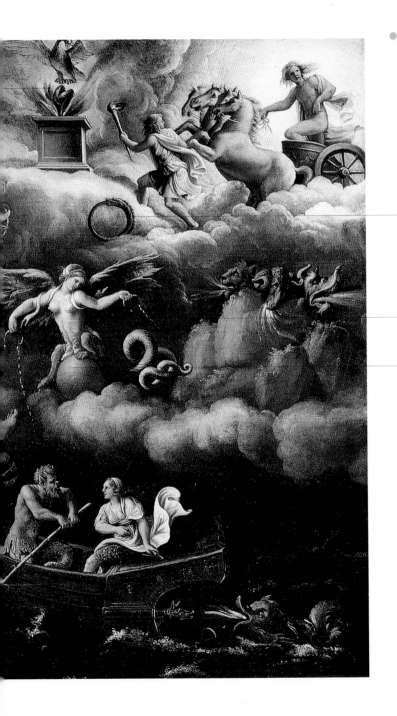

우로보로스는 영원히
반복되는 시간의
순환을 의미한다.

스핑크스는 인간의
피할 수 없는 운명을
의미한다.

죽음과 덧없음이
지배하는 세상은
괴물의 발톱에 잡힌
구球로 표현되었다.

오케아누스

Oceanus

오케아누스는 턱수염이 더부룩한 노인으로 나타난다. 흉상으로 제작되는 경우가 많으며 게의 집게발을 머리카락에 꽂고 있다. 우주의 뱀 형상을 취하기도 한다.

오케아누스는 전 우주를 둘러싸는 거대한 강이며, 세상 만물의 탄생과 죽음을 관장한다. 시간의 흐름과 끝없는 변화의 수호자인 오케아누스는 두 가지 본질로 나타난다. 원초적인 물이라는 측면에서 보면 그는 최초의, 영원히 마르지 않는 생명의 원천이다. 다른 한편 오케아누스는 세계의 경계이며, 모든 존재의 피할 수 없는 숙명을 상징하기도 한다(그리스의 헤이마르메네 여신과 유사하다). 오케아누스에 대응되는 것은 사자死者의 세계를 둘러싸고 흐르는 성스러운 강 스틱스Styx이다.

고대 그리스에서는 카이로스(기회), 니케(승리), 헤르메스처럼 모든 상황에 상응하는 시간의 신들이 존재했다. 헤르메스는 공식 행사에서 간혹 일어나는 침묵의 순간에 상응하며, 카이로스는 행위가 일어나는 순간을 의인화했다. 니케는 전쟁과 운동경기를 관장했으며, 전투를 승리의 순간으로 바꾸어 놓았다. 이후 오케아누스는 페르시아의 신 제르반과 결합하는데, 제르반은 두 가지로 구별되는 시간의 법칙, 즉 영원(무한한 시간)과 필연(오랫동안 지배되어온 기간)을 구체화한 신이다. 〈오르페우스 송가〉에서는 아난케(필연)가 이 역할을 담당하며, 아난케는 꼬리를 물어 우주를 감싼 뱀의 모습이다. 그리스도교가 들어온 후 오케아누스의 시간에 관련된 의미는 사라졌고, 그는 단순히 세계의 하천들의 아버지가 되었다. 이제 오케아누스는 시간의 지배자, '새로운 태양'인 그리스도의 발치에 나타난다.

날개 달린 물고기는 세상을
날아다니는 그리스도의
상징이다.

시계추는 인간의 운명을 상징한다.
많은 회화에서 시계추는 십자가
처형의 이미지와 관련된다.

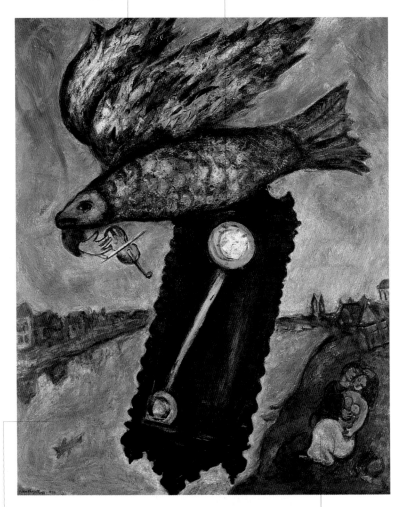

성스러운 강은 시간이 끊임없이 흘러가며 자연
전체를 살아 움직이게 하는 생명의 원천임을
표현한다. 이 작품의 제목은 오비디우스의
《변신 이야기》에 나오는 구절에서 따왔다.

생명의 강 제방 위에 자리
잡은 연인은 생명을 주는
물의 힘을 상징한다.

▲ 마르크 샤갈, 〈시간은 둑 없는 강이다〉,
1930-39. 뉴욕, 현대미술관

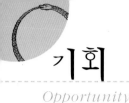

기회

Opportunity

기회는 흔히 굴러가는 구 위에 서 있는 소녀로 그려진다. 소녀의 얼굴은 머리채로 가렸고, 뒤통수는 대머리이다.

기회는 행동을 취하기에 가장 적당한 순간이며, 사람의 소원이 결실을 맺도록 해준다. 고전 고대 시기에는 기회가 오케아누스의 아들이자 니케의 형제인 카이로스로 의인화되었다. 카이로스는 면도날 위에 놓인 저울을 든 날개 달린 청년으로 그려졌는데, 이 청년은 기회란 매우 변덕스럽고, 서둘러야 잡을 수 있다는 뜻을 알려주는 알레고리 이미지이다.

나중에 기회는 뒤통수가 완전히 벗겨지고 풍성한 머리채를 앞으로 내려서 얼굴을 덮은 소녀로 그려졌다. 기회를 잡으려면 사람은 소녀가 몸을 돌려서 영원히 사라지기 전에 머리채를 그러잡음으로써 자신의 능력을 증명해야 한다. 하지만 그 같은 순간을 포착하기란 결코 쉽지 않은 일이다. 중세에 기회는 많은 비난을 받았고, 특히 착실한 미덕과 자주 비교되었다.

그 무렵부터 기회는 행운의 이미지와 합쳐져 그려지기 시작했다. 행운이나 기회는 모두 바퀴나 구 같은 상징물과 자주 등장한다. 르네상스 시대에 기회는 고대의 긍정적인 의미를 다시 회복했고, 윤리적인 의미를 담은 알레고리 장면들에 등장하게 되었다. 이러한 그림들에서 기회의 이미지는, 행동하여 효과적으로 상황에 개입할 수 있는 적절한 순간을 파악하는 능력을 재현한다.

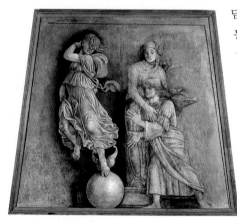

▶ 안드레아 만테냐 화파, 〈오카시오와 파에니텐치아〉 (기회와 참회), 1500년경. 만토바, 팔라초 두칼레

에온은 사자의 머리를 가진 인간의 모습이다. 그의 몸 전체는 뱀이 휘감고 있고, 홀笏과 열쇠, 번개를 손에 들고 있다.

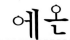

에온
Eon

에온은 육신이 죽은 후에도 살아 있는 성스러운 액체와 생기의 정수를 의인화했다. 함께 등장하는 뱀은 불멸의 영혼과 지속적으로 다시 탄생하는 생명(뱀이 튼 여섯 개의 똬리는 1년간의 태양 주기를 상징한다)의 상징이며, 이러한 에온의 능력을 널리 알리는 표시이기도 하다. '빛의 군주'이자 성스러운 힘을 발산하는 존재로 숭배되었던 에온은 천체를 지배하는 영겁을 상징한다. 사자의 머리는 태양과 여름의 원리를 나타내며, 4원소 중 불과 관련된다. 뱀은 지하, 겨울, 습한 기운을 나타내며 흙과 관련된다. 이렇게 두 가지 성격을 지닌 에온은 자신 안에 삶과 죽음, 선과 악 같은 우주의 상반되는 요소를 함께 지녔다.

미술작품들에서 에온의 몸은 황도대(12궁도)의 기호가 둘러싸이며, 이 기호들은 흔히 뱀 가죽 안에 새겨진다.

1에온 또는 '위대한 세기'는, 지상의 천년이다. 그리스도교 교리에서는 우주의 시간을 7에온으로 나누는데, 7에온은 하느님의 창조가 이루어진 7일에 상응한다. 이 교리에 따르면 세상은 마지막 에온이 완결되어 종말을 맞게 된다. 고대 말기에는 1492년을 마지막 에온이 완결되는 시점이라고 계산했는데, 1492년은 유럽인들이 최초로 아메리카 대륙에 발을 들여놓은 해이기도 했다. 보다 일반적인 관점에서는 한 에온으로부터 다음 에온으로 넘어가는 시기를 하나의 시대가 끝나고 새로운 정신 질서가 시작되는 때로 여긴다.

- **이름**
 '시기' 혹은 '기간'을 뜻하는 그리스어 aion과, 후기 라틴어 aeone에서 유래했다.

- **상징의 기원**
 이는 '시간의 시작부터 있어왔던 존재'를 뜻하는 aion을 의인화했다.

- **성격**
 에온은 광대무변한 기간, 혹은 미트라교의 주신主神을 나타낸다. 초월적 세계로 통하는 문을 지키는 수호신인 에온은 열쇠와 홀, 번개를 들고 있다.

- **종교적, 철학적 전통들**
 제르반 숭배교, 미트라 밀교密敎, 오르페우스교, 조로아스터교, 마니교, 영지주의

- **관련된 신들과 상징들**
 라, 오케아누스, 크로노스, 미트라, 제르반−아리만; 우주의 뱀, 선, 빛, 어둠, 정신, 물질

◀ 〈사자 머리의 에온 상〉, 오스티아의 미트라 신전에서 출토. 로마, 바티칸 시, 바티칸 박물관

세월

Time

세월은 턱수염을 기르고 날개를 단 노인이 작은 낫, 모래시계, 긴 낫을 들고 있거나, 지팡이를 짚은 노인으로 그려진다.

● **이름**
'시간' 혹은 '번영'을 의미하는 옛 스칸디나비아어 timi에서 유래했다. 그 단어의 어원인 중세 라틴어 tempus는 '자르다'라는 의미인데, 이는 지상의 모든 존재들의 수명을 소진하는 시간의 역할을 가리킨다.

● **상징의 기원**
크로노스Kronos와 세월을 의인화한 크로노스Chronos가 중세에 합쳐지면서 생성되었다.

● **성격**
시간은 파괴적인 힘이며, 세상 만물의 덧없음을 상징한다. 또한 인간에게 이로운 신으로, 시간은 중상과 악덕의 올가미로부터 진실과 순수가 승리를 거두도록 도와준다.

● **종교적, 철학적 전통**
연금술, 헤르메스 비교, 점성학, 신플라톤주의

● **관련된 신들과 상징들**
크로노스, 크로노스(사투르누스), 야누스; 진실, 미덕, 생명, 죽음

▶ 프란시스코 고야, 〈자신의 아이를 잡아먹는 사투르누스〉, 1821-23. 마드리드, 프라도 미술관

세월(시간)의 도상은 중세 때 고대의 서로 다른 두 신들을 합친 데서 기원한다. 하나는 제우스의 아버지인 크로노스Kronos이고, 다른 하나는 세월을 관장하는 그리스의 신 크로노스Chronos이다. 제우스의 아버지 크로노스(로마의 사투르누스에 해당)는 불변성과 되돌릴 수 없는 숙명을 뜻하며, 변화무쌍한 세상에 반하는 우주적 힘이기도 하다. 크로노스는 자신의 자식들을 잡아먹는 존재로 그려지는 경우가 많다. 거세당한 후에 세상의 북쪽 끝으로 추방당하는 그의 운명은 필연적인 새로운 우주 질서의 구성을 나타낸다.

라바누스 마루루스의 《우주론》, 성 아우구스티누스의 《신국》 그리고 《오비드 모랄리제》, 《풀젠티우스 메타포랄리스》 등에서 보듯이, 중세에는 세월이 점차 지혜와 동일시되었다. 이처럼 변모된 이미지는 특히 르네상스 시대에 널리 전파되었다. 피렌체의 신플라톤주의와 연금술 전통에서는 사투르누스(토성)가 최고의 사상을 표현한다고 여겼다. 세월은 죽음의 감독관이며, 예정된 희생자를 죽음으로 인도한다. 때로는 강철 이빨

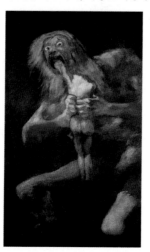

을 드러내고는 폐허나 메마른 황무지에 우뚝 서 있는 악마로 그려진다. 세월은 진실의 아버지이자 '진실을 드러내는' 긍정적인 역할을 맡는데, 이런 경우는 대개 윤리적 내용을 다룬 알레고리화의 배경에서 쿠피도의 날개를 꺾는 모습으로 등장한다. 또한 세월은 우수에 찬 기질을 관장하는 신으로, 묵상하는 성 히에로니무스(제롬)으로 그려지기도 한다.

젊은 여인은 연애 상대에 대한
충실함을 상징하는 카네이션을
청년에게 건네주고 있다.

한 손은 행복한 과거를, 다른 한 손은
쓰라린 미래를 가리키는 이 청년은
세월의 상징으로 해석되어 왔다.

아무 걱정 없이 놀이에 열중하는
어린이들은 순수하며 잊혀진
시절을 의미한다.

사투르누스는 지팡이에 기댄
절름발이 노인으로 그려졌다.

▲ 〈시간의 알레고리〉(프랑스 태피스트리),
16세기 초. 클리블랜드, 미술관

세월

과실로 가득 찬 풍요의 뿔 코르누코피아는
사투르누스가 다시 통치하면서(여기서는
메디치 가문이 피렌체의 통치권을 회복한
사건을 암시함) 찾아온 조화와 풍요를
상징한다.

▲ 조르조 바사리, 〈사투르누스에게 대지의 첫 산물을 바침〉,
 1555-57, 피렌체, 팔라초 베키오

2 2

고전 도상학을 따라,
투르누스는 베일을 머리에
덮어쓴 위엄 있고 성숙한
남성으로 표현되었다.

기원전 5세기와 4세기의
미술작품들에서는 자신의 꼬리를
물고 있는 뱀이 사투르누스의
상징물로 함께 등장한다.

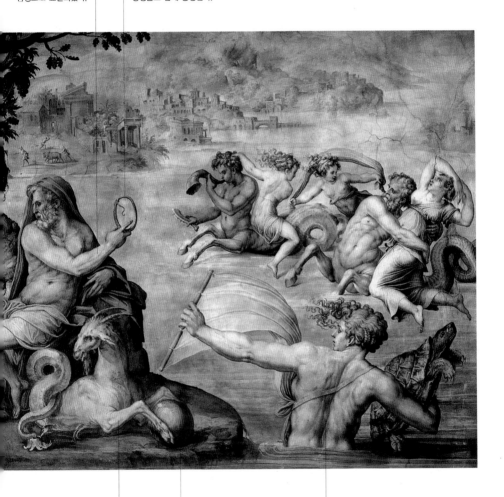

염소는 메디치 가문에 해당하는
별자리 동물이다. 이 프레스코
화를 주문한 코지모 1세의 탄생
궁도인 염소자리는 전투에서
힘과 승리를 상징한다.

메디치 가문의 문장에 등장하는
상징물인 공은 지구를 의미한다.
바사리는 지구가 염소자리를
구성하는 '일곱 개의 별들의
지배를 받는다' 고 했다.

돛과 거북이(코지모 1세의 임프레사로
쓰이는 궁도)를 들고 있는 님프는 그의
운명을 의인화한다.(임프레사는 르네상스
시대의 귀족과 지식인이 즐겨 이용한
개인문장으로, 상징적 이미지와 암시적인
의미가 담긴 문구로 구성된다─옮긴이)

자루가 긴 낫은 초기부터 사투르누스에게
속했던 상징물이다. 농업의 신인
사투르누스는 곡물의 추수를 관장했다.
여기서 낫은 아무도 거스를 수 없는
세월의 흐름을 의미한다.

르네상스 미술에 등장하는 날개 달린 사투르누스의
이미지는 페트라르카의 〈시간의 승리〉에서 유래한
것이다. 사투르누스는 종종 두 쌍의 날개를 단 모습으로
등장하는데, 접힌 날개들은 지나간 세월을, 펼친
날개들은 다가올 세월을 의미한다.

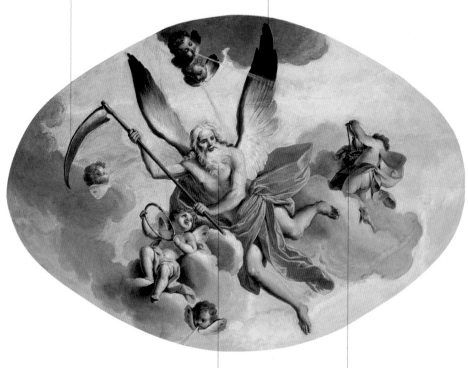

르네상스와 바로크
미술에서 세월은 날개 달린
나체의 노인으로 나타난다.

모래시계는 돌이킬 수 없는
세월의 흐름을 보여준다.

▲ 자코모 잠파,
〈시간의 알레고리〉, 18세기. 포를리,
팔라초 롬바르디니 몬시냐니

진실은 결코 아무것도
감추지 않으므로,
벌거벗은 채 무방비한
처녀로 재현된다.

자신의 꼬리를 물고
있는 뱀과 낫은
세월의 상징물이다.

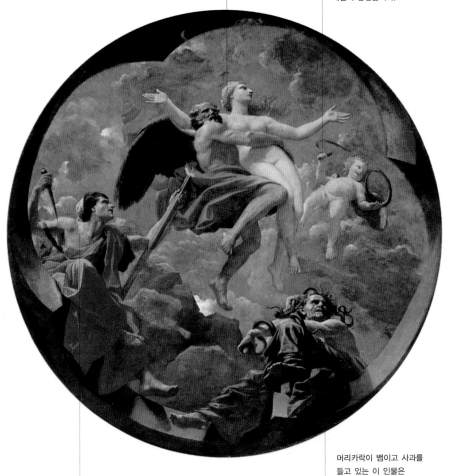

머리카락이 뱀이고 사과를
들고 있는 이 인물은
불화Discord를 나타낸다.

손에 든 햇불과 단검은
이 인물이 시기에 대한
의인화임을 알려준다.

▲ 니콜라 푸생, 〈시기와 불화를 대동하고
진실을 밝히는 시간의 알레고리〉, 1641.
파리, 루브르 박물관

시간의 지배자
그리스도
Christ Chronocrator

그리스도는 황도대의 지배자로 그려지며, 빛나는 후광을 쓰거나 만돌라 안에 자리 잡고 있다. 때에 따라서는 빛나는 관 같은 고대의 태양신들의 상징물을 지니기도 한다.

예수 그리스도의 탄생은 고대의 시간관과 우주관을 뒤엎었다. 그는 구원의 '태양'이자 정의의 신으로, 과거와 미래를 통틀어 인류의 역사 전체를 새로운 의미로 바라보게 만들었다.

이러한 새로운 관점 안에서, 끊임없이 재생하는 자연에 바탕을 둔 고대의 순환적인 시간 개념은, 영원한 구원으로 끝맺음하는 직선적이며 돌이킬 수 없는 과정 곧 오이코노미아 oikonomia의 시간 개념으로 바뀌었다. 그리스도교 신학의 관점에서 순환적인 시간 개념은 곧 불완전성을 뜻한다. 즉 끝없이 되풀이되는 과정은 결코 완성과 자각에 도달할 수 없는 소모적이고 비효율적인 것을 의미한다.

이러한 급진적인 변화는 날짜 계산 체계에도 반영되어 그리스도의 탄생년도 즉 아노 도미니 Anno Domini로부터 시작되는 새로운 체계가 생겼다. 황도대의 지배자인 그리스도는 고대의 태양신들(헬리오스, 아폴로, 제우스)에게만 허락되었던 자리를 차지했고, 인간의 운명에 영향을 미치는 영적인 존재들(천사와 성인들)을 관장하게 되었다. 그의 영향은 하루의 시간과 계절의 변화, 교회력敎會曆의 일정에서도 나타난다. 시간의 중심축인 그리스도의 이미지는 때때로 하느님 아버지와 중복되기도 하며, 네 복음서 저자들의 상징(테트라모르프)들과 함께 등장하기도 한다.

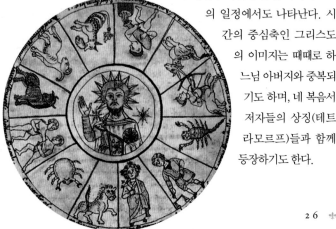

▶ 〈황도대의 중심에 위치한 그리스도-아폴로〉, 북부 이탈리아 필사본의 세밀화(부분), 11세기

그리스도는 우주가 움직이도록
명령하고 있다.

천사들은 천구를 지배하는
영성靈性을 의미한다.

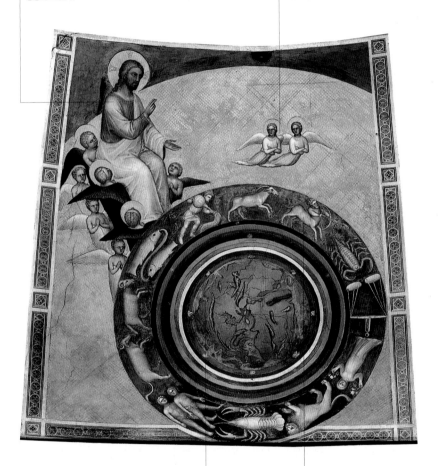

지구는 아리스토텔레스와
프톨레마이오스의 학설에 따라
우주의 중심에 놓여 있다.

황도대는 크로노크라토르 즉
시간을 지배하는 그리스도의
역할을 나타낸다.

▲ 주스토 데 메나부오이, 〈천지창조〉, 〈구약과 신약
이야기〉 중에서, 1370-78. 파도바, 세례당

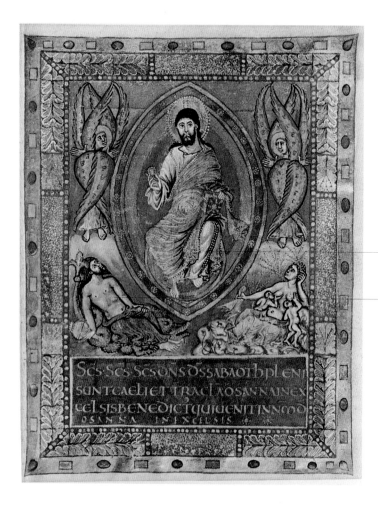

'새로운 태양'인 그리스도는 빛의 만돌라에 둘러싸여 화면 중앙에 자리잡고 있다.

여기서 오케아누스와 데메테르는 그리스도에게 경의를 표하는 종속적인 모습으로 그려졌다. 이들은 본래 지녔던 우주론적 가치를 상실하고, 단순하게 자연의 요소(오케아누스는 바다, 데메테르는 육지)를 의인화한 상징물로 축소되었다.

▲ 〈우주의 지배자 그리스도〉,
《생 드니 성사집》의 삽화, 870년경.
파리, 국립도서관

화면 양 옆의 해와 달은
세계를 가르는 두 시기, 즉
복음의 시대(해)와 구약의
시대(달)를 상징한다.

십자가는 그리스도의
부활과 거룩한
변모(현성용)를 전달하는
수단이다.

그리스어 알파벳의 오메가
형태를 띤 만돌라는
크로노크라토르 즉 시간의
지배자로서 만물의 시작과
끝(알파와 오메가)인
그리스도의 역할을
강조한다.

▲ 〈루카의 성스러운 얼굴과 음유시인의 전설〉,
　 15세기 중엽. 란차노(이탈리아),
　 대주교관구박물관

시간의 지배자 그리스도

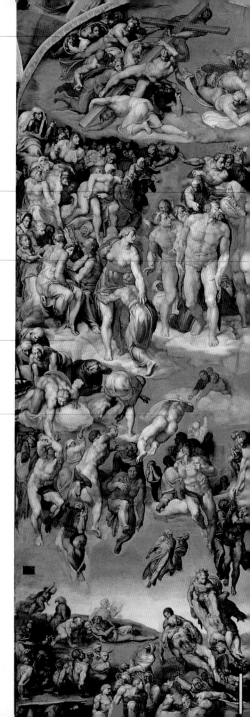

대천사 가브리엘은 신이 인류를
구원하기 위해 짊어진 희생의
상징인 십자가를 나르고 있다.

여기서 그리스도는 구원받을
자들과 지옥에 떨어질 자들을
구분하는 심판관으로 그려진다.

성모 마리아는 그리스도교의
겸손, 자비, 믿음 그리고
희망을 나타낸다.

성인들과 순교자들이
예수 그리스도의
출현에 동행한다.

천국으로 오르도록
선택받은 이들은 구원과
진리를 증언하라는 신의
부르심을 받았다.

▶ 미켈란젤로, 〈최후의 심판〉(일부),
 1537–41. 바티칸 시, 시스티나 예배당

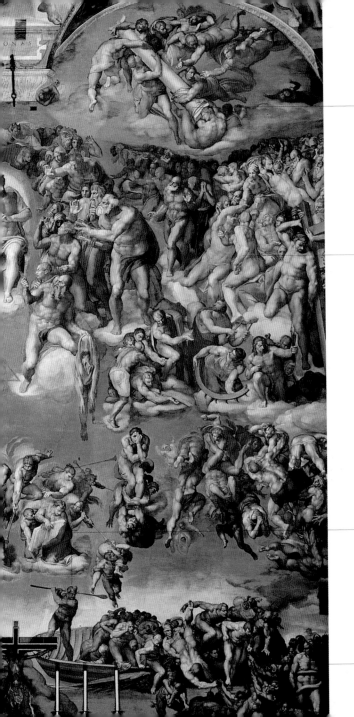

채찍질당하는 그리스도와
관련되는 기둥은 그리스도의
수난을 상징한다.

지옥에 떨어질 이들 중에는
단테의 《신곡》에 등장하는
유명한 죄인들이 포함되었다.

카론은 죽은 이들의 영혼을
배에 태워서 지옥의 문으로
실어 나른다.

크레타의 왕 미노스는 죽은
이들의 심판관으로 등장한다.
그의 몸은 뱀이 감고 있는데,
뱀이 감긴 횟수에 따라
지옥으로 떨어질 저주받은
이들이 지옥의 몇 번째
고리에 가게 될 지 결정된다.

황도대
The Zodiac

황도대의 상징은 그것에 포함되는 열두 가지 기호들이 둥글게 배열된 바퀴이다.

● **이름**
'삶'을 뜻하는 그리스어 zoe와 '바퀴'를 뜻하는 diakos에서 유래했다.

● **상징의 기원**
황도대는 칼데아로부터 그리스-로마 세계까지 지중해 문명권에 널리 알려진 상징이며, 1년 동안의 별들의 회전 운동을 나타낸다.

● **성격**
점성학자들은 황도대에 남성적(영적) 요소와 여성적(물질적) 요소가 있다고 본다. 황도대는 우주의 생명 에너지들이 결합하며, 다양한 부분의 관련성을 표현한다. 또한 한 해(1년)의 상징인 황도대는 양 손에 해와 달을 들고 중앙에 서 있는 남성으로 그려진다.

● **관련된 신들과 상징들**
황도대 12궁의 상징들, 운명의 수레바퀴, 계절, 달月, 시간, 바람장미, 방위方位, 원소, 체질

▶ 〈황도대의 북반구〉,
《천문학 잡집》의 삽화, 15세기.
바티칸 시, 바티칸 도서관

황도대黃道帶, 혹은 '생명의 바퀴'는 시간의 고유한 특성을 표현하는데, 그 안에 있는 천체의 궤도는 인간 존재에 영향을 미친다. 황도대는 열두 부분으로 나뉘며, 각 부분은 한 해의 열두 달과 황도를 따라 나타나는 주요 별자리들에 상응한다. 초기 그리스도교인들은 과거의 점성학 전통을 새로운 그리스도교 교리에 접목하여, 황도대의 기호들에 윤리적인 의미를 부여했다. 따라서 이교 신화에서 별자리를 의인화한 인물들에게 사도들이나 구약의 예언자들에 대한 상징들이 추가되었다. 또한 천체의 중앙에 자리 잡은 한 해를 의인화한 인물은 시간의 지배자 그리스도의 이미지로 바뀌었다. 즉 그리스도는 과거의 다양한 시간 상징들에 그리스도교의 직선적인 시간관을 부여한 것이다. 르네상스 시대에는 황도대의 도상이 위대한 인물들의 탄생 별자리에 철학적, 윤리적 의미를 부여할 때 자주 등장했다. 〈파르네세 아틀라스〉의 천구, 리미니의 템피오 말라테스티아노에 있는 행성들의 예배당, 바티칸 궁전에 있는 핀투리키오의 프레스코화(무녀들의 방), 라파엘로의 프레스코화(서명의 방), 조반니 다 우디네와 피에린 델 바가의 프레스코화(주교들의 방), 당대의 은행가인 아고스티니 키지의 탄생 별자리를 그린 페루치의 회화(로마, 빌라 파르네지나), 줄리오 로마노가 그린 만토바에 있는 팔라초 델 테의 프레스코화(바람의 방), 뒤러의 〈천국의 지도〉는 황도대의 이미지를 그려 넣은 가장 유명한 예들이다.

푸른 옷을 입고 천체를 짊고
있는 여성은 천문학을
의인화한 인물이다.

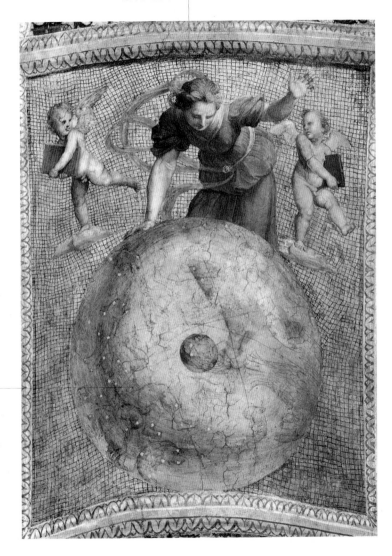

여기 그려진 천체는
율리우스 2세(줄리아노
델라 로베레)가 교황에
즉위했던 1503년 10월
31일의 성위星位를
나타낸다.

▲ 라파엘로, 〈천문학〉, 1508. 바티칸
시, 바티칸 궁전, 서명의 방

4계절

The Seasons

4계절은 올림포스의 신들로 분한 다양한 연령의 남녀들, 또는 하지, 동지, 춘분, 추분에 대응하는 네 마리 성스러운 동물들로 나타난다.

● **이름**
옛 영어 단어 sesoun은,
'씨뿌리기'를 의미하는 라틴어
satio와 관계된 옛 프랑스어
seson에서 유래했다.

● **상징의 기원**
4계절은 춘분과 추분, 하지와
동지를 구분하면서 생겨난
개념이다.

● **성격**
계절의 변화는 자연과 인간 삶의
주기를 표시한다. 순환과 춤은
영원히 되풀이되는 재생의
상징이다.

● **관련된 신들과 상징들**
봄: 에로스-파네스,
제우스(유피테르), 헤라(유노),
코레, 페르세포네(프로세르피나),
플로라. 여름: 헬리오스(태양),
포이보스(아폴로),
데메테르(케레스), 포모나.
가을: 디오니소스(바쿠스),
베르툼누스. 겨울:
하데스(플루토),
헤파이스토스(불카누스),
크로노스(사투르누스), 야누스

▶ 〈4계절의 춤〉, 6세기. 라벤나,
국립박물관

4계절은 인생의 기본적인 시기들을 따른다. 즉 탄생은 봄, 성숙은 여름, 쇠퇴는 가을, 그리고 죽음은 겨울과 연결되는 것이다. 4계절은 점성학 전통과 관계되는데 점성학에서는 하늘의 움직임이 지상에 직접적으로 영향을 미친다고 보았다. 오르페우스 신화에서 에로스-파네스Eros-Phanes('빛나는 자, 나타나는 자'란 뜻)가 지닌 네 가지 동물, 즉 숫양, 사자, 황소, 뱀의 머리는 네 계절들에 대응된다. 올림포스 신화에서 파네스의 네 가지 속성은 네 명의 신들로 분리되었다. 즉 봄을 상징하는 신성한 동물인 숫양은 제우스, 여름을 상징하는 사자는 헬리오스, 가을을 상징하는 황소는 디오니소스, 겨울 그리고 죽음을 겪고 다시 살아나는 생명의 상징인 뱀은 하데스를 나타낸다. 그리스 고전기에는 4계절을 네 명의 여인으로 나타냈다. 이들은 인간의 삶이 덧없음을 상징하며, 장례 조형물에 자주 등장했다. 중세와 르네상스 시대의 도상학에서 4계절은 각 계절과 관련된 농사일, 즉 씨뿌리기, 풀베기, 추수하기, 사냥하기 등으로 표현되었다.

포도덩굴과 담쟁이로 엮은
관을 머리에 쓴 가을은
바쿠스와 비슷하게 그려졌다.

여름은 맨 가슴을 드러낸 생기 넘치는
여인으로 그렸는데, 밀의 줄기로 엮은
관은 여름의 상징물이다.

겨울은 추위를
피해서 몸을
감싼 노인으로
의인화되었다.

인물들의
입맞춤은 춘분과
추분에 낮과 밤의
길이가 일치하는
것을 나타낸다.

봄을 상징하는
인물은 화관을
쓰고 있다.

▲ 바르톨로메오 만프레디,
〈4계절의 알레고리〉, 17세기 초.
데이턴 미술관(오하이오 주)

봄

Spring

봄은 화관을 머리에 쓰고 손에는 봉오리가 싹튼 나뭇가지를 든
젊은 여인으로 그려진다.

봄은 서양의 신화와 문학, 도상학에서 가장 사랑받는 소재 중 하나로, 1년에서 가장 먼저 도래하는 계절이며 젊음과 쾌활함을 상징한다. 그리스도교의 관점에서 봄의 재탄생은 인간 구원의 상징으로 해석되었다. 고대이교 의식에서 기원하는 부활절 축제의식은 죽음에 대한 생명의 승리인그리스도의 부활을 기리기 위한 것이다. 17세기의 화가들에게 유명했던상징 일람인 체사레 리파의 《도상학 *Iconologia*》에서, 봄은 "키가 적당하며오른쪽은 흰색, 반대쪽은 검은색 옷을 입은" 젊은 여인으로 그려진다. 흰색과 검은색은 봄이 스스로 부활하는 자연의 여신이자 죽은 자들을 관장하는 여신임을 상징한다. 또한 봄은 "검푸른 넓은 띠와, (황도대의 상징인) 별들로 엮인 고리를 허리에 둘렀으며, 오른 팔로는 우아하게 숫양을안고 왼손에는 각양각색의 꽃다발을 들고, 발에는 옷과 같은 색깔의 작은두 날개가 달려 있다." (날개는 그리스 신화에서 봄의 헤르메스로부터 물

려받은 상징물로 여겨진다.)

고대 그리스에서 봄은코레-페르세포네(프로세르피나)로 여겨졌고, 로마시대에는 이탈리아의 여신으로, 자연의 풍요를 상징하며 임신한 여인들의 수호신인 플로라와 동일시되었다.또한 봄은 6월에 벌어지는밀 베기 작업 같은 농사일로그려졌다.

플로라는 봄의
부활을 상징하는
여신이다.

사랑의 계절인 봄은 흔히 한 무리의
쿠피도나 서로 부둥켜안고 있는
연인들의 형상과 함께 나타난다.

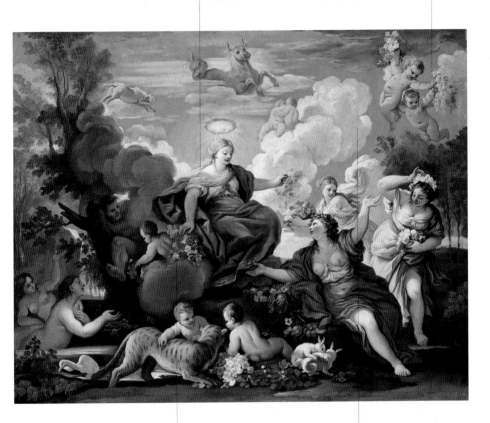

플로라는 꽃과 새싹들로 둘러싸여
있는데, 이들은 휴지기인 겨울이
지난 후에 돌아오는 자연의
재생을 상징한다.

봄은 인간의 쾌활한 기질이나
기체의 원소(흔히 바람의 신
제피로스로 나타난다), 유년
시대와 관련된다.

▲ 루카 조르다노의 〈봄(플로라)의 승리〉 모작.
17세기. 밀라노, 스포르체스코 성 시립박물관

여름
Summer

여름은 밀 줄기로 엮은 관을 쓰고 손에는 햇불을 든
여신 케레스로 그려진다.

대지의 과실이 익어가는 여름은 흔히 가슴을 드러낸 여인으로 그려지며
곡식 줄기, 타오르는 햇불, 과일이 넘쳐나는 코르누코피아 같은 상징물들
이 함께 등장한다. 여름의 색깔은 노란색과 황금색이다. 그리스 신화에
서 여름은 대지와 농업의 여신인 데메테르와 동일시되었다. 죽음의 신인
하데스에게 납치된 딸 페르세포네를 찾으려고 지하세계로 여정을 떠나
는 데메테르의 이야기에는 자연에 풍요로움을 선사하는 동시에 가뭄을
주기도 하는 케레스의 이중적인 성격이 반영되었다.

르네상스 시대에는 대우주macrocosm(세계)와 소우주microcosm(인
간)가 대응되는 복잡한 사고 체계가 발전했는데, 그 속에서 여름은 불, 성
마른 기질, 그리고 인간의 오감五感에 대한 도상학적 모티프에 연관되었
다. 4계절과 4원소를 그린 주세페 아르침볼도의 유명한 연작은 이러한 사
상을 잘 나타낸다. 1563-66년 사이에 합스부르크 왕가의 막시밀리안 2세
를 위해 제작한 이 회화 연작에서 4계절은 인간을 닮은 정물화로 그려졌

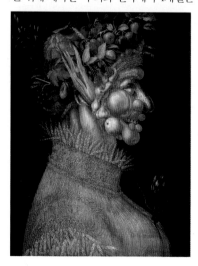

다. 여름은 젊음을 한창 꽃
피우고 있는 청년으로 나타
나는데, 곡물 줄기들과 아티
초크, 무르익은 옥수수 이삭
으로 된 그의 의복은 태양
숭배와 합스부르크 제국에
대한 찬양을 보여주는 상징
물이다. 서양의 도상학에서
여름은 그 시기에 이루어지
는 농사일들로 그려지기도
했다.

노란색에서 황토색으로
이어지는 온화한 색조는
여름의 전형적인 특징이다.

밀 추수는 하지를
전후한 6월 후반에
주로 이루어진다.

이 작품에서는 들판에서 이루어지는 노동이라는
주제가 휴식에 대한 찬미와 연결된다. 브뢰겔은
4계절 연작에서 당시 농촌생활의 단면을
포착하여 훌륭한 작품을 만들어냈다.

▲ 피테르 브뢰겔 1세, 〈추수〉, 1565.
뉴욕, 메트로폴리탄 미술관

거울은 시각을 상징하는데,
여기서 절반이 닫혀 있는 거울은
아름다움의 덧없음을 암시한다.

여름에 나는 전형적인
과일인 복숭아는
미각을 나타낸다.

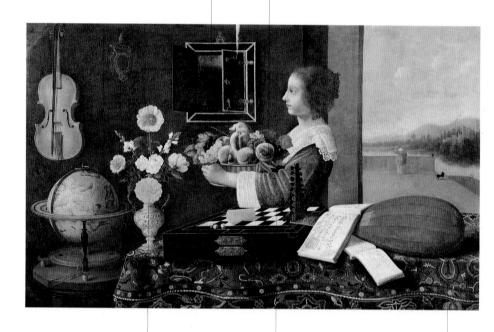

꽃들은 후각을
가리킨다.

장기판과
주사위는 촉각을
암시한다.

악기와 악보는
청각을 가리킨다.

▲ 세바스티앵 스토스코프,
〈여름〉(오감의 알레고리), 1633.
스트라스부르, 드뢰브르노트르담 박물관

가을은 위풍당당한 장년의 남성으로 그려지는데, 발에는 날개가 달려 있고
왼손에는 포도송이를 들었다. 그는 오른손에 추분을 상징하는 천칭을 들고 흰색
구와 검은색 구의 무게를 달고 있다.

가을
Autumn

가을은 농사를 지은 노고가 보답을 얻고, 인간이 자연을 지배하는 데 적
용된 지식이 결실을 맺는 추수의 시기이다.

　가을은 또한 유럽 대륙과 아시아, 북아프리카에서 포도나무 숭배를
관장했던 디오니소스의 계절이다. 포도 수확이 이루어지는 9월에는 축
제가 벌어졌으며 이 때 포도나무에 대한 예배가 행해졌다. 고대 사회에
서는 포도나무 외에도 디오니소스와 관련된 또 하나의 가을철 식물인 담
쟁이덩굴도 공경되었다. 담쟁이덩굴의 열매는 디오니소스를 따르는 여
사제 혹은 시녀들인 마이나데스의 먹을 거리였다. 고대인들은 디오니소
스 신의 죽음과 부활에 관한 신화가 춘분부터 추분까지 계절의 변화와
일치한다고 여겼다. 로마 시대에는 승전한 장군에게 붉은 칠을 하는 데
담쟁이덩굴이 쓰였는데, 붉은색은 승전 장군이 적군과 죽음을 상대하여
승리했다는 것을 상징했다.

　미술가들은 가을을 나타낼 때 흔히 포도 수확 장면을 이용했고, 포도
수확의 다양한 단계들과 포도를 으깨는 과정을 그리며 디오니소스의 이
미지를 관련시켰다. 서양
의 도상학에서 가을 풍경
은 노년과 다가올 죽음(겨
울)에 대한 알레고리로 쓰
였다.

　체사레 리파의 《도상
학》에 수록된 가을의 의인
화에는 노년, 포도송이, 저
울과 같이 특징적인 상징
물이 다수 등장한다.

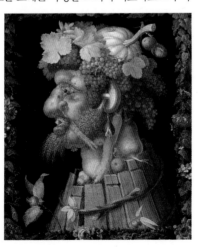

◆ 주세페 아르침볼도, 〈가을〉,
1573. 파리, 루브르 박물관

● **이름**
에트루리아어에 어원을 둔
라틴어 autumnus에서
유래했다.

● **성격**
가을은 한 해의 세 번째
계절이다. 가을의
상징으로는 포도송이,
포도주 통, 과일 바구니,
11월에 사냥되는 동물인
토끼가 있다. 가을은
디오니소스에게 봉헌된
계절이기도 하다.

● **관련된 신들과 상징들**
디오니소스(바쿠스),
베르툼누스; 황혼, 대지,
우울한 기질, 노년의 시작

● **축제와 기도**
디오니소스 비교, 로마의
베르툼날리아
축제(베르툼날리아는
여름에서 가을로 계절이
변함을 축하하며 10월 말에
열리는 축제이다.)

가을

큰 통들은 포도즙을 저장하는
데 쓰인다. 수확한 포도로
빚은 새 포도주는 봄의
부활과 기쁨에 대한 상징이다.

가을이 오면 여름을
지낸 목초지에서
가축들이 돌아온다.

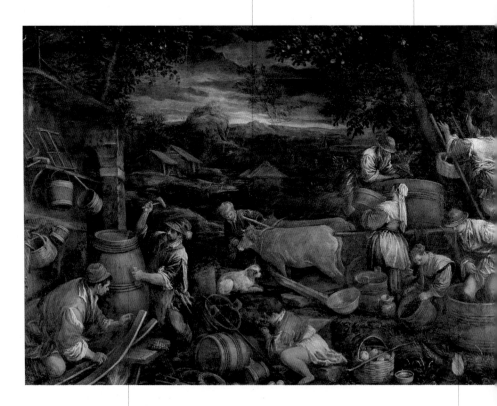

농부들은 통의 물이 새는
곳을 널빤지로 막고,
나무가 뒤틀리지 않도록
쇠테를 두르고 있다.

가을은 포도 수확과
포도 으깨기
작업으로 그려진다.

▲ 야코포 바사노, 〈가을〉, 1576.
로마, 보르게세 미술관

밤과 낮의
입맞춤은 추분을
상징한다.

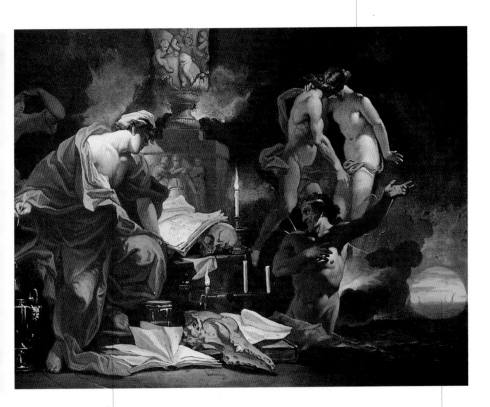

어슴푸레한 빛과
추분을 관찰하는
점성가는 가을에 대한
알레고리이다.

일몰 광경은
전통적으로 가을과
연관된 노년기와
쇠퇴를 암시한다.

▲ 도미니쿠스 반 웨이넨, 〈추분을 관찰하고
있는 점성가〉, 1680. 바르샤바, 국립박물관

겨울
Winter

겨울은 메마른 숲 속에 있는 노인, 혹은 두툼한 옷을 감싸고도
추위에 떨고 있는 노인으로 그려진다.

이름
'습기 차다' 또는
'젖어들다' 라는 뜻인 옛
스칸디나비아어의 vetr와
인도-유럽어의 wed-또는
wod-에서 비롯되었다.

성격
겨울은 한 해의 네 번째
계절이다. 겨울의 상징은
뱀과 도롱뇽이며,
헤파이스토스에게 봉헌된
계절이다.

관련된 신들과 상징들
크로노스(사투르누스),
헤파이스토스(불카누스),
야누스; 밤, 물, 냉담한 기질,
노년기, 죽음, 시간

축제와 기도
사투르날리아(사투르누스를
기리는 축제로 12월
17-19일에 개최되었다);
야누스 신에게 봉헌된 로마
력의 새해; 겨울이 끝나고
봄이 돌아온 것을 축하하는
사육제

▶ 주세페 아르침볼도, 〈겨울〉,
 1563, 빈, 미술사박물관

겨울은 죽음의 계절이자 자연이 해마다 휴식에 돌입하는 시기이다. 이
계절은 지하 세계의 어둠, 습한 기질과 밀접하게 연결되는데, 도상학적으
로는 뱀이나 도롱뇽과 같은 파충류, 양서류로 그렸다.

겨울의 신들로는 시간의 지배자인 사투르누스(염소자리와 물병자리의
신)와 두 얼굴을 지닌 야누스(고대 로마력에서 한해의 시작caput anni을 정화
하는 신)가 있다. 불의 신 헤파이스토스(불카누스)는 수공업의 수호신이기도
한데, 이 신은 수공업이 주로 겨울에 이루어지므로 겨울과 관련되었다.

르네상스와 바로크 미술의 도상학에서 겨울은 흔히 하데스가 프로세
르피나를 유괴하는 신화의 장면이나 사냥, 땔감 모으기, 돼지 잡기 등 농
민들의 겨울철 작업으로 그려진다. 주세페 아르침볼도는 인간의 모습을
닮게 그린 겨울(오스트리아의 막시밀리안 2세를 그린 알레고리 초상화)
에서 4원소 가운데 물을 형상화했다. 물은 죽은 자들의 세계(스틱스 강)

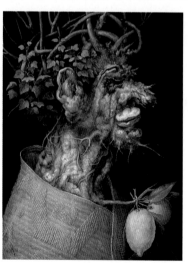

를 암시하는 지하세계의 습
기와 관련되며, 전 우주와 대
지의 생명을 이루는 원천(오
케아누스와 넵투누스)이기
도 하다.

심오한 종교적 성향을 보
여주는 독일의 화가 카스파
다비트 프리드리히의 작품
에서, 겨울은 그리스도교 신
앙과 희망의 상징으로 나타
난다.

모닥불과 큰 통은 돼지
잡기가 벌어지고
있음을 알려준다.

화면의 이 부분에서는 스케이트
타기와 공굴리기 등 겨울에
즐기는 오락들을 보여준다.

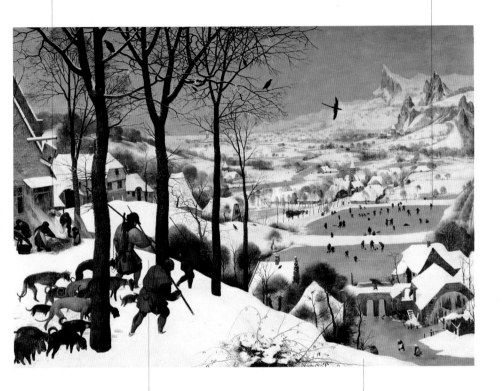

사냥에서 귀환하는 장면은
농부들이 간절하게 기다렸던
겨울철의 휴식을 뜻한다. 이 장면은
또한 겨울을 여섯 번째 계절로 보는
플랑드르의 계절관을 보여준다.
플랑드르에서는 태양력을 여섯
등분해서 일반적인 네 계절 외에
이른 여름과 늦가을이 더해졌다.

회녹색, 흑갈색과 다양한
얼음의 색조를 나타내는
흰색은 혹독한 겨울철 기후를
실감나게 표현한다.

▲ 피테르 브뤼겔 1세, 〈눈 속의
사냥꾼들〉, 1565. 빈, 미술사박물관

사투르누스의 전형적
상징물이라고 할 수
있는 지팡이 외에
화가는 또 하나의
상징으로서 그를 두
개의 얼굴을 지닌
인물로 묘사하고
있는데, 각각의
얼굴은 과거와 미래를
향한다.

행렬의 선두에서 두드러지는 인물은 아폴로인데,
그는 16세기의 취향에 걸맞게 변형된 키타라를
연주하고 있다. 메르쿠리우스는 카두세우스를 들고
날개달린 샌들과 투구를 썼다. 미네르바의 흉갑에는
메두사의 머리가 붙어 있다.

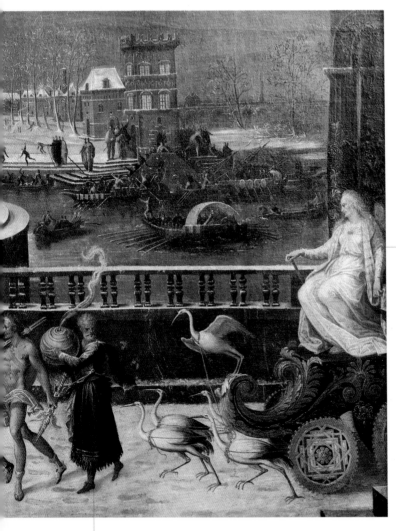

겨울은 흰 새들이
이끄는 수레를 타고
개선 행렬에
참가하고 있다.

불의 신 불카누스는 예로부터
겨울과 관련되었다. 대장장이들은
들판에서 일할 필요가 없는 겨울에
솜씨를 가다듬곤 했던 것이다.

▲ 앙투안 카롱, 〈겨울의 승리〉,
1568–70, 파리, 개인 소장

겨울

희미하게
감추어진 태양은
죽음의 상징이다.

번개는 뱀이 하늘로 승천하는 모습을
나타낸다. 푸생은 이례적으로 겨울을 성경에
등장하는 대 홍수의 이야기로 그렸다.

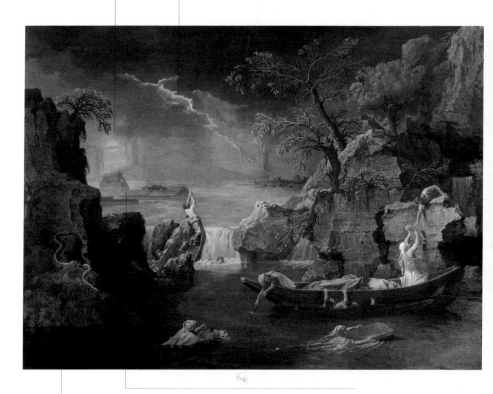

이 작품에서 뱀은 지옥의
어두운 세계와 자연의
다시 소생하는 힘을
동시에 나타낸다.

방주는 죽음을
초월하여 계속
이어지는 생명의
존재를 암시한다.

▲ 니콜라 푸생, 〈겨울〉, 1660–64.
파리, 루브르 박물관

12달은 의인화를 이용한 알레고리나 농사일, 또는 궁중의 여흥 등으로
그려진다.

12달

12달에 대한 도상은 달력이나 황도대의 도상과 연관된다. 각각의 달에는
그에 상응하는 행성과 천계의 신이 있으며, 그 신들이 자연과 각기 다른
인간의 기질에 나타난다. 중세의 세밀화가들은 12달을 표현하면서 봉건
제도의 특징적인 생활상들을 그렸는데, 이러한 그림들에서는 자연의 순
환과 계절의 변화에 따라 바뀌는 다양한 복장과 귀족들의 여흥거리, 농
사 일감들이 자세히 그려졌다. 쟁기질과 씨뿌리기, 버터 만들기, 추수, 포
도 수확, 겨울철 땔감 모으기 등 농부들의 생활상을 충실히 반영해서 사
실적으로 재현한 장면, 또한 궁정 사회에 대한 알레고리 장면과, 연회, 마
상 창 시합, 구애 장면, 결혼 행렬, 매 사냥 등 궁정 사람들이 즐기던 오락
거리들이 교대로 그려졌던 것이다. 르네상스 시대에 와서 12달에 대한
그림은 미술에서 고전 문화로부터 유래한 세속적인 주제와 상징들의 본
격적인 부활을 가장 먼저 보여준 사례가 되었다. 파도바의 팔라초 델라
라조네에 있는 〈12달〉에서처럼 그리스도교 도상학에서 12달에는 각각
그에 상응하는 사도나 선지자가 존재한다.

● **이름**
'달moon' 을 뜻하는 튜턴어
maenon과 관련된, 옛
영어-옛 프리슬란트어인
monath와 옛 튜턴어
maenoth에서 유래했다.

● **상징의 기원**
태양년을 12등분한 것이
12달인데, 이러한 체계는
기원전 46년 율리우스
카이사르가 소개했다.

● **성격**
12달은 태양이 정해진
별자리를 따라 돌아서 원래
자리로 돌아오는 시간을
측정하여 정했다. 12달은
로마네스크 미술에서
교훈적인 목적으로
쓰였는데, 노동을 통해
원죄로부터 인류가 구원됨을
나타내는 상징으로
받아들여졌다.

● **관련된 신들과 상징들**
태양, 달; 황도대, 4계절,
수공예, 기질, 미덕

◀ 베네데토 안텔라미 화파,
〈12달〉(부분), 1220-30.
크레모나(이탈리아), 대성당

반원형 창에 배치된 점성학 기호인 염소자리와 물병자리는 1월을 배치된 안쪽 반원의 중앙에는 태양의 마차가 자리 잡았다.

고딕 글자체로 적혀진 단어 'approche + approche'는 관람자들에게 다가와서 영주에게 경의를 표하도록 권유하는 의미를 담고 있다.

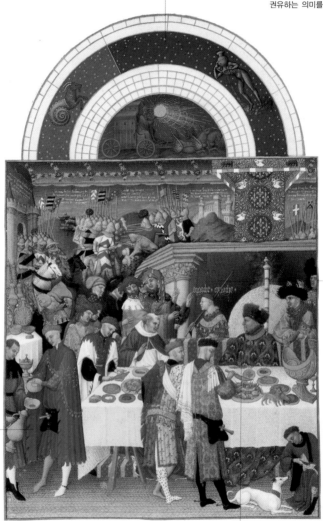

화면 근경에는 술잔을 나르는 사람, 빵 굽는 사람, 집사 등 궁정에서 시중드는 이들이 보인다.

▲ 랭부르 형제들, 〈1월〉, 《베리 공작의 호화로운 성무일과서》의 삽화, 1416년경. 샹티이, 콩데 미술관

봉건 영주에게 인사를 드리는 것은 당시 1월에 관례적으로 벌이던 행사였다.

농부들은 겨울철에 도회지로 가서
땔감을 팔고 대신 식량을 사오곤 했다.

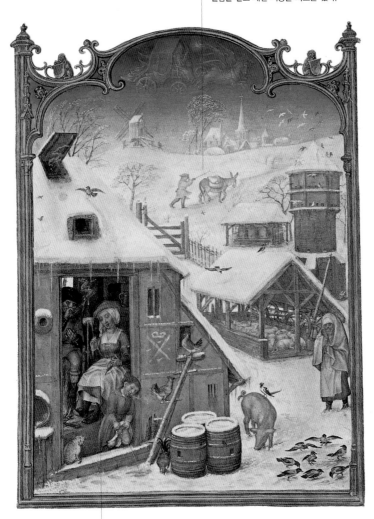

여기서 2월은 실 잣기, 천짜기,
농사 기구 수리, 가축에게 먹이
주기가 벌어지는 농가의 전형적인
평일로 그려졌다.

▲ 〈2월〉, 《그리마니 성무일과서》의 삽화,
15세기 말. 베네치아, 마르차나 도서관

이 태피스트리 연작에 등장하는 12달을 의인화한 인물들은 화면 왼편에 배치된 태양을 가리키고 있다. 인물의 팔이 이루는 각도는 황도에 놓인 천체의 위치에 근거하며, 이 장면을 해석하는 데 결정적인 단서가 된다.

이 작품은 농장에서 벌어지는 여러 가지 노동을 찬양함으로써 평화(태평성대)를 축하하는 알레고리 그림이다.

이 양자리의 표지는 히기누스의
《포에티카 아스트로노미카》 초판
인쇄본에서 따왔는데, 양자리는
별자리에서 3월의 후반부를 해당한다.

태피스트리에 등장하는 병사들은
전쟁의 신 마르스를 암시하는데,
3월에 해당하는 영어 단어
March는 마르스로부터 유래했다.

작은 새는 고대부터 내려오는 봄의
상징이며, 오비디우스의
《달력Fasti》에도 이미 등장한 바 있다.

3월은 만물이 소생하는
봄을 축하하는 알레고리적인
인물로 의인화되었다.

이 인물의 발판에
새겨진 명문은 새해를
경배하는 의미를 담고
있다. 점성학에서 새해는
3월에 시작된다.

◀ 브라만티노와 베네데토 다 밀라노, 〈3월〉, 12달을
표현한 '트리불치오 태피스트리'의 한 장면,
1504-09. 밀라노, 스포르체스코 성 시립미술관

고대 말기에 마르쿠스 마닐리우스가 저술한
〈아스트로노미카〉는 이 프레스코화 연작에
영감을 불어넣은 천문학 논문이었다. 이
논문에 따르면 매달에는 그에 상응하는
수호신이 있으며, 수호신은 그에 해당하는
별자리 때 태어난 사람들의 성향과 기질에
강력한 영향을 미친다.

전쟁의 신 마르스는 베누스 여신 앞에
무릎을 꿇고 있는데, 이는 호전적인
본능이 사랑의 힘 앞에서 물러설
수밖에 없음을 상징한다. 베누스에게
마르스를 묶어둔 사슬은 사랑으로
이루어진 결합을 나타낸다.

4월과 5월은 미와
우아함의 여신인
베누스의 영향을 받는
사랑의 계절이라고
찬미되었다.

황소자리에는 '데카니decani'가
함께 그려졌다. 데카니는 한 달을
구성하는 열흘의 기간을 일컫는
단위이다.

▲ 프란체스코 델 코사, 〈4월〉,
 1469–70. 페라라(이탈리아), 팔라초
 스키파노이아

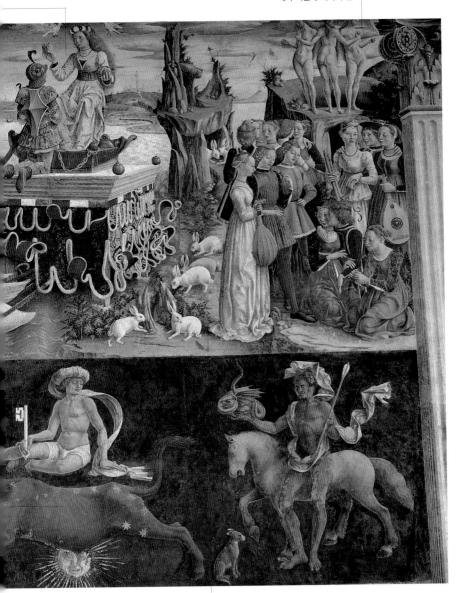

우미優美의 세 여신들은 춤을 상징한다. 춤은
음악, 사랑과 함께 이 작품에서 가장 중요한
테마 가운데 하나이다.

토끼들은 화면 왼쪽에 있는 석류덤불과
마찬가지로 다산을 상징한다.

태양 옆에는 작품의
주제가 되는 달에
해당하는 별자리의
이름(이 그림에서는
쌍둥이자리)이 적혀 있다.

5월은 향기로운 풀들과
꽃으로 화려하게 꾸며진
사랑의 정원에서 벌어지는
연애 장면으로 그려졌다.

▲ 벤체슬라오의 거장, 〈5월〉,
 1400년경. 트렌토(이탈리아),
 부온콘실리오 성

쌍둥이자리와 처녀자리의 이미지에는 연금술에 대한 의미가
내포된다. 쌍둥이자리는 서로 반대되는 요소들의 결합을 의미하며,
처녀자리는 모든 물질을 황금으로 바꾸는 백색 비약인 엘릭시르를
만들어내는 과정 즉 알베도albedo를 상징한다.

헤르메스는 6월의 수호신이자 쌍둥이자리를
관장하는 신이다. 카두세우스와 부대자루,
날개달린 발 등 헤르메스를 나타내는 전형적인
상징물로 그를 알아보게 된다.

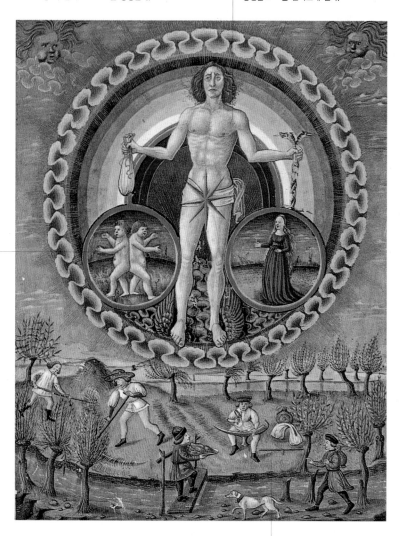

밀은 6월에 추수되는
대표적인 곡물이다.

▲ 〈6월〉, 〈천체〉에 수록된 세밀화,
15세기 후반. 모데나(이탈리아),
에스테 도서관

사자는 7월 말에 해당하는
별자리인 사자자리를
가리킨다.

한 농부가 밀짚을
도리깨질하고 있는데, 이러한
작업은 7월에 흔히 행해졌다.

태양은 8월에
처녀자리에 머무른다.

나른하게 머리를 기대고 있는 소년은 무더운
여름철의 권태로움을 떠올리게 한다. 이
도상은 우울하고 무기력함을 나타내는
모티프와 밀접하게 관련된다.

▲ 〈7월과 8월〉, 13세기.
베네치아, 산 마르코 대성당

9월은 포도 수확과
포도주 빚기
작업으로 표현된다.

전갈자리는 이 인물이
10월을 의인화했음을
알려준다.

화면의 저울은 9월에 해당하는
천칭자리를 암시한다.

▲ 베네데토 안텔라미, 〈9월과 10월〉,
13세기 초. 파르마, 세례당

화가는 일년 중 11월에 흔히
행해졌던 토끼 사냥을 통해서
이 시기를 표현했다.

어두운 하늘과 낙엽은
11월의 음침한 날씨를
보여준다.

▲ 요아힘 폰 산드라르트, 〈11월〉,
1643. 슐레스하임, 국립미술관

궁수자리에 위치한 태양은 한
해의 마지막 달에 태어난
사람들의 기질에 영향을 미친다.

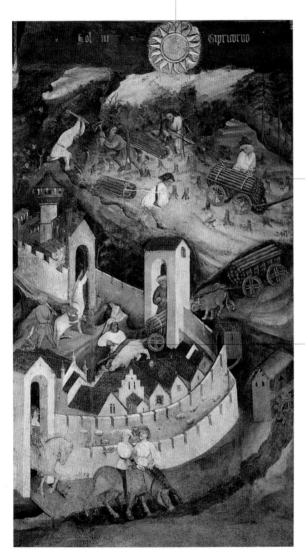

12월의 대표적인
이미지는 숲에서
땔감을 모으고 이를
도시로 운반하는
사람들의 모습이다.

12월에는 겨울철
식량으로 삼을
돼지를 잡는 것이
관례였다.

▲ 벤체슬라오의 거장, 〈12월〉, 1400년경.
트렌토(이탈리아), 부온콘실리오 성

새벽, 아우로라

Dawn(Aurora)

새벽은 영원히 젊음을 유지하는 소녀로 그려지며, 가벼운 베일을 쓰고 한 손에는 횃불을 들고 있다.

● **이름**
'새벽'을 의미하는 라틴어 aurora에서 비롯되었다.

● **상징의 기원**
그리스 신화에서 아우로라(에오스)는 히페리온과 테이아의 딸이다.

● **성격**
아우로라는 날이 밝기 직전에 퍼지는 빛을 의미한다. 그녀는 태양의 마차 앞에 서며 새벽 별(베누스)과 함께 움직인다. 아우로라의 눈물은 이슬이 된다.

● **종교적, 철학적 전통**
영지주의, 카발라, 헤르메스 비교, 연금술

● **관련된 신들과 상징들**
에오스, 헬리오스(태양), 포이보스(아폴로), 헤메라, 헤스페라, 아기 그리스도, 동정녀 성모 마리아; 초월적 세계, 아케론 강, 공기, 봄, 쾌활할 기질, 유년시절

▶ 루이 도리니, 〈새벽의 알레고리〉(아우로라), 1685년경. 베네치아, 팔라초 카 제노비오

아우로라, 혹은 새벽은 오빠인 태양으로 의인화된 낮의 빛을 선도하며 희망과 가능성을 상징한다. 헤메라(낮)와 헤스페라(저녁)는 태양신의 마차를 수행하는 아우로라의 또 다른 역할들을 가리킨다. 그리스도교 신앙에서 새벽은 재생과 정신의 각성(성령의 영역)을 나타냈으며, 가장 초기 단계의 영혼에 대한 상징인 성모와 아기 그리스도의 이미지로 재현되었다.

아우로라는 헤르메스 비교의 전통에서 가장 중요한 인물들 중의 하나로 지혜(소피아)에 해당한다. 위대한 연금술 학자인 야콥 뵈메는 저서 《아우로라》에서, 아우로라를 연금술에서 최종적인 적색赤色 단계 즉 루베도rubedo에 비유하며 다음과 같이 적었다. "루베도의 절정에 해당하는 아우로라는 모든 어둠이 끝나며 밤이 쫓겨나는 때이다. 아우로라는 합당한 배려 없이 자신에게 손대는 이들을 모두 쓸어버리는 냉혹한 시간이다." 그러므로 새벽은 초심자들의 무지와 물질의 부패가 마침내 끝나는 인식론적 질서인 것이다. 또한 아케론 강, 4원소 중 공기, 쾌활한 기질은 아우로라와 관련된다. 아우로라 보레알리스와 마찬가지로 아우로라는 초월에 대한 의인화이다.

아우로라는 밤의 그림자에 대한 태양
빛의 승리를 나타내며, 투명한 베일로
몸을 감싸고 영원히 젊음을 누리는
소녀로 그려졌다.

백합은
순결하고
신성한 빛을
상징한다.

여기 등장하는
어린이들의
무리는
삼위일체의
알레고리이다.

개기일식을 나타내는 검은
태양은 밤과 죽음의 암흑을
암시한다.

▲ 필립 오토 룽게, 〈아침〉(제1차본), 1808.
함부르크, 미술관

새벽, 아우로라

헬리오스는 태양
마차를 모는
모습으로 그려졌다.

손을 맞잡고 있는 소녀들은 인간의
활동을 조절하며, 하늘의 습도를
의인화한 여신인 시간들이다.

▲ 구이도 레니, 〈새벽〉(아우로라), 1612-14.
로마. 팔라초 로스필리오시 팔라비치니

타오르는 햇불은 새벽별인 에오스포로스의
상징이다. 새벽별은 또한 '빛을 가져오는
자' 라는 뜻인 루키페르로 알려졌다.

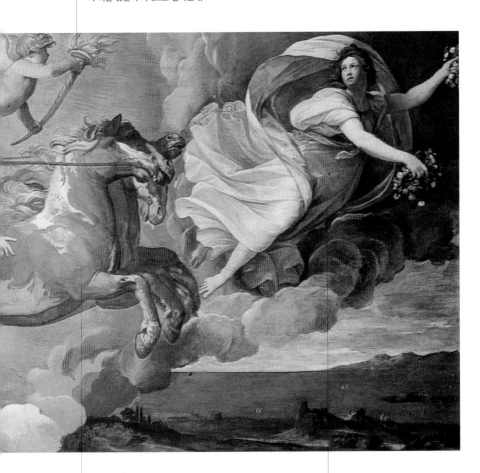

마차를 끄는 네 마리
말들은 4계절을
나타낸다.

장밋빛 손가락을 가진
새벽(아우로라)이 태양의 마차를
이끈다. 이 도상은
《일리아스》에서 비롯되었다.

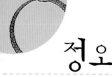

정오
Noon

정오는 물리적, 정신적으로 절정에 도달한 빛을 상징하며,
만물이 정지되고 정적에 빠진 순간으로 그려진다.

정오는 이중적인 면을 지닌다. 즉 정오는 성스러운 영감과 신비한 합일의 시간으로, 그리스도-태양의 상징적인 힘이 만방에 공표되는 때이며, 반면 게으름이라는 치명적인 악덕을 환상적으로 의인화한 대낮의 악마가 출현하는 순간이기도 하다. 중세에는 이 악마가 그리스의 신 판과 동일시되었는데, 판은 사악한 힘과 돌연히 몰아치는 공포의 순간을 표현한 존재로 여겨졌다. 또한 태양이 지상으로부터 가장 높은 지점에 달하는 정오는 영원의 상징이며, 변화와 불완전함(그림자)이 완전히 사라지는 순간으로 나타난다.

르네상스 미술에서 낮은 건장한 성인 남성으로 표현된다. 낮은 힘과 생명력의 원천인 태양 에너지의 상징인 것이다. 피렌체의 산 로렌초 교회에 미켈란젤로가 설계한 메디치 가문의 묘당은 이러한 도상학적 모티프를 다룬 유명한 사례이다. 낮은 4원소 가운데 불의 요소와 성마른 기질, 저승 세계에 흐르는 네 강들 중 하나인 플레게톤 강과 관련된다.

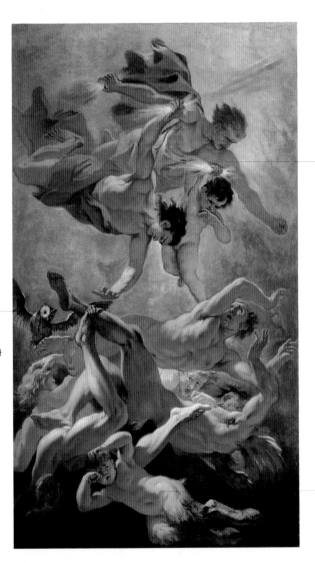

올림포스의
태양신들이 눈부신
광선으로 악마들을
추방한다.

밤의 상징물인
올빼미가 악몽을
의인화한 인물들과
함께 등장한다.

이 작품에서 판 신은
잠에서 깨어나는 어린
사티로스로 그려진다.

▲ 세바스티아노 리치, 〈낮의 알레고리: 정오〉,
1696–1704년경. 베네치아, 폰다치오네
쿠에리니 스탐팔리아

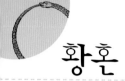

황혼

Twilight

낮의 빛에서 밤의 어둠으로 변화하는 이 시점은 흔히 내면적 성찰의
상징이나 노년의 알레고리로 그려진다.

● **이름**
'빛의 사이'를 의미하는
중세 영어 twye lyghte에서
유래했다.

● **상징의 기원**
황혼은 일몰 후 태양의
위치에서 비롯되었다.

● **성격**
달이 떠오르는 것처럼,
일몰은 (태양으로부터 나온
생명의 원천인) 낮의
에너지가 달로 옮겨가는
순간을 가리킨다. 달은 밤의
영역에 머무르면서 죽음과
연결된다.

● **관련된 신들과 상징들**
헬리오스(태양), 헤스페라,
그리스도; 스틱스 강, 대지,
가을, 우울한 기질, 노년,
화염

황혼은 하루 중 명상에 가장 적합한 시간이며, 흔히 시간의 경과 그리고
창조 행위에 따르는 피로의 은유로 쓰인다. 대부분의 상징적 순간들과
마찬가지로, 황혼 역시 다가오는 죽음과 망각, 노년을, 다른 한편으로 노
스탤지어와 같은 강렬한 정감을 가리키는 두 가지 측면을 지닌다. 르네
상스 미술에서 황혼은 백발의 노인으로 그려지며, 영원히 처녀인 아우로
라와 나란히 등장한다. 황혼과 아우로라가 함께 그려지는 것은 신들이
티토노스에게 불멸을 선사했지만 영원한 젊음은 주지 않았다는 에오스
와 티토노스에 대한 고전 신화에서 비롯되었다. 특히 도상학의 모티프로
서 일몰은 낭만주의 시대 이후 참된 '영혼의 여정'을 상징하게 되었다.
낭만주의 화가들은 일몰 장면에서 느끼는 감정을 강조하려고 불타오르
는 듯한 하늘을 즐겨 그렸다. 프리드리히의 경우 일몰을 신의 능력에 대
한 이미지로 표현했고, 터너는 인간의 비극적 숙명에 대한 상징으로 일몰
을 이용했다.

▶ 카스파르 다비트 프리드리히,
〈두 인물이 서 있는 일몰
풍경〉, 1830-35.
상트페테르부르크,
에르미타슈 박물관

저녁은 태양의 마차에
올라타고 하늘을 달릴
채비를 한다.

그리스 신화에서 저녁이 시작되는 순간은
에오스(아우로라)가 밤에 변한 모습인
헤스페라 여신으로 의인화되었다.

▲ 카밀로, 체사레, 세바스티아노 필리피,
〈일몰〉, 아우로라의 방(부분), 16세기 후반.
페라라, 에스테 성 박물관

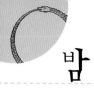

밤

Night

밤은 네 마리의 검은 말들이 이끄는 천상의 마차에 탄 여성으로 그려지는데, 그녀는 별들이 수놓인 옷차림을 하거나 잠에 빠져든 모습이다. 밤의 상징물은 올빼미와 달이다.

밤은 모든 우주적 존재의 시원이 되는 원초적 어머니이다. 〈오르페우스 송가〉에 따르면 밤은 바람과 결합해서 은색의 알(달)을 낳았으며 그 속에서 에로스-파네스가 태어났다. 에로스 파네스는 우주의 추진력(원동력)인 욕망을 상징한다. 하늘과 땅, 잠, 죽음은 밤의 자녀들이다. 우주의 자궁인 밤은 물의 원소와 연관되며, 또한 모든 씨들이 발아하는 지하 세계와 이어진다. 이처럼 밤은 무한한 가능성들을 내포하고 있으나, 그것들은 낮의 태양빛 속에서 비로소 현실화된다. 고대 미술에서 밤은 검은 베일로 몸을 감싸고, 잠으로 이끄는 양귀비에 둘러싸였다. 또한 밤은 꿈과 에로스가 활동하는 차원이며, 환상과 비교의 영역으로 통하는 관문이다. 이 때문에 밤은 여신 헤카테와, 베르길리우스와 단테의 시에 나오는 코키투스, 즉 '눈물의 늪'과 관련된다. 그리스도교의 '성야聖夜' 모티프는 밤을 주제로 한 또 다른 도상학적, 상징적 해석을 보여준다.

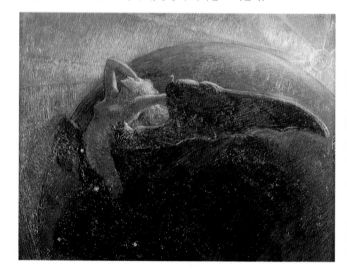

3

르네상스 시대에 와서 특히 피렌체에서
번성한 신플라톤주의 덕분에 밤은
태초의 어머니로서 과거에 누렸던
지위를 회복했다. 밤은 또한 신화의
인물인 레다와 관련된다.

손에 머리를 기대고 있는 여신의
자세는 우울한 기질에 가까운
밤의 성격을 표현한다.

올빼미와 양귀비는
죽음과 잠의 상징이며,
밤의 자녀들이다.

오르페우스 밀교와
피타고라스주의자들의 교리에
따르면, 레다와 밤은 기쁨과
고통의 결합이라는 죽음의
이중적인 성격을 의인화했다.

▲ 미켈란젤로, 〈밤〉, 1520-34. 피렌체,
산 로렌초 교회, 사크레스티아 누오바

배경에 보이는 화염에 싸인 도시들을 비롯해서
화면 전체의 분위기는 마르칸토니오
라이몬디의 유명한 판화에서 영향을 받았다.

이 괴수들은
루키아노스의 〈진실한
이야기〉에 등장하는
악몽을 의인화했다.

▲ 바티스타 도시, 〈밤〉(또는 꿈),
1544. 드레스덴, 회화미술관

잠의 신이 들고 있는 나뭇가지는 레테 강물을 적신 것이다. 레테 강은 저승 세계의 네 강들 중 하나이며, 사람을 진정시키는 신비한 힘을 지녔다.

잠은 밤의 자식이며, 그녀의 휴식을 지켜준다. 이 작품에서 잠은 어머니를 잠들게 만들고 있다. 잠의 이미지는 스타티우스의 서사시 《테바이스》에 등장하는 한 구절로부터 비롯되었다.

이 장면은 오비디우스의 《변신 이야기》에 등장한 테마인 '잠의 집'을 바탕으로 했다.

낮 동안에 밤은 서쪽 끝에 있는 동굴 속에서 휴식을 취한다. 수탉, 올빼미, 달, 잠 등 밤을 수행하는 동물들과 정령들이 그녀를 지켜본다.

밤

달은 밤의 딸들 중
하나이다.

박쥐와 올빼미는
밤에게 봉헌된
동물들이다.

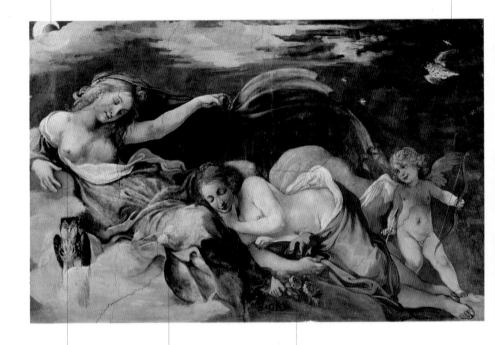

가슴을 드러낸
여인으로 그려진 밤은
잠든 새벽을 자신의
망토로 덮어주고 있다.

진정제로서 잘 알려져
있는 양귀비는 밤의
여신과 함께 등장하는
상징물이다.

이 여인의 손에 들린 장미꽃
다발은 그녀가
새벽(아우로라)임을 알려준다.

▲ 조반니 만노치, 〈밤과 새벽과 쿠피도〉,
1635. 피렌체, 바르디니 박물관

밤은 여기서 보호하는 힘으로 나타나는데, 밤의
어두운 장막은 아기 그리스도와 천상
세계로부터 나오는 올바른 빛을 강조한다.

알트도르퍼는 신의 영광을
찬양하며 묵상을 돕는 밤의
어둠을 상서롭게 그렸다.

▲ 알브레히트 알트도르퍼, 〈성야〉,
1520. 빈, 미술사박물관

시간

The Hours

시간은 태양의 마차나 아우로라의 궤적 주위를 돌며 춤추는 열두 소녀들로 표현된다.

● 이름
이는 그리스어 horai(라틴어 horae)로부터 비롯되었다.

● 상징의 기원
시간은 태양년을 삼등분하고 이에 대응되는 계절들을 숭배했던 고대 사회에서 기원했다.

● 성격
시간은 하루를 등분하여 표시하고 인간 활동의 기준이 된다. 시간은 또한 하늘의 습도와 우주의 힘을 의인화한다. 헤시오도스는 시간이 인간 생활에 질서를 부여하고 체계를 세우므로, 시간들을 질서(에우노미아), 정의(디케), 평화(에이레네)로 각각 정의했다.

● 관련된 신들과 상징들
제우스(유피테르), 테미스, 헬리오스(태양), 포이보스(아폴로), 에오스(새벽), 아프로디테(베누스), 헤라(유노), 페르세포네(프로세르피나); 계절

▶ 〈동정녀 마리아와 시계공 수사〉, 15세기의 성무일과서에 실린 삽화. 브뤼셀, 알베르 1세 왕립도서관

고대에는 한 해를 봄, 여름, 겨울의 세 부분으로 나누었으며, 고전기 그리스에서 봄은 탈로Thallo(개화기), 여름은 아욱소Auxo(성장), 겨울은 카르푸스Carpus(무르익은 과실)라고 불렀다. 이들은 우미의 세 여신들과 함께 아프로디테와 헤라를 수행한다. 생명의 춤과 마찬가지로 시간의 춤은 생명을 순환하는 것으로 인식하는 고대인들의 관점을 반영하며, 주기적으로 되풀이되는 자연의 재생을 상징한다.

전통적으로 시간은 헬리오스와 아폴로를 따라다니는 열두 명의 소녀들로 그려졌는데, 이들의 임무는 태양의 마차에 마구를 채우는 것이다. 성스러운 만돌라 주변에 자리 잡았던 이들의 자리는 그리스도교 도상에서는 천사들(붉은색의 세라핌과 푸른색의 케루빔)로 바뀌었다. 영지주의자들에게 그리스도—태양 주위를 도는 하루의 열두 시간은, 열두 사도들과 상응한다. 르네상스의 관점에서는 하루를 네 등분한 각각의 단위들은 지하세계와 천계 사이의 중간계인 자연에 대한 알레고리로 받아들여졌다. 이러한 자연의 중간적 위치는, 미켈란젤로가 지적했던 세계에 작용하는 시간의 파괴적인 힘 곧 시간의 우선적인 기능에 반영된다.

화면의 여섯 소녀들은 잠에서 깨어난 때로부터
다시 잠자리에 들기까지 하루 중에 벌어지는
다양한 활동들을 의인화한 인물들이다.

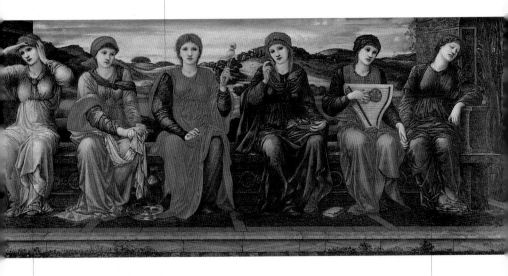

아침의 첫 번째 시간은 잠에서
깨어나서 하루 동안 해야 할 일을
위해 준비하는 인물이다.

마지막 소녀는 음악과 오락 등
저녁을 즐겁게 하는, 옆 자리
자매의 손을 잡고는 잠들었다.

▲ 에드워드 번 존스, 〈시간〉, 1870-82.
세필드, 세필드 시립미술관

기계식 시계와 부지런한
개미들은 활동적이며 완벽하게
기능하는 기억을 상징한다.

길게 늘어진 머리는 잠을 의미하는데,
잠은 기억 과정에 혼란을 주고 오류를
불러일으킨다.

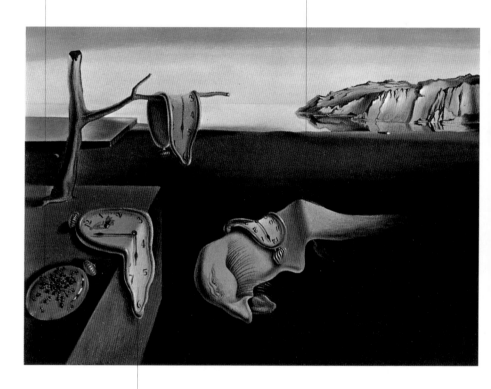

흐늘흐늘한 시계들은 특히 잠에
빠지면서 부정확하고 단편적이게
되는 기억 체계를 암시한다.

▲ 살바도르 달리, 〈기억의 고집〉,
1931. 뉴욕, 현대미술관

삶은 춤과 같은 원형이나 나무와 같이 가지를 뻗는 형태, 또는
운명의 세 여신들로 의인화된 인간의 숙명이라는 주제로 그려진다.

삶

Life

자연의 주기적 재생이나 원소들(물질 원소와 정신적인 원소 모두)의 창
조에 관련된 모든 상징은 삶의 이미지와 관련된다. 물, 원천, 알, 나무, 춤,
수레바퀴 등은 삶을 나타내는 가장 중요한 상징들이다. 그리스도교 신앙
은 존재를 순환적으로 인식하는 관점에서 벗어나 인간의 생명과 우주의
흐름 모두에서 목적론적 관점을 확립하였다. 이러한 사고 체계에서는 삶
과 우주의 모든 과정이 구원 또는 영원한 파멸로 종말을 맺게 된다.

고전 전통에서는, 인간의 운명과 수명은 운명의 세 여신들, 즉 파르카
이가 결정한다고 여겨졌으며, 이들은 실을 잣는 여인들로 그려졌다. 세
상의 창조를 재현하는 우주적 의식인 '삶의 춤'은 고대로부터 현재에 이
르기까지 서양의 도상학에서 즐겨 다루는 주제이다. 고대 로마의 평화의
제단Ara Pacis에 있는 처녀들의 춤, 피테르 브뢰겔 1세의 〈농부들의 춤〉,
카노바의 〈우미의 세 여신들, 비너스, 그리고 마르스〉, 마티스의 〈춤〉은
삶의 춤을 나타난 예들이다. 중세 시대에 유행했던 '죽음의 춤danse
macabre'은 고대와 고전 시대의 상징에서 삶의 순환을 특징적으로 나타
내는 끝없는 율동이 역설적으로 이용되었다.

● 이름
'삶', '사람' 또는 '몸'을
의미하는 옛 영어 lif, 이
단어에 일치하는 옛
프리슬란트어 lif에서
기원했다.

● 상징의 기원
삶은 탄생, 죽음, 부활이
이어지는 주기적인 자연의
재생 단계에서 비롯되었다.

● 성격
삶은 영속적으로 재생,
진화하는 우주의 원리를
나타내며, 탄생과 죽음
사이의 시간을 가리킨다.

● 관련된 신들과 상징들
어머니 대지, 밤,
에로스-파네스,
모이라이Moirai 혹은 운명의
여신들(파르카이), 그리스도;
계절, 수레바퀴, 춤, 나무,
원천, 알, 죽음

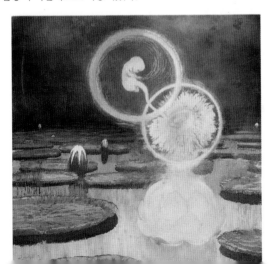

◀ 프란티세크 쿠프카,
〈삶의 시작〉, 1900-03.
파리, 국립현대미술관,
조르주 퐁피두 센터

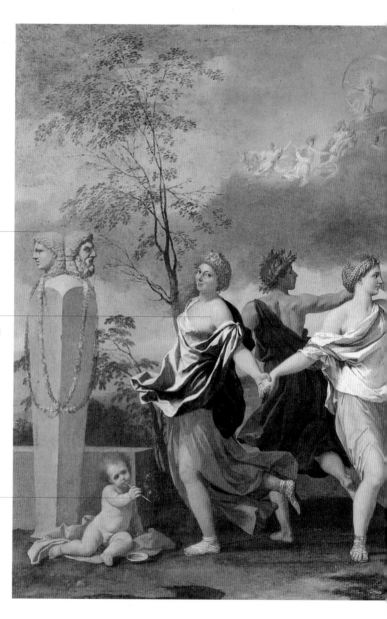

두 개의 얼굴을
가진 야누스 신은
시간의 두 측면인
과거와 유년기,
그리고 미래와
노년기를 나타낸다.

청년과 세 소녀들은 네
계절들을 상징하는
것으로 해석되어 왔다.

비누 방울은 지상의
존재들이 지닌
덧없음을 암시한다.

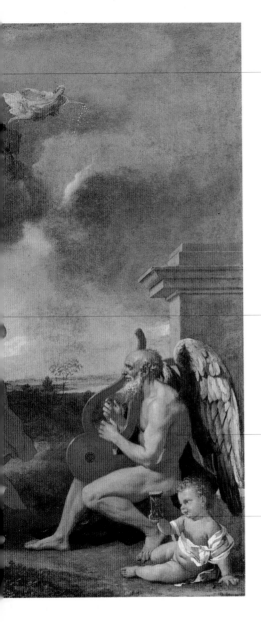

아우로라가 이끄는 태양의 마차에
타고 개선 행진을 하는 아폴로를
시간들이 따르고 있다.

춤은 계절들의 영속적인
반복을 나타내는 우주적
시간의 순환 개념을
표현한다.

이 작품에서 시간은
치터의 선율에 생명의
리듬을 맞춘다.

모래시계는 시간에 대한
고전적 상징물이며,
시간의 흐름을 피해갈 수
없다는 것을 암시한다.

▲ 니콜라 푸생, 〈인생의 춤〉,
1638-40. 런던, 월리스 컬렉션

고전적 전통에서 인생의 과정은 모이라이 또는 운명의
여신들(파르카이)들로 의인화되었다. 이들은 물레를 돌려서
운명의 실을 잣는 클로토Clotho, 실의 길이를 재는
라케시스Lachesis, 그리고 실을 자르는 아트로포스Atropos이다.

▲ 프란체스코 살비아티, 〈운명의 세 여신들〉,
　 1545년경. 피렌체, 팔라초 피티, 팔라티나 미술관

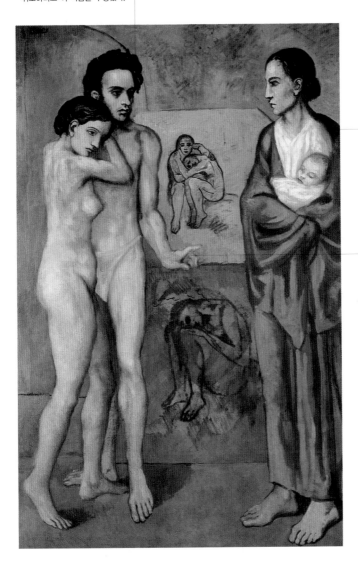

피카소는 1901년 2월에 자살한 친구
카를로스 카사헤마스의 혼령을
위로하려고 이 작품을 구상했다.

어린 아이를 안고 있는
수수께끼의 인물은
사람들이 행복을 얻기
위해 극복해야 하는
어려움들을 나타낸다.

집게손가락을 편 손
모양은 죽음에
대항하는 가장 강력한
치유제인 미술의
창조력을 암시한다.

▲ 파블로 피카소, 〈삶〉, 1903년경.
클리블랜드, 미술관

죽음
Death

죽음은 낫과 모래시계를 들고 있거나 소녀에게 입을 맞추고 있는 해골로 표현된다. 또한 외로운 기사나 그림자의 형태를 취하기도 한다.

● **이름**
옛 영어 death와 옛 프리슬란트어 dath 혹은 dad에서 비롯되었다.

● **상징의 기원**
그리스 신화에서 죽음은 태초의 밤으로부터 태어난 딸이다.

● **성격**
이것은 정신의 진화에서 기초가 되는 단계로 나타난다.

● **종교적, 철학적 전통**
디오니소스 비교, 오르페우스 비교, 카발라, 그리스도교, 연금술

● **관련된 신들과 상징들**
어머니 대지, 밤, 타나토스, 에로스-파네스, 시간, 크로노스 (사투르누스), 디오니소스(바쿠스), 하데스(플루토), 페르세포네 (프로세르피나), 포이보스(아폴로), 아르테미스(디아나), 아테나 (미네르바), 아프로디테(베누스), 아레스(마르스), 오르페우스; 거울, 삶

▶ 구에르치노, 〈아르카디아에도 나는 있다Et in Arcadia Ego〉, 1618. 로마, 국립 고대 미술관, 팔라초 바르베리니

죽음은 피할 수 없는 인간의 운명과 생명력의 종말을 나타낸다. 다른 중요한 원형들처럼 죽음 역시 다양하게 표현되는 모호한 상징이다. 죽음은 밤의 딸이자 잠의 자매이며, 재탄생을 일으키는 힘을 지닌다.

디오니소스 밀교 전통에서 죽음이 지닌 이중적인 기능은 입회 의식과 통과 의례에 관련된다. 독일 출신의 미술사학자 에드가르 빈트에 따르면, "죽음은 신에게서 사랑받고 있으며, 그를 통해서 영원한 지복에 동참함을 의미했다." 그리스도교도들에게 죽음은 근본적으로 동적인 원리로, 죽음 없이는 영원한 생명과 부활이 불가능하다고 여겨졌다.

죽음을 다룬 가장 유명한 이미지 가운데 하나는 신의 숨결로 일어나는 '죽음의 입맞춤', 즉 모르스 오스쿨리 mors osculi 이다. 신비주의자들과 성서 주해자들은 무아경 속에서 맞아들이는 '죽음의 입맞춤'을 사랑의 기쁨에 비교하기도 했다. 죽음의 입맞춤은 디아나와 엔디미온의 만남, 유피테르와 가니메데의 만남, 마르스와 레아의 만남 등 고대 신화에서 자주 접하게 되는 인간과 신들 사이의 애정관계에도 나타난다.

모래시계를 든 죽음이
기사에게 그의 마지막
순간이 도래함을 알려준다.

말을 닮은 괴물은
악몽의 의인화이다.
'악몽'을 의미하는
영어 nightmare와
프랑스어
cauchermar는 모두
접미사 mar가
붙는데, 이는 암말을
의미하며 죽음을
뜻하는 라틴어
mors와 어원을
공유한다.

외로운 기사는
지하세계를 향하는
여정을 암시한다.

말은 두 가지 상징적 의미를 지닌다. 말은
태양과 관련된 천상적 의미, 그리고 생명력과
천국을 상징한다. 동시에 말은 달, 물에 관련되는
죽음, 지하세계의 존재이기도 하다.

▲ 알브레히트 뒤러, 〈기사와 죽음과 악마〉,
인그레이빙, 1513

낫은 죽음과 관련된 중요한
상징물이다. 이 작품에서
죽음은 인간의 유약함을
비웃는 심술궂은 해골로
그려졌다.

앵글로색슨족과 게르만족의
설화에서 흰 말은 죽음을
태우는 군마이다.

모래시계는 시간의 흐름,
계절의 변화, 생명의
무상함과 관련된다.

추기경, 농부, 황제는
'죽음의 춤' 도상에
등장하는 인물들이다.

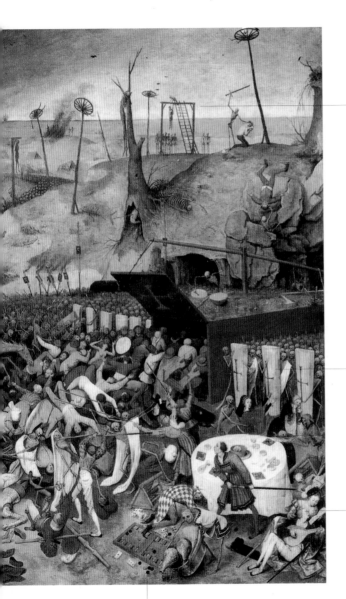

이 작품에는 폭력에 의한 죽음, 공개 처형, 익사를 포함한 사고사 등 여러 종류의 죽음이 그려진다.

해골 군단이 **빽빽**하게 행렬을 이루어 산 사람들에게 접근하고 있다.

노래에 열중하는 연인들은 주변에서 벌어지는 운명의 전개도 안중에 없다.

뒤집힌 주사위판은 운에 맡긴 승부를 상징하며 인간의 운명을 설명하는 알레고리에서 자주 이용되는 모티프이다.

▲ 피테르 브뢰겔 1세, 〈죽음의 승리〉, 1562년경. 마드리드, 프라도 미술관

춤추는 해골들이 숲과 마을을
휩쓸고 다니며 사람들에게
공포를 불러일으킨다.

생명에 대한 고대의 상징을 연상하게
하는 원형 춤은 이 작품에서 의미가
역전되어 죽음의 춤이라는 끔찍한
이미지로 풍자된다.

죽음은 모든 사람들에게 평등한 원리이다. 곧
교황들과 황제들, 부르주아들, 농부들, 귀족들,
성직자들 등 나이와 계급에 상관없이 모든
이들은 죽게 마련이라는 것이다.

▲ 무명 화가, 〈죽음의 춤〉,
　17세기. 밀라노, 주교 미술관

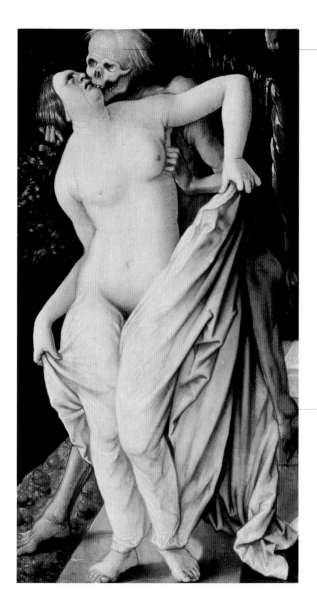

젊은 여인에게
입맞춤하는 해골
모티프는 죽음을 그리는
데 자주 이용된다.

갈라진 발굽은 죽음에
대한 전통적인
상징물이다.

▲ 한스 발둥 그린, 〈죽음과 소녀〉,
1517. 바젤, 미술관

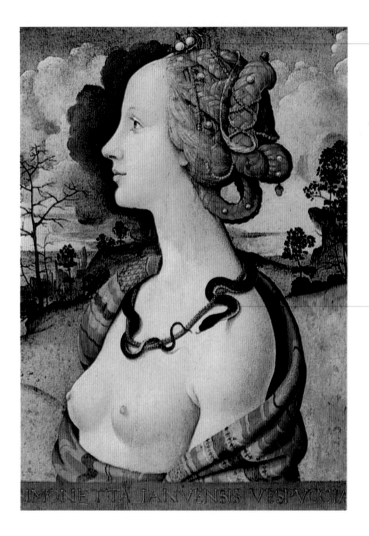

시모네타 베스푸치를
지하세계의 여왕인
프로세르피나로 이상화해서
그린 이 초상화는 내세 숭배와
관련된 그리스-로마 신화의
이교적 도상을 충실하게 따랐다.

뱀은 23세에 폐병으로
요절한 시모네타의 부활을
기원하는 의미를 지닌다.

▲ 피에로 디 코시모, 〈시모네타 베스푸치의 초상〉,
1520년경. 샹티이, 콩데 미술관

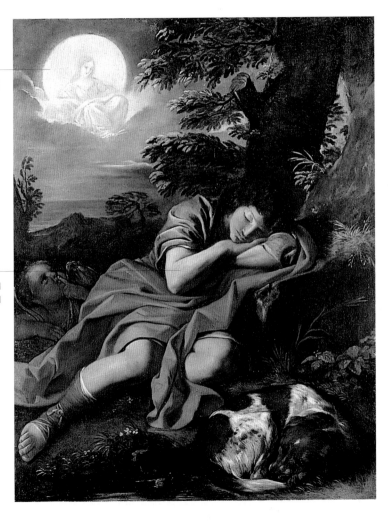

여신 디아나로 의인화된
달은 죽음의 여러
얼굴들 가운데
하나이다. 달의 창백한
표면은 죽은 자들의
세계로 들어가는
관문으로 여겨져 왔다.

엔디미온의 영원한 잠에
대한 신화는 황홀경에서
맞이하는 죽음이라는
주제로 연결되는데,
신비주의자들은 이를
사랑의 기쁨과
비교하기도 했다.

▲ 피에르 프란체스코 몰라,
〈엔디미온의 잠〉, 1660년경. 로마,
카피톨리나 미술관

세상의 시대

The Ages of the World

세상의 시대는 인류 문명의 여러 단계들을 나타내며, 신화와 종교를 통해서 전개되고 해석되어 왔다.

헤시오도스의 《신통기》에서 요약된 바와 같이, 고전 전통에서는 인간의 역사가 크게 네 시대로 구성된다고 보았다. 각각의 시대는 특정 금속과 대응되어 연대기 순으로는 태초의 완전성을 나타내는 황금시대로부터 타락과 불행의 시기인 철의 시대까지 이어진다. 이러한 위계질서는 동서남북의 4방위나 4계절, 인생의 시기처럼 우주와 관련된 다른 4등분 체계를 따르는 것이다. 이렇게 종교에서 기원한 교리와 달리, 에피쿠로스로부터 루크레티우스에 이르는 자연 철학자들은 문명의 발전에 대한 또 다른 개념을 발전시켰다. 자연철학자들은 신적인 존재가 문명을 전개한 것이 아니라, 불의 발견 이후 인류가 자연적으로 진화하여 문명이 발전했다고 보았다. 피에로 디 코시모의 회화 연작이나 비트루비우스와 필라레테의 논문을 위해 제작된 르네상스 시대의 삽화들은 이러한 자연철학자들의 문명 발전 개념을 바탕으로 했다.

그리스도교 신비주의에 따르면 역사는 여섯 시대로 나뉜다. 앞선 다섯 시대는 아담의 시대로부터 그리스도의 탄생에 이르는 기간으로, 루시페르가 지배한다. 반면에 마지막인 여섯 번째 시대는 신의 은총이 비치는 영원한 구원의 시대이다. 인류의 역사에 대한 고전적 관점과 그리스도교적 관점은 모두 진보를 희생의 주제와 관련시켰다. 이러한 희생은 고전 전통에서는 벌받는 프로메테우스, 그리스도교 전통에서는 예수 그리스도의 십자가 처형으로 그려졌다.

▶ 〈세상의 여섯 시대로 둘러싸인 우주의 시간〉, 생토메르의 랑베르가 지은 《화론Liber floridus》의 삽화, 1120년경. 볼펜뷔텔, 아우구스트 공작 도서관

꽃으로 꾸민 인물들과 현세의
쾌락은 사투르누스가 통치할 때
이 세계가 누렸던 풍요로운
자연과 풍부한 수확을 암시한다.

황금시대의 지배자인
사투르누스는 전형적인
상징물인 낫이나 지팡이를 들고
겉옷으로 머리를 덮고 있다.

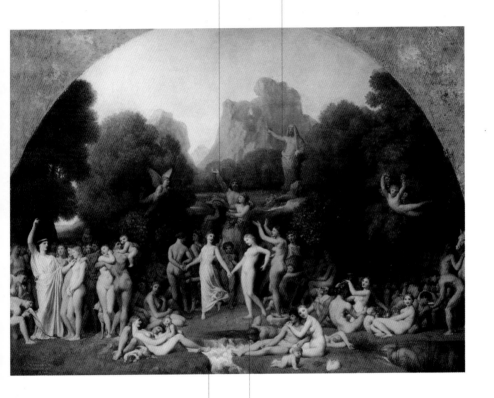

여기서 시냇물은 생명의 원천을
나타내며, 인류에게 영원한
젊음을 주는 기적의 물이다.

판 신이 부는 피리에 맞춰 원을
그리며 춤을 추는 소녀들은 계절의
변화와 생명의 순환을 상징한다.

▲ 장 오귀스트-도미니크 앵그르, 〈황금시대〉,
1862. 케임브리지, 메사추세츠, 포그 미술관

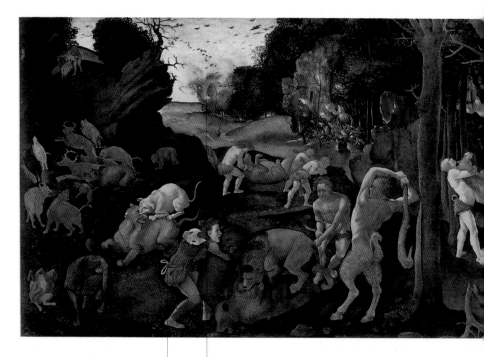

야생 동물들과 신화 속의
샤티로스나 켄타우로스,
그리고 원시인들은 심리나
행동 면에서 차이가 없다.

아직 인간에 의해서
지배되지 않았던 불은 이
작품에서 들판과 숲으로
번지며 자연을 파괴한다.

여인의 얼굴을 가진 암퇘지와
남성의 용모를 지닌 염소는
석기시대에 벌어졌던 인간과
짐승의 짝짓기가 불러온
결과이다.

▲ 피에로 디 코시모, 〈사냥〉(카치아
 프리마베라), 1500년경. 뉴욕,
 메트로폴리탄 미술관

▶ 피에로 디 코시모, 〈산불〉, 1500년경.
 옥스퍼드, 애슈몰린 박물관

이 그림은 인간들이 금속 제련
기술이나 불의 에너지를 아직
알지 못했던 석기시대를
재현했다.

양치기나 나무로 만든 헛간은
석기시대로부터, 인간이
자연발생적인 불을 통제할 수 있게
되며, 농업 기술이 도입되었던
철기시대로 이행됨을 알려준다.

인생의 시기
The Ages of Man

인간의 나이는 세 개의 얼굴을 가진 두상이나 연령이 다양한 남녀로 그려지는데, 이 남녀들은 자주 애정을 나누는 자세를 보여준다.

● **상징의 기원**
인생의 시기는 계절의 순환,
자연의 죽음과 재생, 인간의
숙명과 관련된다.

● **성격**
인생의 시기는 시간의
경과함에 따라 정신이
평안하고 고요해짐을
상징한다.

● **관련된 신들과 상징들**
시간, 계절, 4원소, 삶, 죽음,
바니타스(허무), 세상의 시대

르네상스 시대 지식인들 사이에서는 세 명이 등장하는 초상이나 알레고리 장면으로 재현된 인생의 시기가 회화의 주제로 대단히 인기를 끌게 되었다. 이 도상은 계절이나 원소와 밀접하게 연관되었으며, 르네상스 궁정의 귀족들이나 군주들을 대상으로 한 복합적인 정신 교육에서 교육적, 윤리적 목적에 이용되었다. 이것은 흔히 자연 풍경 속에서 서로 애정을 나누는 연인들로 표현된다. 인간의 삶에서 계절들을 표현하려고 연인들을 등장시키는 방식은 고대 스핑크스 신화의 삼 단계 도식, 즉 스핑크스의 수수께끼는, 유년시절과 청년기, 노년기로 나뉘는 인생의 세 시기라는 오이디푸스의 해석에서 비롯되었다.

중세 시대의 그리스도교 신비주의에서는 인생의 시기를 세상의 시대와 연결한다. 여기서 성부의 시대는 구약 성경에 대응하는 신의 노여움을 드러낸다. 아들의 시대는 지혜의 시대로서 초기 교회의 설립과 맥을 같이 한다. 성령의 시대는 기쁨과 자유가 지배하는 시기이다.

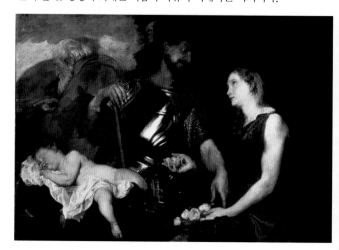

▶ 안토니 반 다이크,
〈인생의 시기〉, 1625-27.
비첸차(이탈리아),
시립박물관, 팔라초
키에리카티

노인은 두 개의 해골을 들고 홀로
앉아 있다. 해골 중 하나는 과거의
시간을, 다른 쪽은 그를 기다리는
숙명을 상징한다.

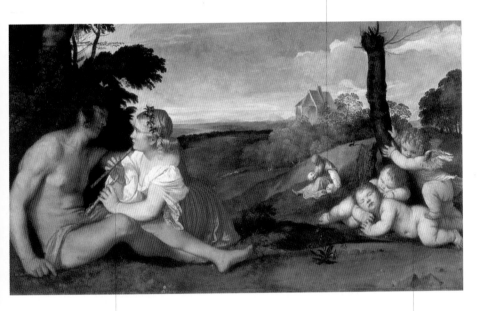

젊음은 한 쌍의 행복한 연인으로
그려졌다. 이 작품은 인생의 세
시기에 대한 알레고리이자 동시에
다프니스와 클로에의 신화를
재현했다고 해석되어 왔다.

쿠피도의 날개 아래서 보호받으며
잠든 두 명의 아기들은 유년시절과
순수의 시대를 암시한다.

▲ 티치아노, 〈인생의 세 시기〉,
1512년경. 에든버러,
스코틀랜드 국립미술관

뒤돌아 선 남자는
노년을 의미한다.

그림 중앙에
배치된 유년시절은
기쁨과 행복,
희망의 상징이다.

바닷가에서 놀고 있는
어린이들을 향해서 돛을
펼친 배는 앞으로
살아가면서 실현될 무한한
가능성과 희망을 상징한다.

수평선에 떠 있는 배들은
다음 세상으로 향하는
여정을 상징한다.

뒤집힌 배의 옆모습은 관을
떠올리게 한다. 이 배가 노년의
신사를 향하고 있다는 사실은
그에게 다가온 죽음을
암시한다고 해석된다.

◀ 카스파르 다비트 프리드리히,
〈인간의 나이〉, 1835년경.
라이프치히, 회화미술관

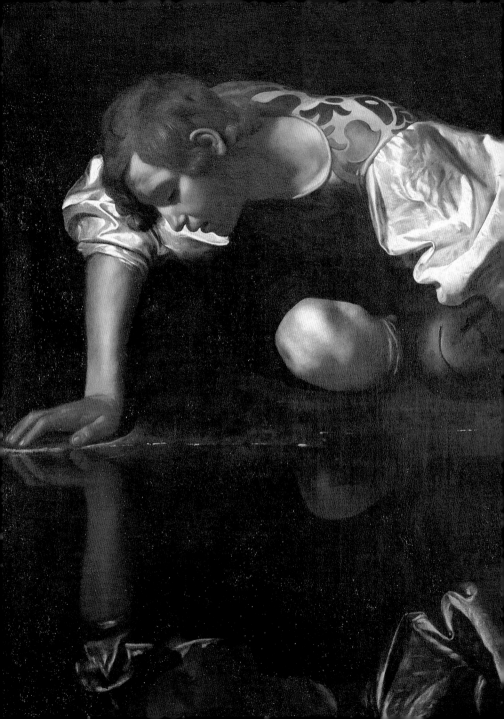

인간

자웅동체
소우주
그리스도
동정녀 성모 마리아
성 삼위일체
이브
어머니
알
거울
십자가
후광
천사
사탄
괴물
다두체
테트라모르프
수형신

카라바조, 〈나르키소스〉(부분),
1599~1600년경. 로마, 국립고대미술관,
팔라초 코르시니

자웅동체
Androgyne

자웅동체는 하나는 남성, 하나는 여성인 두 개의 머리와 네 개의 다리, 두 가지 생식기관 모두를 가진 인간을 가리킨다.

- **이름**
 '남성'을 뜻하는 그리스어 andros와 '여성'을 뜻하는 gyné에서 기원했다.

- **상징의 기원**
 자웅동체는 남성적 힘과 여성적 힘의 조화로운 결합을 표현하며, 신의 존재를 반대되는 모든 현상들의 종합으로 보는 비교의 관점과 맥을 같이 한다.

- **성격**
 자웅동체에는 언제나 태양과 달, 물과 불, 황금과 은 등 상호보충하는 상징물들이 함께 등장하며, 초심자들에게 전수되어야 할 고차원적인 지식과 근원적 사랑을 담고 있다.

- **종교적, 철학적 전통**
 오르페우스 비교, 영지주의, 헤르메스 비교, 카발라, 연금술, 융학파의 분석 심리학

- **관련된 신들과 상징들**
 태양, 달, 알, 철학자의 돌, 아담, 이브

▶ 〈자웅동체〉, 《떠오르는 새벽의 빛Aurora consurgens》에 수록된 삽화, 14세기 말 또는 15세기 초. 취리히, 중앙도서관

자웅동체 혹은 헤르마프로디테^{hermaphrodite}는 태초에 남성적 본질과 여성적 본질이 합일되었던 상태를 나타내며, 타락하기 이전의 인간 조건을 상징한다. 이처럼 완전한 상태는 신의 천성으로 다양하게 나타났다. 여호와, 제우스, 에로스, 시바를 비롯해서 우주의 기원에 관련된 신적 존재들 대부분이 자웅동체라고 인식되었던 것이다. 자웅동체의 신화는 플라톤의 《향연》처럼 그리스 철학, 그리고 인류의 시조인 아담이 창조된 후 그의 갈비뼈로부터 이브가 만들어졌다고 하는 창세기 양쪽에서 나타난다. 그리스와 로마 신화에서 자웅동체는 헤르마프로디테로 등장하는데, 이는 헤르메스와 아프로디테 사이에서 태어난 신성한 잡종이다. 자웅동체는 힘과 보편적인 지식(모든 비교秘教의 전통들에서 지식의 최고 단계는 반대되는 요소들이 결합해서 본래적인 합일의 상태로 돌아가는 것을 의미한다)의 결과물이므로 르네상스 시대에 와서 군주들과 황제들의 문장에 이용되었다. 현재 파리의 프랑스 국립도서관에 소장되어 있는 프랑

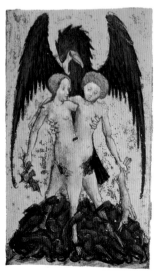

수아 1세의 초상화는 그 가운데서도 특히 주목할 만하다. 자웅동체의 상징은 레오나르도 다 빈치의 〈바쿠스 습작〉, 〈모나리자〉에서 보다 암시적으로 적용되었고, 마르셀 뒤샹은 〈수염 달린 모나리자〉(1919)에서 이 비교 주제를 노골적으로 파헤쳤다. 자웅동체는 초현실주의 미술과 마르크 샤갈의 작품들에서 되풀이되어 등장하는 이미지이다.

자웅동체의 인물은 아니마(여성적 원리, 달)와
아니무스(남성적 요소, 태양)로 구성된 인간
정신의 완전성에 대한 알레고리이다.

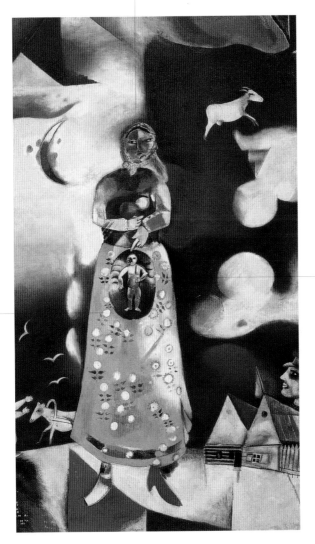

샤갈은 러시아의
전통적인 이콘에
그려진 성모로부터
모성의 이미지를
따왔다.

자궁에 들어 있는
어린이는 반대되는
요소들의 합일, 즉
콘코르디아
오포지토리움
concordia
oppositorium의
산물인 우주적
사랑으로 간주된다.

▲ 마르크 샤갈, 〈임신한 여인〉(모성),
1913. 암스테르담, 국립미술관

소우주

Microcosm

이 상징은 양팔을 벌리고 원이나 정사각형 안에 서 있는 남성으로 그려진다. 황도대로 둘러싸여 있는 경우도 있다.

● **이름**
그리스어 mikro(작은)와 kosmos(우주)에서 비롯되었다.

● **성격**
소우주는 우주를 구성하는 서로 다른 등급들 사이의 일치를 상징하며, 인간의 인식력과, 무궁한 지적 능력을 나타낸다.

● **종교적, 철학적 전통**
피타고라스주의, 플라톤주의, 영지주의, 카발라, 헤르메스 비교, 연금술, 자연적 마술

● **관련된 신들과 상징들**
대우주, 계절, 우주의 원소들, 인간의 기질, 미덕; 펜타그램(별표)

▶ 레오나르도 다 빈치, 〈비트루비우스에 따른 인간의 비례〉(부분), 1500년경. 베네치아, 아카데미아 미술관

소우주의 이미지는 인체의 각 부분들이 우주와 서로 대응한다고 보는 신비주의와 비교의 학설로부터 비롯되었다. 이러한 학설은 고대 의학 지식의 바탕을 이루었다. 고대 의학 지식에 의하면, 인체의 각 부분은 해당되는 천궁도의 별자리와 관련을 맺고 있다. 그러므로 고대인들은 몸에 질병이 생기면 해당 부위와 관련된 별자리의 성격을 분석하고, 그 별자리가 지상세계(동식물과 우주의 원소들, 인간의 기질)에 미치는 영향을 연구함으로써 치유법을 모색했던 것이다. 성경에서도 이러한 인식을 공유했다. 성경에 따르면, 인간은 '하느님의 형상을 따른' 존재이며 천지 창조의 '척도'이자 '절정'이다. 소우주의 상징은 인간이 세계를 인식하는 데 중요한 역할을 수행했다. 즉 인간의 몸을 분석하고 영혼을 연구하여 신을 포함한 자연세계의 만물을 이해할 수 있다고 보았던 것이다. '주술'(신의 능력을 빌지 않은 마술—옮긴이)과 르네상스 시대의 연금술학 또한 이처럼 인체와 우주가 일치되는 복잡한 체계에 바탕을 두고 있다.

미술 분야에서 인체를 소우주로 보는 견해는 르네상스 시대에 와서 부활했는데, 이는 마르실리오 피치노가 번역한 헤르메스 비교 관련 문헌과 비트루비우스의 비례론이 널리 전파된 데에 힘입은 바 크다. 또한 소우주론은 로마네스크 교회의 구조에 큰 영향을 주었으며 레온 바티스타 알베르티와 프란체스코 디 조르조 마르티니의 건축 이론들, 레오나르도 다 빈치와 알브레히트 뒤러, 윌리엄 블레이크의 회화에서도 결정적인 요소로 작용했다.

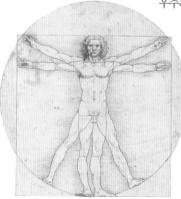

황도대는 인간 존재의
리듬과 주기를
결정한다.

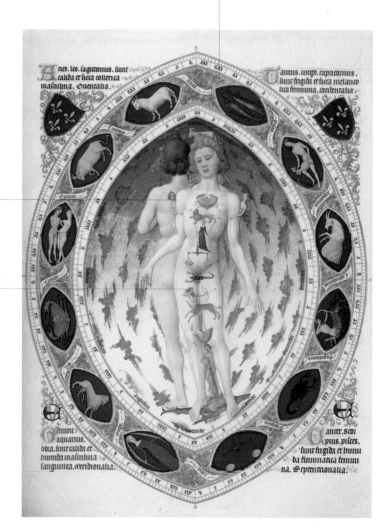

남성과 여성은
인간 영혼의 양대
원리를 나타낸다.

황도대 기호들의 위치는
점성술 의학의 원칙을
반영한다. 점성술
의학은 천체와, 인간의
감정, 질병, 투약 요법이
서로 상응한다고
보았다.

▲ 랭부르 형제들, 〈해부학으로 본 인간〉,
《베리 공작을 위한 호화로운 성무일과서》의
삽화, 1416년경. 샹티이, 콩데 미술관

아버지 하느님은 최고의
선이자 세계를 창조하는
사랑의 원리이다.

아들의 이미지는
우주를 품고
있는 존재인
우주의
아담으로부터
비롯되었다.

화염으로
이루어진 바퀴는
신적 사랑,
푸른 색 원은
심판의 어두운
불길을 의미한다.

우주의 중심에
서 있는 인간은
모든 창조의
'척도'이다.

열두 동물의
머리들은 신의
숨결이 인간의
영혼에 불어넣은
미덕들을
상징한다.

▲ 〈천지 창조 체계 안의 인간 존재〉, 힐데가르트 폰 빙엔의
《신의 사역에 관한 책Liber divinorum operum》의 삽화,
1230년경. 루카(이탈리아), 정부 도서관

여기서의 빛은 태초의 완전한
단계에 도달한 4원소들의 결합과,
현상계를 거쳐 초월적 차원으로의
입문을 상징한다.

부활한 그리스도는 4원소들의
종합을 상징하는데, 그의
얼굴을 둘러싼 후광과 몸을
덮고 있는 수의는 4원소들을
나타낸다.

부활의 강력한 에너지
때문에 무덤을 지키던
병사들은 눈이 먼 채
바닥에 쓰러져 있다.

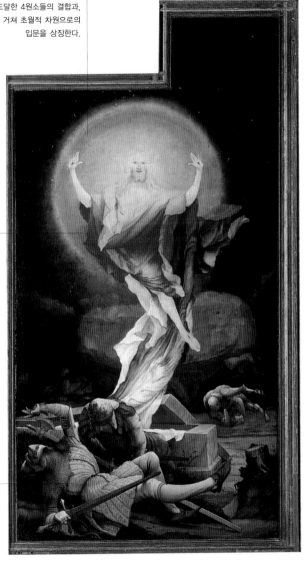

▲ 마티아스 그뤼네발트, 〈부활〉, 이젠하임 다폭
제단화의 날개, 1515-16. 콜마르, 운테린덴 미술관

짐승의 뿔들로
이루어진 왕관은
황제의 상징물이다.

날카로운 시력을
지닌 늑대가
인물의 눈 부분에
배치되었다.

인물의 뺨은
코끼리로 이루어져
있는데, 플리니우스
1세가 《자연사》에서
밝힌 바와 같이
뺨은 예로부터
수치심을 드러내는
부위로 여겨져 왔다.

사자는 힘의 상징인
동시에 노력을
통해서 획득되는
미덕을 상징한다.

숫양은
황금양모기사단의
엠블럼 중 하나로
영광을 상징한다.

▲ 주세페 아르침볼도, 〈대지〉,
1570. 개인 소장

합스부르크 왕가의 황제 루돌프 2세는 이
작품에서 계절의 변화를 관장하는 신
베르툼누스로 표현되었다. 이 그림은
주인공인 군주를 우주의 총화이자 소우주인
인간 존재를 상징하는 엠블럼으로 상징했다.

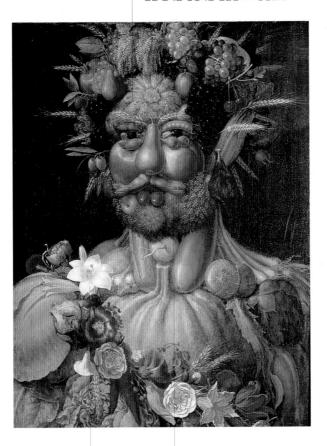

인체를 꽃이 만발한 정원이나 대지와
동일시하는 것은 '인간'을 뜻하는
라틴어 호모 homo로부터
비롯되었다. 이 단어는 대지 혹은
흙을 의미하는 후무스humus와
어원을 같이 한다.

황제의 얼굴은
사계절의 과일들로
구성되었다.

▲ 주세페 아르침볼도, 〈베르툼누스로 그려진
합스부르크 왕가의 루돌프 2세〉, 1590-91.
발스타(스웨덴), 스코클로스터스 성 박물관

그리스도

Christ

그리스도는 로마 황제의 예복을 입거나, 선한 목자, 옥좌에 앉아 있는
재판관으로, 또는 악마와 싸우는 전사로 그려진다.

● **이름**
'기름 부어진 자'를 뜻하는
그리스어 christos에서
비롯되었다.

● **성격**
그리스도는 모든 우주적 상징들의
근본 원리이며 도덕적 미덕의
총화이다.

● **종교적, 철학적 전통**
그리스도교, 연금술

● **관련된 신들과 상징들**
태양, 시간, 성 삼위일체, 하느님
아버지, 연금술의
그리스도-라피스,
적그리스도antichrist, 사탄; 하늘,
대지, 불, 공기, 소우주로서의
인간, 왕관, 홀, 옥좌, 지구,
만돌라, 후광, 책, 뿔, 산, 십자가,
사다리, 물고기, 양, 펠리컨,
불사조, 백합, 테트라모르프,
복음서 저자, 천사

● **축제와 기도**
12월 25일(크리스마스); 1월
6일(예수 공현일); 성
금요일(그리스도의 수난); 부활절

▶ 제임스 르 팔머, 〈일체의 선Omne
bonum〉(부분), 1360-75년경.
런던, 대영도서관

고대의 비교 전통들과 그리스도 이전 시대들의 우주의 기원에 대한 상징
들 가운데 많은 부분이 서로 혼합되어, 그리스도의 이미지를 형성하는 데
영향을 미쳤다. 그리스도가 지상에 내려온 것은 곧 새로운 정신적 질서
의 시작으로 연결되는데, 그 의미는 동방박사들의 경배와 그리스도의 세
례를 통해서 그려졌다. 그리스도는 크로노크라토르로서, 시간과 인류의
지배자이다. 이러한 그리스도의 지위는 전통적으로 태양신이 차지하고
있던 역할이기도 하다. 그리스도는 목적론적 세계관에서 역사의 진행을
결정하는 원리로 작용하며, 미래와 과거에 벌어지는 모든 일들의 총화이
자 플라톤 철학에서 최고선과 동일시되는 존재이기도 하다. 또한 그는
판토크라토르로서, 현실에서 질서체계를 구축하고 우주의 구성 원소들
사이의 조화를 이루며 만물의 위치를 조정하고 모든 생명체들의 화합을
이끌어낸다. 구세주로서의 그리스도는 죽음에 대한 생명의 승리, 영원한
구원, 원죄로부터의 해방을 의미한다. 초기에 그리스도는 모노그램, 물고
기, 양, 테트라모르프 등 비재현적인 상징으로 그려졌으나, 이후에는 보
다 사실주의적이거나 환상적으로 그려졌다.

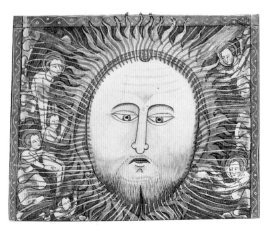

천사들의 원은 풍요와
정신적 재탄생의 상징인
생명의 춤을 나타낸다.

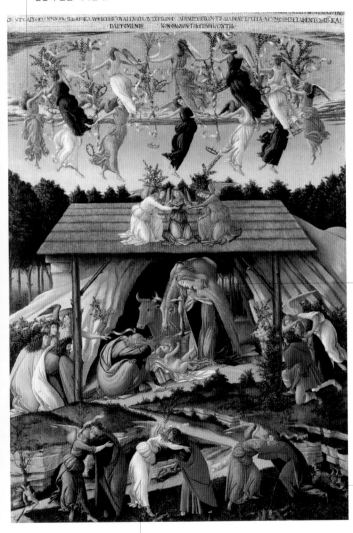

동굴 모티프는 의로운
영혼들의 구원자인
그리스도가 지상에서
수행하는 책무와
밀접하게 관련된다.

구세주를 목격한
악마들은 지옥의
어둠으로 몸을 피하려고
지상으로부터 도망친다.

올리브 나뭇가지와 서로 포옹하는
천사들은 구세주의 도래로 지상에
구현될 우주의 평화를 상징한다.

▲ 산드로 보티첼리, 〈신비로운 예수의 탄생〉,
1501. 런던, 내셔널 갤러리

그 리 스 도

코르누코피아의 형태를 한
발다키노(닫집)는 마리아의
임신을 암시한다.

칼로 무장한 성
바울로는 이교도들을
물리치고 있다.

화면 밖으로 걸어
나가는 동방의
인물은 세례를
통해서 신의 은총을
받기를 거부하는
이들을 상징한다.

발이 없는 여인은
정의와 진리의
상징으로 해석되어
왔다. 무릎을 꿇고
있는 여인과 더불어
이 발 없는 여인은
신학적 미덕에 대한
알레고리를 나타낸다.

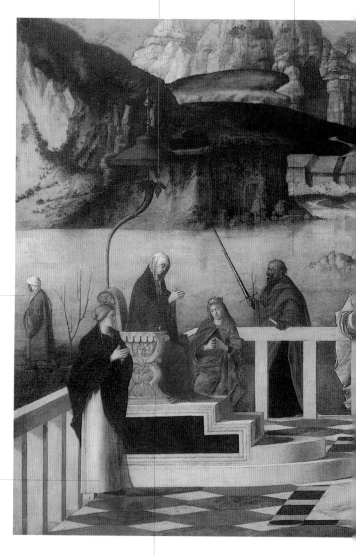

옥좌의 프리즈에 조각된 장면은 마르시아스의
신화를 나타내는데, 마르시아스의 신화는
그리스도의 수난을 연상시킨다.

지식의 나무는
생명과 지혜의
원천이다.

두 손을 모아서 기도를 올리는 남자는 죽음을 이기고 육체가
부활하기를 바라는 희망을 상징한다. 이 작품은 '말씀이 사람이
되시다'(요한복음 1:1)에 대한 알레고리로 해석되어 왔다.

화살을 맞은 청년은
성 세바스티아노이다.

방석 위에 앉은 아이는 천사들로부터
지식의 나무에서 난 과실을 건네받은
그리스도를 그렸다고 여겨진다.

▲ 조반니 벨리니, 〈성스러운 알레고리〉,
1500–05년경. 피렌체, 우피치 미술관

꽃이 만발한 나무는 그리스도가 구세주의 삶을 시작했다는 것을 나타낸다.

비둘기는 성령의 상징이다.

화면 구성의 중심축을 이루고 있는 그리스도는 세상의 중심을 의미한다.

메마른 나무는 세례를 거부한 이들의 운명을 암시한다.

천사들은 성 삼위일체를 상징한다.

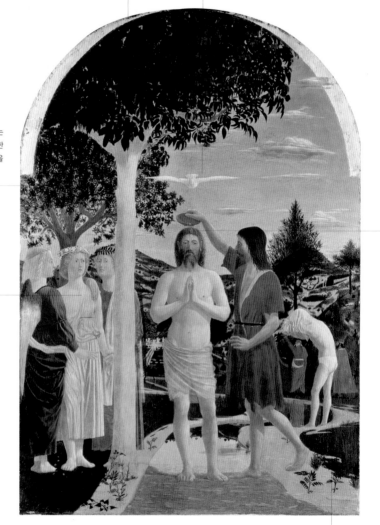

▲ 피에로 델라 프란체스카, 〈그리스도의 세례〉, 1440-50년경. 런던, 내셔널 갤러리

세례를 받으려고 옷을 벗는 이들은 새로운 차원의 삶으로 들어가려고 과거의 삶을 기꺼이 버리려는 자세를 보여준다.

천국의 옥좌는 전 우주의
재판관인 그리스도가 지닌 역할을
구체화한다. 무지개는 신과 인간
사이의 약속을 의미한다.

백합은 자비를
상징한다.

빛을 내는 검은
신의 정의를
나타낸다.

전 세계를
상징하는 구는
그리스도의
의지에 의해서
지배된다.

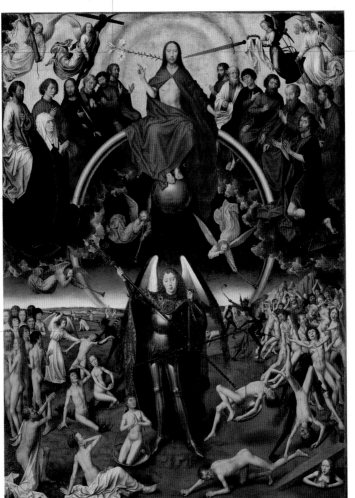

대천사 미카엘이 악마를 상대로
싸움을 벌이는 천사들의 군대를
이끈다. 일부 성경 주해자들은 그를
그리스도와 동일시하기도 한다.

▲ 한스 멤링, 〈최후의 심판〉,
〈최후의 심판〉 세폭 제단화의 중앙 패널,
1466–73. 그다인스크, 국립미술관

이 손은 그리스도를
내려치고 있다.

펠리컨은 인류를 구원하려고
스스로를 희생한 그리스도의
상징이다. 펠리컨은 자기 몸에
피가 흐르는 상처를 내고는
새끼들에게 그 피를 먹인다고
잘못 알려져 왔다.

채찍과 회초리는
매질당하는 그리스도의
수난을 암시한다.

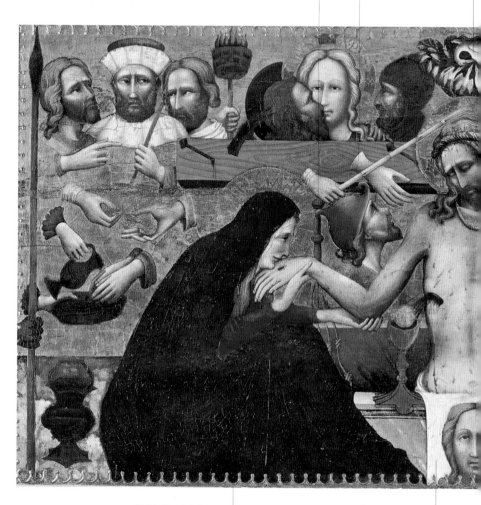

동정녀 성모 마리아는 푸른
옷을 입고 있는데, 피에타
도상에서는 전형적으로 성모의
옷이 푸른색으로 나타난다.

그리스도의 얼굴, 즉 그의
신성을 드러내는 '이미지'가
베로니카의 베일에 나타났다.

이것은 갈보리 산을
오르는 도중에
그리스도에게서 뽑혀 나온
머리카락 한 줌이다.

밧줄은 그리스도가 기둥에 묶여서
채찍질을 당할 때 이용되었던 것이다. 이
작품은 소위 아르마 크리스티arma
Christi라고 불리는, 그리스도의 수난에서
사용되었던 도구들을 그렸다.

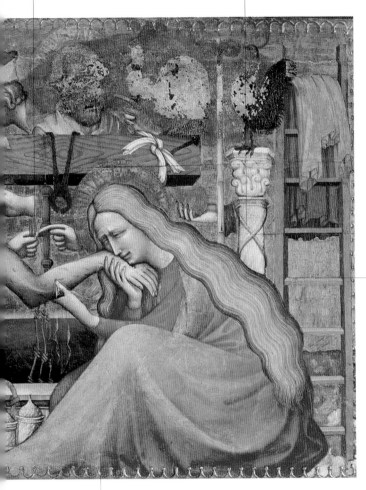

십자가에서 그리스도를
내릴 때 이용된 사다리는
천국으로 오르는 도구를
의미하기도 한다.

치유자인 막달라
마리아의 발치에는
약 단지가 놓였다.

▲ 스트라우스 마돈나의 거장, 〈성모 마리아와
막달라 마리아가 등장하는 이마고 피에타티스〉,
1400년경. 피렌체, 아카데미아 미술관

동정녀 성모 마리아
The Virgin Mary

동정녀 마리아는 '태양빛을 입은' 젊은 여성으로 그려진다. 그녀는 발밑에 달을 딛고 머리에는 별로 이루어진 왕관을 썼다.

● **성격**
우주적 사랑과 조화의 지고至高한 표현 Tota Pulchra es('그대는 전적으로 아름답다' 는 뜻); 하느님의 어머니이자 신비한 신부; 신의 은총이 육화한 존재; 묵시록의 여왕. 그녀는 성 삼위일체를 완성시키는 네 번째 요소이자 신의 의지에 대한 상징이다.

● **종교적, 철학적 전통**
가톨릭교회, 동방정교회, 연금술, 사랑의 정절

● **관련된 신들과 상징들**
이슈타르, 이시스, 아르테미스(디아나), 셀레네, 달, 그리스도; 교회, 은총, 신의 빛, 연금술에서 말하는 동정녀의 젖, 우물, 샘, 탑, 정원, 장미정원, 5월

● **축제와 기도**
8월 15일(성모 몽소승천 축일); 12월 8일(성모의 원죄 없는 잉태 축일)

▶ 헤르트헨 토트 진트 얀스, 〈영광의 마돈나〉, 1480년경. 로테르담, 보이만스 반 뵈닝헨 미술관

성모 마리아의 도상은 이집트의 이시스, 그리스 신화의 아르테미스와 같은 고대의 '백색 여신' 에 따르는 특성들을 다수 포함하는데, 백색 여신들은 여성성의 표현이며, 태양과 함께 전 우주를 지배하는 달의 힘을 표현한다. 동방 지역의 검은 마돈나 숭배는 백색 여신에 대응하는데, 검은 마돈나의 도상 역시 에페소스의 디아나 여신상들, 그리고 지하세계를 지배하는 공포의 여신인 헤카테 트리비아와 겹쳐지는 부분이 많다.

중세 시대에 와서 '신의 빛' 인 마리아의 성스러운 이미지에는 전통적으로 베누스 여신에게 부여되었던 '새벽 별' 이라는 별칭이 따라다니게 되었다.

서양의 도상학에서 성모 마리아는 흔히 신의 은총으로 빛나며 뱀으로 나타나는 악마의 유혹에 저항할 수 있도록 도와주는 존재인 '새로운 이브' 로 그려진다. 그녀는 이러한 생각은 카라바조의 유명한 작품 〈뱀과 마돈나 Madonna dei Palafrenieri〉에서도 볼 수 있다.

반종교개혁 시기에 성모 도상은 신의 은총을 전달하는 매개자로서 성

모 마리아의 역할을 부정했던 루터주의자들과 칼뱅주의자들 같은 '이단' 에 대항하는 과정에서 근본적인 수정을 거치게 된다. 이러한 종교개혁 진영의 견해에 맞서기 위한 노력의 일환으로 미술에서는 '성모의 원죄 없는 잉태 Immaculate Conception' 가 중요한 비중을 차지하게 되었다.

장미덤불은 신의 은총과 사랑의 상징으로, 로사리오(묵주)가 전례에서 수행하는 기능에 직접적으로 연결된다.

천국의 문과 탑, 호르투스 콘크루수스hortus conclusus (울타리가 있는 닫힌 정원, 성모의 정원을 의미함–옮긴이), 그리고 하느님의 도시는 인류를 죄악으로부터 구제하는 성모의 역할을 나타낸다.

올리브 가지는 평화와 희망을 의미한다. 이 그림은 아르마 비르지니스arma Virginis 즉 성모 마리아의 무기들을 나타내며, 탄원기도에서는 이 무기들을 가지고 성모에게 기원한다.

생명수와 천국의 샘은 생명을 탄생하게 하는 성모의 능력을 암시한다.

▲ 벤베누토 티시(일명 일 가로팔로), 〈성모의 원죄 없는 잉태와 교부들〉, 15세기 전반. 밀라노, 브레라 미술관

여기서 동굴은 어머니의 자궁, 부활이 일어나는 장소, 내세로 연결되는 관문을 나타낸다. 바위는 그리스도가 지상에서 맡은 책무인 인간 영혼의 정화와 재충전에 밀접하게 관련된다.

어머니이자 양육자인 성모는 보호자의 역할을 담당하는 것으로 그려졌다.

천사는 세례자 요한을 가리키는데, 그는 그리스도의 세례와 희생이 이룩하게 될 인류 구원의 메시지를 전달하는 사자使者이다.

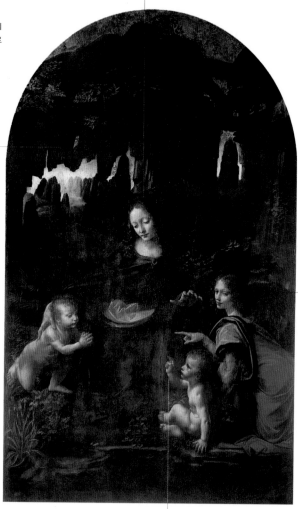

위를 향한 손가락은 그리스도의 자리가 천국이라는 더 높은 차원에 예정되어 있음을 알려준다.

▲ 레오나르도 다 빈치, 〈암굴의 성모〉, 1483-86. 파리, 루브르 박물관

비둘기는 성모의 사랑을
통해서 지상에 퍼지는 신의
은총을 상징한다.

성모 마리아는 죄의
유혹을 물리친 '새로운
이브'로 등장한다.

백합은 순결과
원죄 없는 잉태의
상징이다.

고대의 이시스 여신과
처녀 신 디아나에 속하는
상징물인 달은 동정녀
성모 마리아의 도상에
흡수되었다. 그리스도교의
우주관에서 동정녀−달은
그리스도−태양이 전
우주를 지배하는 데
보완하는 역할을 담당한다.

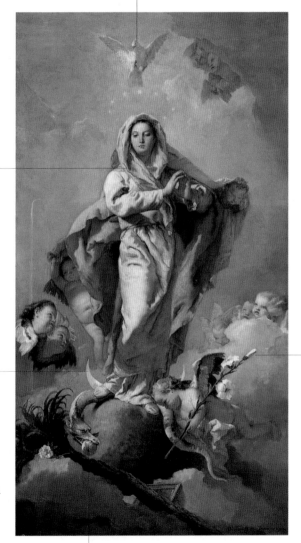

뱀은 악을
상징한다.

▲ 잠바티스타 티에폴로, 〈성모의 원죄 없는 잉태〉,
1767−69. 마드리드, 프라도 미술관

성 삼위일체
The Trinity

성 삼위일체는 꼭짓점이 위를 향하는 삼각형으로 그려진다. 이 삼각형의 중앙에는 하느님의 눈, 또는 성부와 성자와 성령에 대한 개별적인 형상들이 배치된다.

● **이름**
성 삼위일체는 라틴어 trinitas에서 비롯되었다. 이 단어는 '하나를 이루는 셋'을 의미하는 형용사 trinus에서 나왔다.

● **상징의 기원**
성 삼위일체에 대한 교리는 325년 니케아 공의회에서 공식화되었다.

● **성격**
성 삼위일체는 성부와 성자와 성령, 삼위의 신성한 합일을 나타낸다.

● **관련된 신들과 상징들**
아르테미스(디아나), 헤카테 트리비아, 하데스(플루토), 케르베로스, 오르페우스, 세라피스; 하느님 아버지, 그리스도, 성령, 동정녀 성모 마리아; 비둘기, 셋, 꼭짓점이 위를 향한 삼각형, 서로 엮인 세 개의 원들, T자형 십자가, 트레포일

● **축제와 기도**
삼위일체축일(오순절 후 첫 번째 일요일)

▶ 니콜로 디 피에트로 제리니, 〈성 삼위일체〉, 14세기 말-15세기 초. 로마, 카피톨리니 박물관

성 삼위일체는 하나이자 셋인 신이 성부(권세), 성자(지성), 성령(사랑)의 세 위격位格으로 동시에 존재한다는 그리스도교의 교리이다. 신플라톤주의자들의 주해에서 오르페우스와 플라톤, 조로아스터는 이교 세계에서 성 삼위일체를 예견한 선지자들이며, 이집트의 신 세라피스(그리스 신 하데스와 관련됨)는 성 삼위일체의 흔적이라고 여겨졌다. 세라피스는 늑대, 사자, 개의 머리를 지녔는데, 이것들은 시간의 세 부분을 상징한다. 또한 세라피스는 삼위일체 신비주의를 불완전하게 보여준다고 해석되었다. 르네상스 시대에는 일찍이 그리스의 철학자 프로클로스가 주장했던 다중 형태의 신 개념이 부활했는데, 프로클로스는 이것이 신의 합일에 대한 예비 단계라고 주장했다.

중세 동안 성 삼위일체는 앉아 있는 세 명의 인물들이나 옥좌에 앉은 머리가 셋인 인물, 서로 엮인 세 개의 원, 트레포일trefoil, 동격의 세 천사들, T자형 십자가로 그려졌다. 10세기에는 성령을 인간으로 그리는 것이 금지되면서 비둘기가 성 삼위일체에 포함되었다. 반종교개혁이 정점에 달했던 1628년에는 성 삼위일체를 머리가 셋인 이미지로 그리는 것마저 금지되었다. 성가족이나 세 명의 마리아(성모 마리아, 베다니의 마리아, 막달라 마리아—옮긴이) 역시 성 삼위일체의 이미지로 간주되었다.

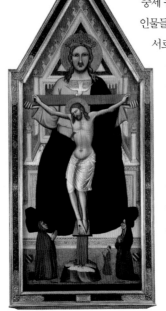

하느님 아버지는 성 삼위일체에서 첫 번째 위격이며 초월적 존재의 권세를 나타낸다.

비둘기는 성령을 나타내는 엠블럼이다.

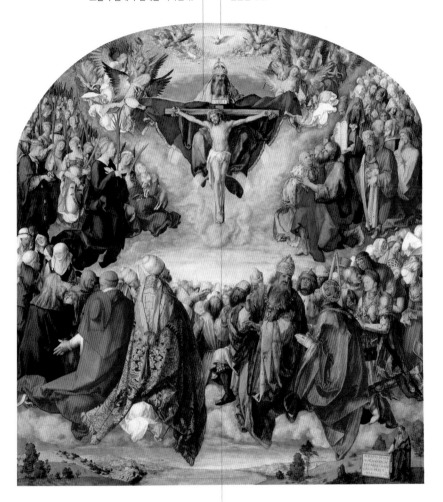

하느님의 아들 또는 말씀이 사람이 되신 성자는 인류를 구원하는 성스러운 지성과 사랑을 나타낸다.

▲ 알브레히트 뒤러, 〈성 삼위일체의 경배〉(모든 성인을 위한 제단화), 1511. 빈, 미술사박물관

성 삼위일체

그리스도의 거울 이미지는
성부와 성자를 동시에 그린
것으로 '말씀이 사람이
되심'에 대한 교리에
바탕을 둔다.

동정녀 성모 마리아는 성
삼위일체의 교리를
완성시키는 네 번째
원리로 그려졌다.

화면의 공간은 천국과
지상, 지옥의 세 개 층으로
나뉘는데, 이는 성
삼위일체의 상징과
직접적으로 연결된다.

▲ 앙게랑 샤롱통, 〈성모의 대관식〉, 1453-54.
빌뇌브레자비뇽, 시립미술관

T자(그리스어 자음 Tau)형
십자가는 성 삼위일체와
신의 은총을 상징한다.

케루빔과 세라핌이 마리아의
몸을 구름에 올려서
천국으로 나르고 있다.

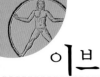

이브

Eve

이브는 흔히 뱀의 유혹을 받아서 아담에게 금지된 과실을 권하는
모습으로 그려진다.

인류의 어머니는 아담 이전 존재인 자웅동체의 여성적 측면을 나타낸다.
성경은 아담의 갈비뼈로부터 이브가 태어났다는 신화를 통해서 우주를
구성하는 가장 중요한 두 원리가 정신적, 육체적, 심리적으로 분리되었음
을 밝히고 있다.

창세기에서 이브는 아담과 함께 태초의 인간 부부를 이루는데, 이브
는 아담보다 더 활동적이고 우월한 존재로 그려진다. 지식에 대한 그녀
의 갈구는 생명에 대한 포괄적인 사랑을 표현한다. 금지된 과실을 먹는
행위는 선한 측면뿐 아니라 악한 측면까지도 포함해서 존재의 모든 측면
들을 포용함을 의미한다. 이처럼 이브를 긍정적으로 해석하는 관점은 르
네상스의 연금술 논문들, 성경과 카발라 관련 문헌들에서 찾아볼 수 있
다. 이러한 문헌들에서는 이브를 지식을 구현한 최초의 존재로 여긴다.

생명을 부여하는 우주적 에너지의 상징인 이브는, 동양(인도) 사상에
서 인간의 척추 뿌리에 사는 뱀 여신(쿤달리니)의 이미지와 유사하다. 중
세 말기의 도상에서는 이브를 완전히 부정적인 존재로 보는 '뱀과 이브
를 동일시한' 모티프가 존재하며, 이 모티프는 회화와 필사본 삽화에서
흔히 볼 수 있다. 보스와 반 데르 후스의 몽환적인 작품들에서는 자신의
심리적 분신인 파충류로 얼굴이 변화하는 이브가 자주 등장한다.

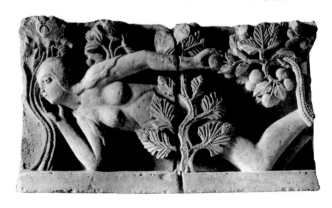

이 뿔은 고대 이시스 여신 숭배의 유산이다. 그리스도교는 뿔에 대해서 부정적인 인상을 부여했고 뿔은 나중에 악마에 대한 상징물로 여겨졌다.

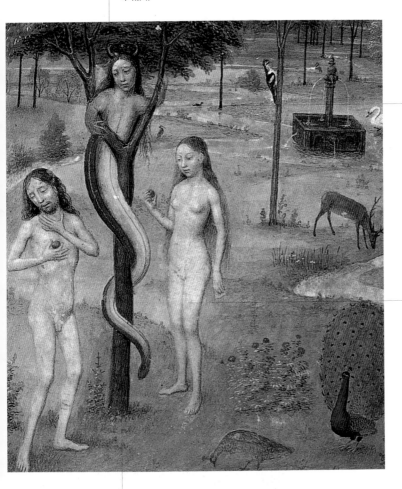

유혹하는 뱀은 원죄의 상징인 이브의 모습으로 그려진다.

아담과 이브는 금단의 열매를 먹는 모습으로 그려졌다.

이 작품에서 나타나는 바와 같이 선악과나무는 전형적으로 두 갈래로 갈라진 형태로 그려진다. Y자 형태는 선과 죄악 사이의 선택을 상징하며, 사후에 영혼이 통과해야 할 길들을 암시한다.

▲ 15세기 프랑스 화파, 〈원죄〉, 〈성모일과서〉, 나폴리, 국립도서관

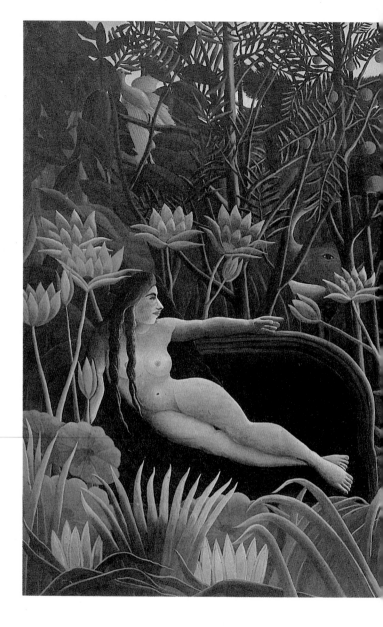

이브

자연 속의 이브는 모든
생물들의 어머니로
그려졌다.

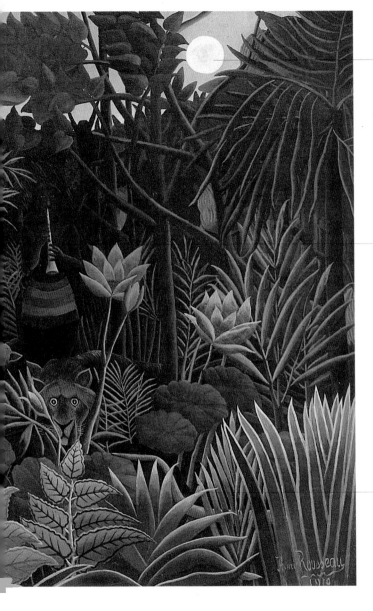

달은 이브의 상징물들
가운데 하나로, 물과
이시스 여신 숭배에
관련된다.

여자 마법사는
에덴동산에서 의식을 갖지
못한 상태를 포기하고
복잡한 삶의 모든 측면들을
포용하기로 선택한 이브의
인식 능력을 구체화한다.

이 작품에서 뱀은 유혹하는
악마이기보다는 수중과
지하세계에 연결되는
자연의 재생력을 나타내는
것으로 해석된다.

어머니
Mother

어머니는 자연 속에 어우러지거나 풍요를 암시하는 상징물들과 함께
등장하여, 젖을 먹이는 모습으로 그려진다.

● 이름
'어머니', '자궁'을 뜻하는 라틴어
mater에서 유래했다.

● 성격
어머니는 다산과 풍요, 수용의
상징이다. 여성의 자궁은 모든
생명과 자궁에서 흘러나오는
양수의 근원이다.

● 종교적, 철학적 전통
유대교, 그리스도교, 카발라,
헤르메스 비교, 연금술

● 관련된 신들과 상징들
어머니 대지, 이슈타르, 이시스,
가이아, 레아, 데메테르(케레스),
헤라(유노), 아르테미스(디아나),
셀레네, 에로스, 이브, 루나;
동정녀 성모 마리아, 교회,
성 안나; 화병, 알,
아타노르athanor, 조가비, 동굴,
생명, 물, 밤, 죽음, 지식, 역삼각형,
어린 암소, 정원

▶ 힐데가르트 폰 빙엔의 《리베르
시비아스Liber scivias》필사본의
삽화, 1165년경. 과거에는
비스바덴에 있었으나 현재는 헤센
연방 주립도서관에 소장.

생명을 담는 그릇이자 자궁인 어머니는 물과 대지, 우주적인 탄생과 상징적으로 연결된다. 주요 원형들과 마찬가지로 어머니에 대한 상징은 이중적이며 자연의 순환 과정(탄생, 죽음, 부활)을 의미한다.

선사시대의 여러 문화에서 자궁으로의 퇴행 즉 레그레수스 아드 우테룸regressus ad uterum은, 죽음과 부활을 향한 첫걸음 모두를 의미했다. 장례 의식과 성년식들 대부분에서는 죽은 자의 영혼이 부활의 길로 안전하게 들어섰음을 나타내려고 자궁으로의 퇴행 이미지를 활용해 왔다.

보편적인 의미에서 볼 때 수용자와 보호자의 역할을 나타내는 모든 상징, 예를 들면 대지의 풍요를 기원하는 의식이나 대지를 의인화한 신들은 어머니에서 비롯되었다고 할 수 있다.

역삼각형은 여성의 생산력을 상징한다. 이것은 생명의 자궁인 여성의 역할에 대한 시각적, 개념적 종합이다. 미술작품에서 대모신大母神은 바닥에 등을 대고 누워 생식기관을 보여주는 머리 없는 여신으로 그려진다.

배경에 치는 번개는 불과
물(폭우)을 동시에 상징한다.

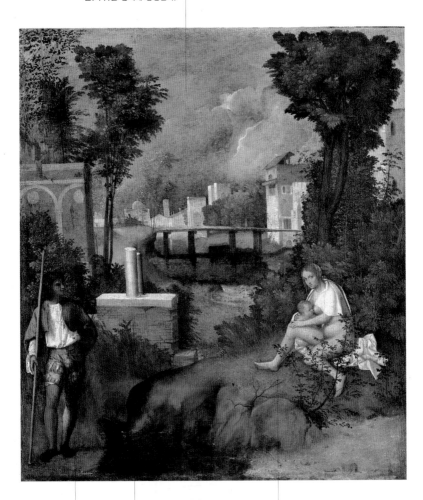

이 남자는 대지를 풍요롭게
하는 천상의 원리인 남성을
나타낸다. 이렇게 남녀가
결합함으로써 생명(작품
속의 아기)이 탄생한다.

솔로몬 성전의 부러진
기둥들은 아담과 이브의
낙원 추방과, 피할 수 없는
숙명인 죽음을 암시한다.

어머니는 자연을 양육하는 자연의 역할과
함께, 여성과 대지의 연대를 상징한다.
헤르메스 비교에서 어머니 소피아는
불순함과 죽음으로부터 인간이 구원됨을
나타내는 존재이다.

▲ 조르조네, 〈폭풍우〉, 1506년경. 베네치아,
아카데미아 미술관

이 기둥은 마돈나의 긴 목에 대한 조형적 반목이다.
이 작품에서 기둥은 마리아의 원죄 없는 잉태에 대한
알레고리로 보는 해석의 근거가 된다.

알 모양의 화병은
연금술의 도가니를
암시하며 그 안에서
물질은 '황금'으로
변화된다.

동정녀 마리아의
몸은 연금술에서
사용되는 도가니
아타노르의 형태와
유사하게 그려졌다.

잠든 아기는
그리스도교
연금학에서
핵심적인 요소인
그리스도-라피스의
도상이다.

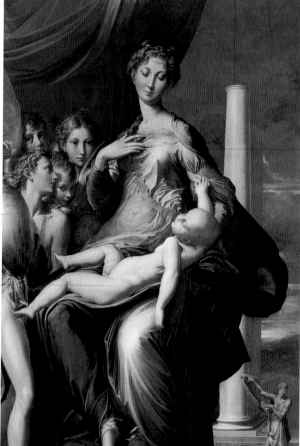

▲ 파르미자니노, 〈긴 목의 성모〉,
　1535-40. 피렌체, 우피치 미술관

도금양으로 만든 화관과 장미 꽃잎은
우주의 원동력이자 연금술에서 물질을
변화하는 힘인 사랑의 상징들이다.

소라는 고대로부터 베누스 여신에 따르는
상징물이다. 여기서 베누스는 수은(쿠피도의
불순한 사정액)을 담는 그릇으로서 수은은
연금술에서 변화 작용의 촉매제로 여겨졌다.

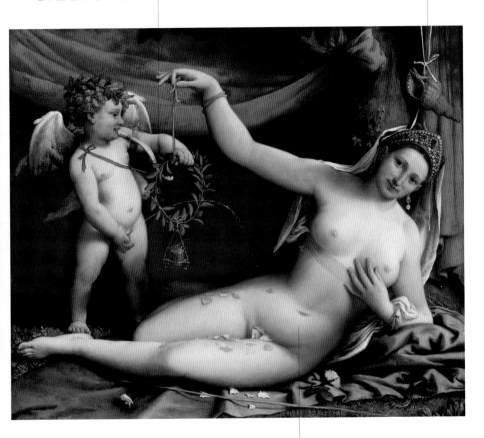

여신의 아랫배는 여성적 관능과 어머니의 출산
능력을 상징하며, 헤르메스 비교에서
아타노르를 암시한다. 연금술에서는 아타노르
안에서 철학자의 돌(비금속을 황금으로 바꾸는
물질–옮긴이)이 생성된다고 보았다.

▲ 로렌초 로토, 〈베누스 여신과 쿠피도〉,
1530. 뉴욕, 메트로폴리탄 미술관

레다라는 이름은 '여성'을 뜻한다. 그녀는 우주의
알을 낳는 위대한 어머니이다. 이 작품에서 두
쌍의 쌍둥이들은 우주의 알을 깨고 나온다.

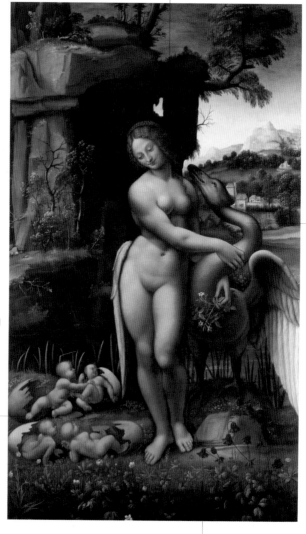

제우스 신의
변신인 백조는
생식력을
나타낸다.

레다의 네 쌍둥이, 곧
카스토르와 폴룩스(화합의
상징), 헬레나와
클뤼템네스트라(불화의
상징)는 신플라톤주의의
중요 원리인 부조화의
조화discordia
concors를 나타낸다.

이 작품은 대립자들의 조화를 주장한
오르페우스-피타고라스 교리에 근거한
음악적 창조의 알레고리로 해석되어 왔다.

▲ 레오나르도 다 빈치 원작의 복제본, 〈레다〉,
 1505-07. 피렌체, 우피치 미술관

알

Egg

이 상징은 우주의 거대한 알, 자궁, 연금술의 그릇, 신의 완전성에 대한 상징 등 여러 가지 다양한 형태로 그려진다.

타원형 이미지의 원형은 인류 역사의 가장 초기 단계부터 나타난다. 전혀 상관 없는 것 같은 문명권과 문화들 사이에서도 알과 관련된 상징들을 발견할 수 있다. 대부분의 우주 기원 신화들에서는 우주가 알의 형태로 이루어져 있거나, 아니면 알에서 발생했다고 생각했다. 알은 배태된 온갖 존재들이 들어 있는 태초의 방으로, 이후에 분화가 이루어지는 근원적 전체에 대한 이미지이다. 생명의 형성과 번식, 완성에 대한 상징인 알은 다양한 의미를 지니며, 분열을 통한 창조 과정을 다룬 신화들에서 비롯된 주요 원형들과 관련된다.

미술과 철학, 종교는 생명의 불가해한 신비와 다채로운 현상들을 상징하는 이미지로 알을 이용해 왔다. '난형체卵形體' 신상들은 티베트의 만다라, 중국의 음양 사상, 그리스도의 신성과 부활의 상징인 그리스도교 신비주의의 만돌라까지 동양과 서양을 불문한 전 인류 문화에서 공통적으로 발견되는 도상이다. 중세 교회에서 알은 인간의 내적 각성을 의미하는 상징물로 여겨져서 신자들이 볼 수 있도록 높은 곳에 걸리는 경우가 많았다. '연금술' 혹은 '철학의 알'이라는 용어는 연금술이 일어나는 '부화'의 장소인 알을 가리킨다.

연금술에서 창조 작용이 일어나는 자궁인 아타노르는 여성의 자궁과 마찬가지로 발아와 양육의 기능을 지닌다. 철학자의 돌이 배태하는 과정은 여성의 자궁에서 일어나는 생물학적 과정을 모방한 것으로 여겨진다.

● **이름**
옛 영어 aeg와 옛 색슨어 ei에서 비롯되었다. 라틴어 ovum에서 보듯이 egg는 '새'를 뜻하는 인도-유럽어의 어근 awi와 관련된다고 여겨진다.

● **성격**
알은 생명의 탄생에 대한 상징이자 완전한 자각을 의미한다. 알은 우주와, 우주에서 비롯되는 생명력 (에로스-파네스)을 나타낸다.

● **종교적, 철학적 전통**
오르페우스교, 피타고라스주의, 신플라톤주의, 유대교, 그리스도교, 카발라, 헤르메스 비교, 연금술

● **관련된 신들과 상징들**
어머니 대지, 에로스-파네스, 레다; 하느님 아버지; 우주, 화병, 아타노르, 자궁, 생명, 밤, 물, 죽음, 달, 자웅동체, 철학자의 돌(레비스rebis), 독수리, 불사조, 신의 빛, 만돌라, 후광

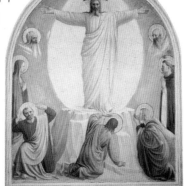

◀ 프라 안젤리코, 〈그리스도의 거룩한 변모〉, 1441년경. 피렌체, 산 마르코 교회

알

불타오르는 원은 알의 상징과 마찬가지로
우주에 질서를 부여하고 인간 의식을
이끄는 힘인 신적인 빛의 공현을 상징한다.
불꽃의 원 안에 태양이 보인다.

알의 바깥층은 공기,
내벽(흰자위)은 물, 그리고
노른자위는 흙을 상징한다.

▲ 〈우주의 알〉, 힐데가르트 폰 빙엔의 《시비아스》의
한 삽화, 1165년경. 과거에는 비스바덴에 있었으나
현재는 헤센 연방 주립도서관에 소장

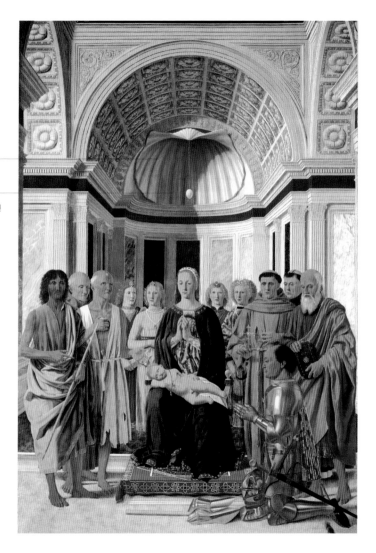

모티프인 조가비는 성모가
지닌 출산의 능력과,
성모에 관련된 물과 바다를
나타낸다.

신의 완전성에 대한 상징물인
타조 알은 화면 중심축에서
약간 벗어나서 위치하는데,
이같은 배치는 믿음이
이성보다 우위에 있음을
암시한다.

▲ 피에로 델라 프란체스카, 〈성인들과 천사들,
페데리코 다 몬테펠트로 공작과 성모자〉,
1475년경. 밀라노, 브레라 미술관

머리가 둘인 헤르마프로디테는 레비스로서
창조의 시작(알)과 끝(우주)을 아우르는
연금술사의 동시적 지배력을 상징한다.

세계를 나타내는
구는 자연의 세
영역, 즉
동물(주황색),
식물(청색),
광물(회색)로
이루어져 있다.

검은 의복은
연금술에서의 첫 번째
단계인 니그레도
nigredo를 암시한다.
흑색 단계인
니그레도에서는
물질의 부패가
일어난다. 주인공의
황금색 끈과 붉은
벨트는 적색 단계인
루베도rubedo를
나타낸다.

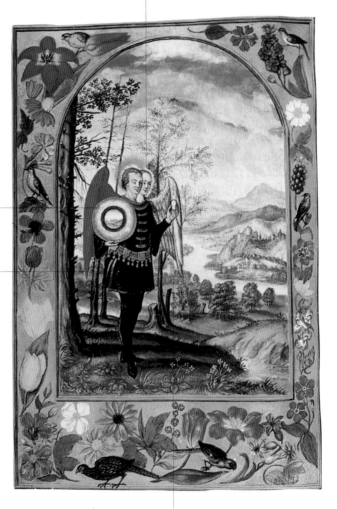

황금색 알은 태초의 완전한 존재를 상징하며, 이로부터
다양한 현상들이 펼쳐지게 된다. 알에서 태어나게 된
라피스lapis는 연금술에서 새로 만들어진 생명체이며,
철학자의 돌과 세계의 기원에 대한 상징이다.

▲ 〈철학자의 알〉, 솔로몬 트리스모신의
《태양의 광채》 필사본 삽화, 16세기.
런던, 대영도서관

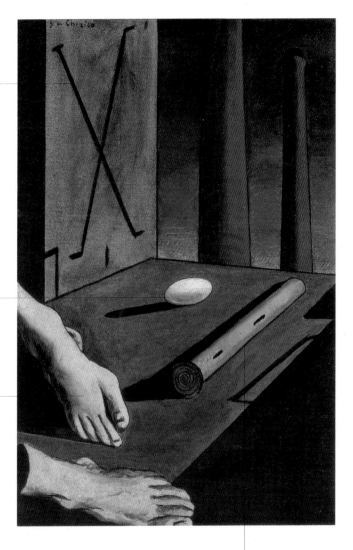

X자는 존재의 수수께끼 같은 미지의 속성을 나타낸다.

알은 생명의 상징이다.

화면의 발들은 "전 세계를 춤추게 한" 차라투스트라를 가리킨다.

두루마리는 인간 운명에 대한 비밀을 담고 있다고 여겨진다.

▲ 조르조 데 키리코, 〈형이상학적 구성〉, 1914. 뉴욕, 메트로폴리탄 미술관

거울

Mirror

거울은 다층적인 의미를 지닌 상징이다. 그것은 내면적이거나 돌이켜 생각하게 만드는 지식, 아름다움, 신중함의 미덕, 또는 허영심이라는 악덕을 나타낸다.

상징적인 의미를 지닌 모든 사물들 가운데서도 거울은 특별한 위치를 차지한다. 거울이 지닌 모호하고 다층적인 의미는 중세로부터 현재에 이르기까지 매우 다양한 도상들을 만들어냈다. 거울은 윤리적, 인식론적 측면에서 이중적인 의미를 지닌다. 첫 번째 단계의 의미는 일반적으로 부정적인 성격으로 받아들여지는데, 나르키소스의 신화나 육욕과 허영, 자만에 대한 알레고리 등에 반영된다. 또한 거울은 인간의 내면적 지식(참회하는 막달라 마리아)이나 신비주의적 지식(마법의 거울), 혹은 신중에 대한 상징으로 긍정적인 의미를 전달한다. 거울에 부과된 다양한 명칭들은 이 사물의 이중적인 성격을 반영한다. 라틴어 speculum은 인간의 인식력과 관련되며, 거울이 현실의 이미지를 숙고한다speculate는 점을 가리킨다. (영어 mirror의 기원이 되는) 프랑스어 miroir는 '응시한다'는 뜻인 라틴어 mirare에서 기원하며, 거울의 관조적인 역할에 주목하는 동시에, 결과적으로 도달하는 자기 성찰을 암시한다.

16세기 초에 와서 거울은 탐구의 도구로서 화가 조합에서 중요한 비중을 차지하게 되었다. 화가들은 조각보다 회화가 우수하다는 것을 증명하기 위해서 거울을 전략적으로 활용했다. 거울 표면에 반영되는 상을 이용해서 화가들은 물체를 '완전한 부조로' 그려낼 수 있게 되었으며, 관객들이 화면에 그려진 물체들의 가장 후미진 부분까지도 엿볼 수 있도록 했다.

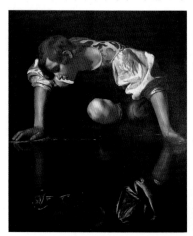

사랑의 여신이 들고
있는 거울은 강력한
유혹의 도구가 된다.

거울은 인간이 신성에
대해서 성찰할 수 있게 해
주는 도구이다. 본래
인간은 신들을 직접적으로
바라볼 수 없는 존재이므로
신을 대면하는 인간은
죽거나 눈이 멀 수도 있다.

▲ 조르조 바사리, 〈화장하는 베누스 여신〉,
1588년경. 슈투트가르트, 국립미술관

모래시계는 시간의 흐름을
아무도 피할 수 없다는
사실을 상징한다.

거울은 아름다움이
덧없다는 것을
무자비하게 드러내는
죽음의 이미지를
비춘다.

거울에 비친 젊고
아름다운 자신을
응시하는 소녀는
아름다움이 쏜살같이
지나가고 마는 덧없는
자산이라는 것을
간과하고 있다.

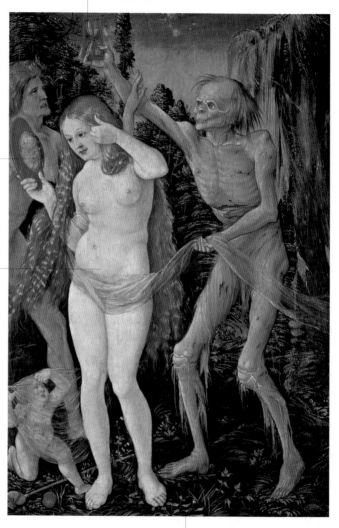

죽음의 형상은 현세의 쾌락이
지닌 무상함, 즉 바니타스
주제의 일부이다.

▲ 한스 발둥 그린, 〈인생의 세 단계와 죽음〉,
1509–10년경. 빈, 미술사박물관

막달라 마리아는 거울에 완벽하게 부합하는 주제이다.
주인공인 젊은 여인은 거울의 내면을 꿰뚫어 봄으로써
육체적인 쾌락이 지닌 무상함을 깨닫고 있다.

'영혼의 거울'은 내면적
지식을 전달하는 도구이다.
미덕으로 향하는 첫걸음은
'자신의 내면을
들여다보는' 것이기 때문이다.

촛불의 깜빡이는 불빛과
연기는 바니타스 주제를
암시한다.

해골은 생명의
무상함에 대한
상징이다.

▲ 조르주 드 라 투르, 〈참회하는 막달라 마리아〉,
1640년경. 뉴욕, 메트로폴리탄 미술관

화면에 등장하는 화가의 존재는 이
작품을 이해하는 데 중요한 단서를
제공한다. 이것은 자연의 거울인
회화에 대한 알레고리이다.

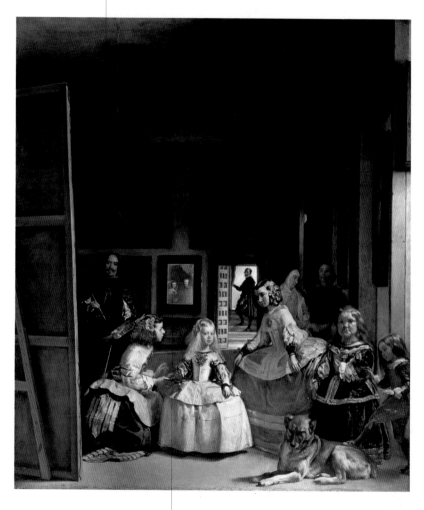

거울은 '저 너머의 장면'을 비춘다. 거울 표면은
화면 전경의 거대한 캔버스에서 그려지는 소재인
스페인 왕과 왕비를 보여준다.

▲ 디에고 벨라스케스, 〈라스 메니나스〉,
1656. 마드리드, 프라도 미술관

레이디 샬롯은 테니슨 경이 지은 동명의
시에서 소재를 빌어온 것으로, 주인공은
마법의 거울을 통해서 랜슬럿 경이 그녀의
탑으로 다가오는 것을 바라본다.

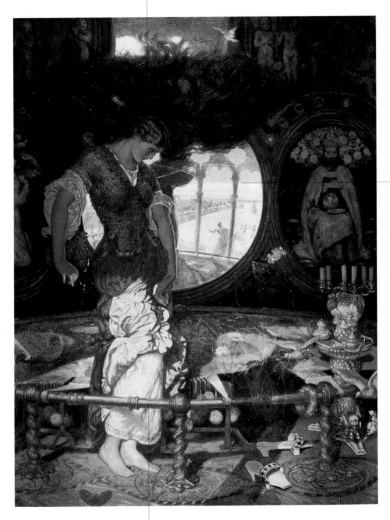

이 작품에서 거울은
서로 다른 두 차원의
세계 사이에 놓인
칸막이이다. 한 세계는
이데아의 세계이며,
다른 하나는 지각의
차원인 현실계이다. 즉
현실계는 이데아에
대한 창백하고 덧없는
반사 이미지인 것이다.

이 젊은 여인은 마술의
그물망 속에 갇혀 있다.

▲ 윌리엄 홀먼 헌트, 〈레이디 샬롯〉,
1886-1905. 맨체스터,
시립미술관

십자가

Cross

우주 전체를 상징하는 이미지인 십자가는, 세계의 중재자인 예수 그리스도를 나타내는 주요한 상징물이다.

이름
십자가는 라틴어 crux에서 비롯되었다.

성격
십자가는 세계의 축을 나타내며, 천상적, 남성적 본질(하늘)과 현세적, 여성적 본질(땅) 사이를 중개하는 매개체이다.

종교적, 철학적 전통
유대교, 카발라, 그리스도교, 헤르메스 비교, 연금술

관련된 신들과 상징들
그리스도; 세상의 축, 옴팔로스(세상의 중심), 생명의 나무, 철학자의 나무, 천국의 사다리, 다리, 산, 화살, 자웅동체, 소우주로서의 인간, 철학자의 돌, 신전, 교차로, 4방위, 원소들, 하늘, 땅, 원, 사각형

▶ 마티아스 그뤼네발트, 〈십자가 처형〉, 이젠하임 다폭 제단화의 중앙 패널, 1515–16. 콜마르, 운터린덴 박물관

십자가는 세상의 축, 그리고 기본적 도형인 원(하늘)과 사각형(땅)의 교차 선을 나타낸다. 십자가는 전 우주의 신비로운 중심이자 인간 영혼이 신에게 도달할 수 있는 수단이다. 우주 기원론에서 십자가는 생명의 나무와 관련되며, 대립자들의 합일을 상징한다. 또한 십자가는 '통합'과 '척도'의 동인으로서 질서를 부여하는 기능을 한다. 십자가의 상징은 매우 복합적이다. 공간적인 측면에서 십자가의 네 갈래는 네 방위뿐 아니라 우주의 4원소와 이에 따른 성질들을 의미하며, 시간적인 측면에서 십자가의 기둥은 지구 중심축의 회전 운동을 가리킨다. 존재론적인 측면에서 십자가는 인간이 지닌 동물적, 정신적 특성의 종합을 암시한다. 구세주의 이미지에서 십자가의 의미는 수난과 부활이라는 두 가지 측면에서 해석될 수 있다. 이러한 구분은 십자가를 구성하는 서로 다른 요소들에 반영된다. 즉 정신성과 영원한 구원을 의미하는 수직 축은 신을 상징하며, 수평축은 현세적이고 동물적인 차원, 고통, 부정적 성향을 상징한다.

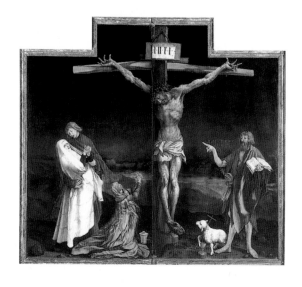

여기서 십자가는 화면의
상단을 차지하는 천국으로
오르는 사다리 역할을 한다.

메달에는 그리스도의
일생에서 중요한
일화들이 그려져 있다.

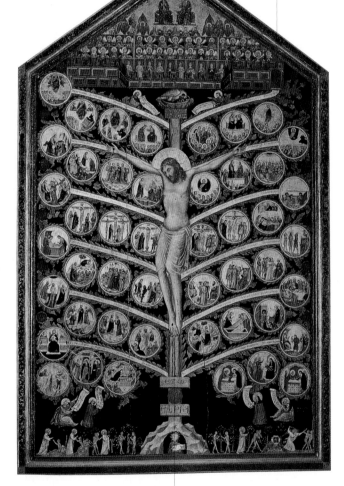

생명과 죽음의 나무는 종교에 입문한
이들의 여정을 상징한다. 이러한 여행은
그리스도의 희생에서 나타난 것처럼
영혼의 고양으로 이어지게 된다.

▲ 파치노 디 보나구이다, 〈생명의 나무〉, 1300-10년경.
피렌체, 아카데미아 미술관

십자가

예루살렘은 요새로
둘러싸인 중세의 도시로
그려졌다.

베드로의 그리스도
부정을 상징하는
수탉이 그의 바로
위쪽에 배치되었다.
수탉 양 옆에 있는
아담과 이브는
인간의 유약함을
의인화한 것이다.

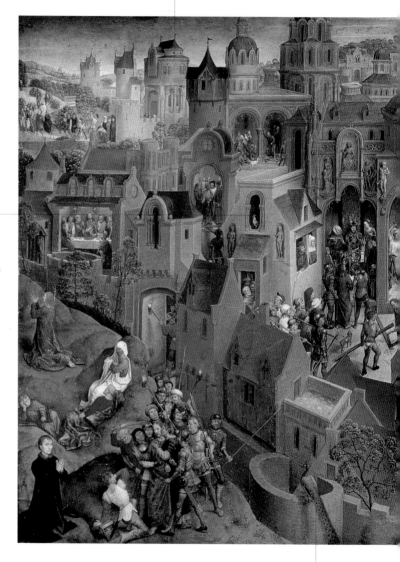

공작새는 부활과
구원의 상징이다.

화면 상단에 펼쳐진 갈보리 산은 이 그림 그린 이야기의 종착점이다.

무릎을 꿇고 화면 너머 관객들을 바라보는 이는 예수 그리스도이다.

이 작품은 그리스도 수난의 다양한 장면들을 동시에 보여준다. 이 그림의 목적은 신앙심 깊은 관객들로 하여금 예루살렘에 있는 성지들을 알아볼 수 있도록 이끄는 것이다.

▲ 한스 멤링, 〈그리스도의 수난〉, 1470-71. 토리노, 사바우다 미술관

후광

후광은 초월적 존재의 머리나 몸 전체를 둘러싼 다양한 색채의 광원光源으로 그려진다.

Halo

후광은 인물의 성스러운 기운(아우라)을 나타내는 물질적, 감각적 표시이다. 이것은 천사들, 축복받은 이들, 성인들처럼 강력한 영적 힘을 지닌 존재를 감싸는 빛의 원으로 그려진다. 후광은 인간의 몸 가운데서도 가장 고귀한 부분이며 지성이 머무르는 장소이자 영혼의 고양을 위한 수단이 되는 머리를 강조한다. 그리스도교적 해석에 따르면 무아지경 상태에서 신과 교감을 이루고 은총을 받는 곳은 인간의 영혼에서도 이성적인 부분, 즉 멘스mens(지성)이다.

후광은 여러 형태로 그려진다. 만돌라나 그리스도교 신비주의에 등장하는 빛의 알은 타원형과 난형의 후광으로 그려지지만, 아직 살아 있는 인물들은 사각형의 후광이 성스러운 기운을 나타내는 데 이용된다. 우주 전체를 담아 세계와 인간 영혼의 정신적 동질성을 나타내는 후광에는 무지개 색을 모두 넣었다. 불멸의 영혼을 상징하는 후광은 생명의 숨결과 그림자에 연결되기도 한다. 고대 사회에서는 유피테르나 아폴로처럼 태양과 관련된 신들이나 로마와 비잔틴 제국의 위대한 황제들을 표현할 때 머리 주변에 광륜을 그려 넣는 것이 관례였다. 때때로 그리스도를 그리면서 그의 희생과 영원한 생명, 성 삼위일체의 상징인 십자가 형태의 아우라가 이용되기도 한다.

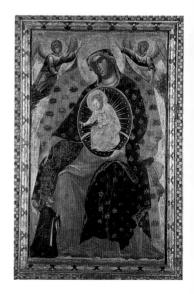

성모자는 그들의 신성함을
드러내는 표시인 빛나는
아우라로 감싸여 있다.

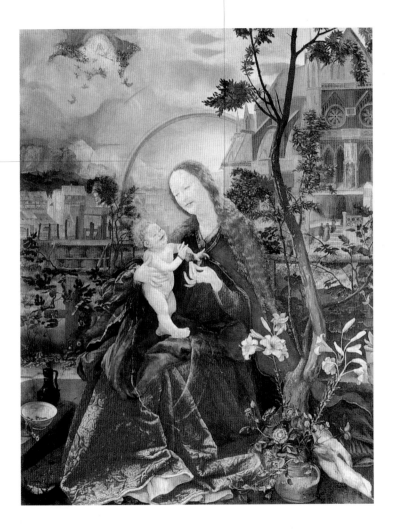

후광은 태양의 상징과
서로 밀접하게 연결된
상징이다. 즉 후광은
태양으로부터 빛의
바퀴라는 모티프를
취했다. 서양의
도상학에서 후광은 흔히
황금색 원반으로
표현된다.

▲ 마티아스 그뤼네발트, 〈풍경 속의 성모자〉,
1508-09. 슈투파흐(독일), 본당 교회

천사

Angel

날개가 달리고 성별이 드러나지 않는 천사는, 사악한 자들을 벌하거나 악마를 추방하는 모습, 또는 사람들을 위로하거나 보호하는 모습 등으로 그려진다.

- **이름**
 그리스어 angelos ('전령사'란 뜻)에서 비롯되었다.

- **상징의 기원**
 천사는 그리스-로마 시대의 날개 달린 승리의 여신과 게니우스 (수호령)로부터 비롯되었다.

- **성격**
 천사는 인간보다 우위이며 하느님의 전령사인 존재이다. 천사는 수호자이며 복수자이다.

- **종교적, 철학적 전통**
 유대교, 그리스도교, 영지주의

- **관련된 신들과 상징들**
 하느님 아버지, 그리스도, 루키페르, 사탄, 복음서 저자, 에온; 테트라모르프, 트럼펫, 칼, 백합, 후광, 불사조, 백조, 독수리, 빛, 불꽃

- **축제와 기도**
 부활절 월요일(천사의 월요일); 대천사 기념 축일(9월 29일); 수호천사 기념 축일(10월 2일)

▶ 구아리엔토 디 아르포, 〈백합과 구를 든 천사들〉(부분), 13세기 중반. 파도바, 시립미술관

그리스도교에서 천사는 동양 종교에서 숭배되었던 독수리, 백조, 불사조 등 순수함과 정신성, 힘, 지성적 통찰력을 상징하는 성스러운 동물들과, 유대교에 등장하는 붉게 타오르는 날개를 가진 케루빔이 합쳐져서 인간의 형상을 지니게 되었다. 천사 도상에서는 백조의 흰 색깔과 순수성, 그리고 독수리 (또는 태양의 불사조)의 날카로운 눈과 파괴적 힘 등 위의 두 계보가 보여주는 특징들이 반복적으로 등장한다.

천사들은 케루빔, 세라핌, 대천사, 그리고 반역천사들로 구분된다. 아레오파고스의 위[僞]디오니시우스는 천사를 위계질서에 따라서 정리했으며 (일곱 서열, 아홉 계급, 3조로 이루어진 세 집단) 각각에 해당되는 역할을 부여했다. 도상학적 모티프로서 날개 달린 천사는 기원후 4세기에야 등장했는데 그 이전 시기에는 단순한 튜닉 차림의 청년으로 그려졌다. 비잔틴 미술에서 천사들은 흔히 기장과 황금 막대, 구를 들었다. 이 세 가지는 모두 신의 권세를 상징하는 사물들이다. 나아가서 천사들의 우두머리는 황금색 또는 하늘색의 후광으로 둘러싸인 경우가 많다. 12세기 이후로 이들의 정신적, 비물질적 성격을 강조하려고 천사의 머리와 날개 부분만을 그리기도 했다. 천사의 도상은 특히 바로크 시대에 대중적으로 인기를 모았다. 하늘 위 구름 속에 있는 날개 달린 아기 천사들이 등장한 것도 이 시기였다. 수호천사들에게 경배를 표하는 이미지들은 그리스도교 미술에서 되풀이되는 소재이다.

올리브 가지는 구세주가
이 세상에 오시면서
지상에 퍼지게 될
보편적인 평화를 상징한다.

백합은 중세 시대에 와서
대천사에게 속한 상징물이
되었다. 순수와 박애의 상징인
백합은 달과 연관되기도 한다.
화면에서 대천사 가브리엘은
백합 위로 몸을 기울이고 있다.

대천사 가브리엘은 세례자
요한과 예수의 탄생을
알리는 임무를 맡았다.

황금색 의복은 '하느님의
전령'이라는 영광스러운 별칭을
지닌 가브리엘의 위치를 알려준다.

▲ 시모네 마르티니, 〈대천사 가브리엘〉,
〈수태고지〉의 일부분, 1333. 피렌체,
우피치 미술관

칼은 대천사에 속한 가장 중요한 상징물이다. 대천사는 이것을 이용해서 악마를 상대로 전투를 벌이며(요한 묵시록) 또한 반역천사들을 물리친다(에녹의 외경).

빛나는 갑옷은 14세기에 처음으로 등장했다. 그 이전에는 미카엘이 비잔틴 군대의 긴 겉옷을 입은 차림으로 그려졌다.

용은 묵시록의 악마인 아자젤을 가리키며, 여기서는 하느님의 권세에 굴복하는 모습을 보여준다.

▲ 바르톨로메 베르메호, 〈악마를 상대로 승리를 거두는 성 미카엘〉, 1468년경. 런던, 내셔널 갤러리

라파엘은 수호천사를 의인화한
존재이다. 그는 (토비아스와
같은) 여행자들과 행인을
보호하고 사람들을 치유하며
죽은 이들의 영혼을 내세로
인도한다.

그림에서 보이는 쇠
그릇은 묵시록의 대천사
라파엘의 상징물 중
하나인 향로이다.

개는 죽은 이들을 인도하는
라파엘의 임무를 암시한다.
가톨릭의 주해자들은
토비아스의 전설을 영혼의
여행에서 입문 단계로
해석했다. 토비아스는 여행의
시작 단계에서 악마에 의해서
눈이 멀지만 신이 관여하면서
구원을 얻게 된다.

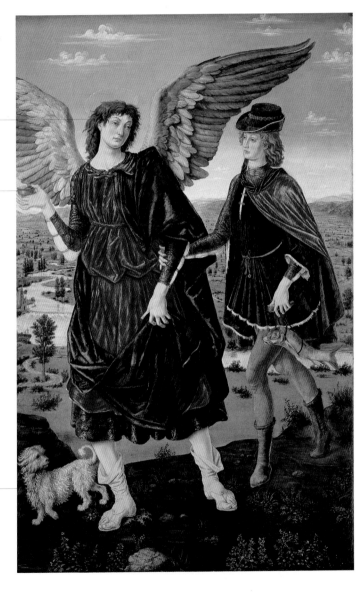

▲ 피에로 델 폴라이올로, 〈청년 토비아스와 천사
라파엘〉, 1466~67년경. 토리노, 사바우다 미술관

비엘과 플루트가 합쳐진
듯한 환상적인 악기들은
천사들이 연주하는
음악의 초자연적, 정신적
성격을 강조한다.

악기를 연주하고 노래를
부르는 천사들은 천체의
조화에 대한 상징이다.
피타고라스 시대로부터
천체는 음악적 관계가
지배하는 복잡한 숫자의
구조로 여겨졌다.

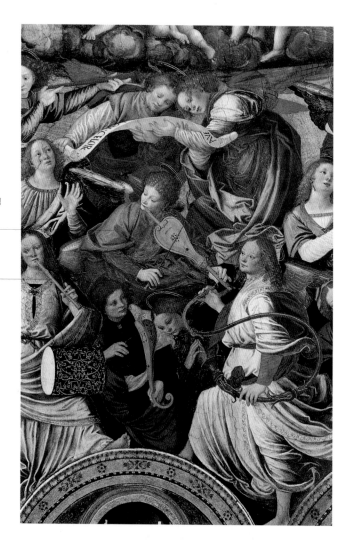

▲ 가우덴치오 페라리, 〈천사들의 합주〉(부분),
 1534-36, 사론노(이탈리아), 기적의
 마돈나(마돈나 데이 미라콜리) 성소

법전 두루마리를 들고 화면 밖으로
도피 중인 랍비는 자기 민족의 종교적,
문화적 전통을 구하려 한다.

추락하는 천사는
전쟁의 비극과 유대인
박해를 나타낸다.

십자가 처형은
유태인들에게
부과된 시련을
상징한다.

암소는 만물을
키워내는 자연의 힘과
모성을 암시한다.

촛불은 암울한 반계몽주의의 잔재
안에서 겨우 존재하는 미약한
희망을 나타낸다.

▲ 마르크 샤갈, 〈추락하는 천사〉,
1922-47. 바젤, 미술관

사탄
Satan

그는 지옥에 떨어진 영혼을 삼키거나, 다양하게 변모하여 인류가 죄악에 빠지도록 유혹하는 흉측한 존재로 그려진다.

● **이름**
'길을 막는 자', '훼방꾼'을 의미하는 헤브라이어 satan에서 유래했다.

● **성격**
그는 하느님의 강력한 적대자이자 신의 선에 반하는 최고의 악을 상징한다. 또한 사탄은 반역천사들의 대열을 이끄는 지도자이다.

● **종교적, 철학적 전통**
유대교, 그리스도교, 이슬람교, 영지주의, 마니교, 조로아스터교

● **관련된 신들과 상징들**
판, 하느님 아버지, 그리스도, 루키페르, 리바이어던, 바알세불, 적그리스도, 악마, 이브, 동정녀 마리아; 용, 유혹하는 뱀, 염소, 악

▶ 조반니 다 모데나, 〈파멸한 영혼을 집어삼키는 악마〉, 〈지옥의 형벌〉 중의 한 부분, 1410년경. 볼로냐, 산 페트로니오 교회

그리스도교의 역사를 통해서 악마의 이미지는 상당히 많은 변화를 겪었다. 초기 그리스도교 미술에서 악마는 창세기와 연관되어 뱀의 모습으로, 중세에는 사탄을 루키페르와 동일시한 교부들의 주장에 따라 두 개의 머리를 가진 끔찍한 괴물로 그려졌다. 10세기 이후 사탄은 하늘에서 추락한 전설에 따라 부러진 날개를 갖게 되었고 또한 그리스도교에 패배한 이교 신앙의 상징인 뿔을 머리에 달고 나타났다. 박쥐 날개는 천사의 미덕이 변질되었음을 알리는 엠블럼으로 몽고의 침입 이후 도입되었다. 이처럼 몽고의 침입은 동방에서 기원한 도상들이 12세기 유럽 사회에 소개되는 계기가 되었다. 털투성이 몸과 갈라진 발굽, 염소 뿔 등 악마의 특징은 그리스 신 판에서 비롯되었다.

13-14세기 동안에 안드레아 오르카냐, 프라 안젤리코, 타데오 디 바르톨로, 조토 등의 작품을 통해서 사탄의 도상은 하나의 전형을 형성하는데, 이들 화가들은 외경을 비롯해서 광범위한 묵시록 문학작품들을 사탄을 그리는 원전으로 삼았다. 단테의 《신곡》은 악마를 그리는 데 또 하나의 중요한 참고 자료였다. 이 작품에서 악마는 세 개의 머리를 가졌고, 지옥의 심연 중에서도 가장 밑바닥에 있는 존재로 그려진다. 악마의 가장 중요한 사자로는 루키페르('빛을 가진 자'), 바알세불('파리대왕'), 리바이어던('자기 몸으로 또아리를 트는 자'), 곡, 마곡, 적그리스도('가짜 메시아') 등이 있다.

여기서 사탄은 일반적인 경우들과 달리 피부가 푸른색이다.
초기 중세 시대에 마왕과 악마들의 몸은 대개 검정색, 갈색,
붉은색, 녹색처럼 어두운 색으로 그려지곤 했다.

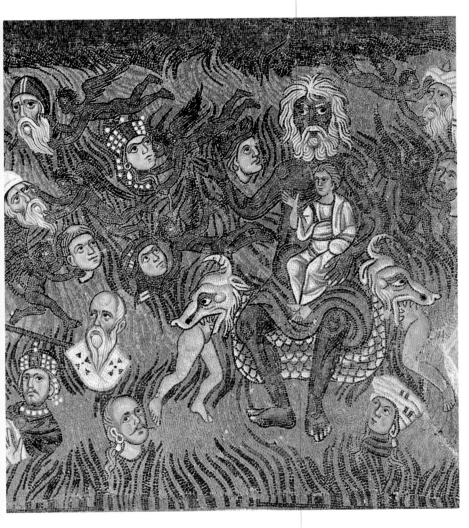

적그리스도는 최후의 심판일 전에 지상에 도래할
가짜 메시아이다. 일부 주해에 따르면 그는
악마의 아들로서 괴물과 같은 짐승이며, 다른
해석에서는 육체를 지닌 인간으로 나타난다.

▲ 비잔틴 화파, 〈적그리스도를 품에
안은 사탄〉, 〈최후의 심판〉의 부분,
13세기. 토르첼로(이탈리아), 대성당

사탄

당나귀 귀는 악마의 짐승 같은
특성을 강조하며, 루키페르와
적그리스도의 상징물이다.

뿔은 켈트 민족의 신
케르누노스Cernunos의 모습에서
유래했고, 이교 신앙에 대한 교회의
승리를 의미하는 상징이다.

파멸한 이들을 먹어치우는
동물들은 사탄의 탐욕스러운
특징을 강조해준다.

사탄은 지옥에 떨어진 영혼을 삼키는
모습으로 그려지는 경우가 많다. 지옥을
'모든 것을 삼키는 심연'으로 그리는 관례는
신을 창조자인 동시에 파괴자로 보는
고대의 관점을 반영한다.

▲ 코포 디 마르코발도 화파(추정), 〈최후의 심판〉(부분),
13세기. 피렌체, 세례당

160

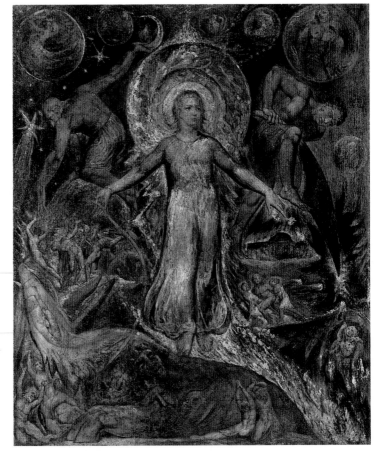

용 리바이어던은 성경의
욥기에 등장하는
괴수이며, 악의 파괴적인
힘을 구체화한다.

리바이어던의 게걸스러운
천성은 별들과의
관계에서도 드러난다. 이
괴수는 묵시록에 나타난
심판의 날에 별들을
삼키게 된다. 또한
리바이어던은 거대한
고래나 악어로도
그려진다.

▲ 윌리엄 블레이크, 〈리바이어던〉,
1805-09년경. 런던, 테이트 미술관

괴물
Monster

괴물은 땅과 도시, 곡식을 파괴하고 공주를 해치거나 영웅의 칼에 의해
격퇴당하는 모습으로 등장한다.

● **이름**
'신들의 표식', '불가사의함'을
뜻하는 라틴어
monstru(m)에서 비롯되었다.

● **상징의 기원**
괴물은 극동으로부터 전해진
여러 이미지들이 종합된
결과인데, 이 이미지들의 본래
의미는 현재 전해지지 않는다.

● **성격**
괴물은 자연세계와 인간의
마음속에 존재하는 모든
어둡고 신비한 미지의
존재들을 가리킨다. 중세
그리스도교 시대에는 신체의
기형을 악이 외형적으로
표현된 결과로 여겼다.

● **관련된 신들과 상징들**
티탄 신족, 고르곤 자매,
스핑크스, 에리니에스, 퓨리들,
미노타우로스, 레르나의
히드라, 네메아의 사자,
하르피아이, 세이렌,
케르베로스, 리바이어던, 사탄,
루키페르; 용, 악, 악마

▶ 카라바조, 〈메두사의 머리〉,
1597. 피렌체, 우피치 미술관

괴물은 태초의 우주적, 사회적, 정신적 힘이 아직 정돈되지 않고 이성적
체계가 되기 이전의 상태를 의인화했다. 고대 그리스에서 이성적 체계에
통합되지 않는 힘들은 케르베로스, 레르나의 히드라, 고르곤 자매, 하르
피아이, 세이렌 등 사악한 잡종 생물들로 그려졌다. 반면에 복수를 의인
화한 세 자매 여신인 그리스의 에리니에스와 퓨리들Furies은 심리적 질
서의 변화를 의미했다. 대부분의 원형적 상징들처럼 괴물 역시 다양한
측면을 보여준다. 보물(헤스페리데스의 정원에 있는 사과, 황금 양털 등)
을 지키는 괴물은 신의 존재를 알리는 표시이다. 신비주의 전통에서는
'괴물을 죽이는' 행위가 영혼을 더 높은 단계로 가지 못하게 하는 심리적
구속의 깨뜨림을 의미하며, 또한 시험의 일종으로 간주된다. 페르세우스
는 고르곤 자매의 한 명인 메두사를 죽이고 자신의 적인 폴리데크테스로
부터 벗어날 수 있었던 것이다.

　　궁정 문학과 르네상스 회화에서는 괴물이 입문식과 지성적 시험을 의
미한다고 보는 전통이 일부 부활했다. 기사와 용의 전투는 육체의 속박
에서 영혼의 해방을 의미하거나 독재에 저항하는 정치적 알레고리로 그
려졌다. 그리스도교에서 기형인 루키페르는 전 우주의 악을 상징하며,

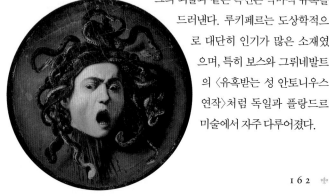

그의 괴물과 같은 측면은 악마적 유혹을
드러낸다. 루키페르는 도상학적으
로 대단히 인기가 많은 소재였
으며, 특히 보스와 그뤼네발트
의 〈유혹받는 성 안토니우스
연작〉처럼 독일과 플랑드르
미술에서 자주 다루어졌다.

용은 영혼이 고양되지 못하도록 막는 족쇄와 감옥을
의미한다. 우주적 힘인 용은 천상의 요소인 불과,
파충류의 요소인 물, 흙이 합쳐진 존재이다. 파충류는
특히 생식력의 상징이자 생명을 부여하는 역할을
한다고 받아들여져 왔다.

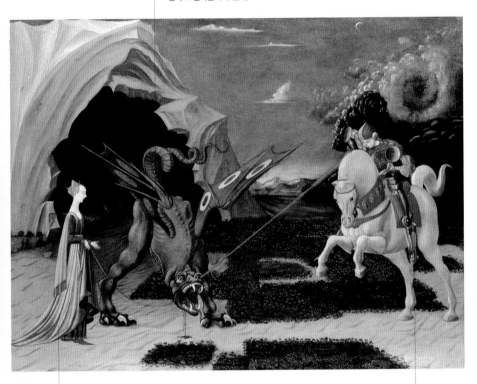

여기서 아니마, 즉 인간 심리의 여성적
본질은 인간의 무의식이 지닌 조절
불가능하고 어두운 면을 통제하는
것으로 그려졌다. 공주는 악마적 힘을
막는 교회의 이미지라고 해석되어 왔다.

뛰어난 영웅이자 기사인 성
게오르기우스는 창으로 용을
찔러서 제압한다.

▲ 파올로 우첼로, 〈성 게오르기우스와 용〉,
1455년경. 런던, 내셔널 갤러리

페르세우스의 모습에는
위대한 로렌초(로렌초 데
메디치)의 초상이
투영되었다.

묶여 있는 젊은 여인은 희생
제물인 안드로메다인데,
그녀는 고대의 달 숭배
사상이 태양의 영웅인
페르세우스에게 패배했음을
상징한다.

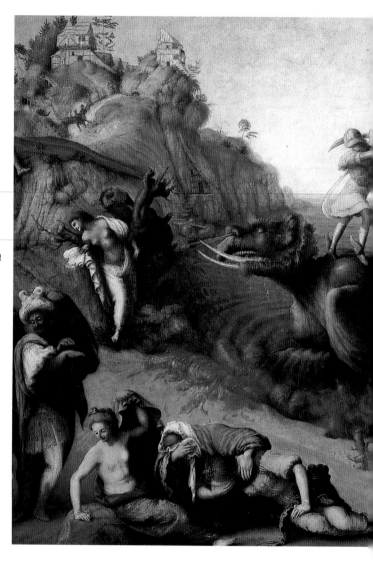

▲ 피에로 디 코지모, 〈안드로메다를
　풀어주는 페르세우스〉, 1513-15년경.
　피렌체, 우피치 미술관

전경에는 푸른 잎이 새로 돋아나는 나무 그루터기가 보이는데, 이는
위대한 로렌초의 엠블럼인 메디치 브론코네인 것으로 해석되어
왔다. 로렌초는 메디치 가문 후 피렌체에 황금시대가 도래했음을
알리는 의미에서 메디치 브론코네를 자신의 엠블럼으로 삼았다.

월계수 가지는
악덕에 대한 미덕의
승리와 함께,
피렌체의
공화정이라는
'괴물'을 물리친
메디치 가문의
승리를 나타내는
알레고리이다.

여기에 등장하는 신화의 영웅들 몇몇은 실제로 메디치 가문의
구성원들이 변장한 것이다. 이 장면은 1512년 메디치 가문이
피렌체로 돌아온 사건을 축하하기 위해서 카니발의
가장무도회처럼 구성하여 재현했다.

괴물

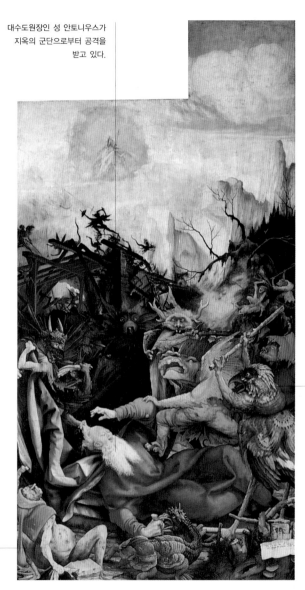

대수도원장인 성 안토니우스가 지옥의 군단으로부터 공격을 받고 있다.

잡종 괴물들(그리핀의 발을 가진 새, 박쥐 날개가 달린 용, 뿔 가진 악마)은 성인이 대면한 유혹들을 상징한다.

악마의 몸을 뒤덮고 있는 농포의 묘사는 이 미술가가 광범위한 의학적 지식을 가졌음을 보여준다.

▲ 마티아스 그뤼네발트, 〈성 안토니우스의 유혹〉,
1515-16. 이젠하임 다폭 제단화의 바깥 부분
측면 패널. 콜마르, 운터린덴 박물관

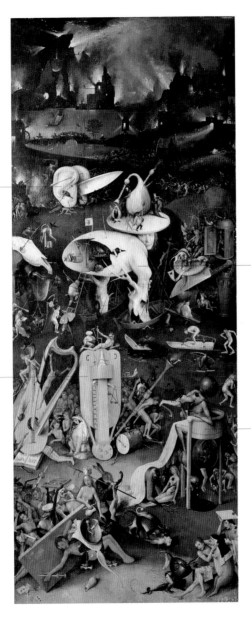

지옥의 기계는 남성 기관에 대한 알레고리이다.

사람의 얼굴을 지닌 괴물은 육체적 감각의 지배를 받아서 죄에 빠져 살다가 죽을 수밖에 없도록 저주받은 인간의 숙명을 나타낸다.

이 악기들은 신의 섭리를 듣지 않고 '귀가 멀었던' 죄인들이 지옥에 빠져 겪는 고문을 암시한다.

사탄은 파멸한 영혼들을 집어삼켜서 배설물로 내보낸다.

▲ 히에로니무스 보스, 〈지옥〉, 〈현세적 쾌락의 정원 세폭화〉 중 오른쪽 패널, 1503-04. 마드리드, 프라도 미술관

다두체

Polycephalos

다두체는 여러 개의 머리를 가진 인간 형상으로, 지상에 존재하는 신기하고 성스러운 영역을 의미한다.

다두체는 상징적 측면에서 괴물과 밀접하게 관련된다. 서양인들의 상상에서 자주 등장하는 대다수의 끔찍한 존재들과 달리, 다두체는 '경이로운 존재'로서 긍정적인 의미가 있다. 우주적, 정신적 차원에 속하며 신화와 도상에 나타나는 다두체 생물들은 두 개, 세 개, 혹은 네 개의 머리를 지닌다. 두 개의 머리를 가진 생물은 여성적 본질과 남성적 본질의 이중성과 상보성을 나타내며, 그 상징적 의미는 공간적(왼쪽과 오른쪽), 시간적(과거와 미래), 정신적(우주의 본질적 요소와 물질적 요소) 측면으로 확장된다.

서양 도상의 역사에서 두 개의 머리가 나타내는 의미는 교차로와 분기점, 야누스와 같이 두 개의 얼굴을 지닌 신으로 표현되어 왔다. 그리스도교인들의 상상 속에서 두 얼굴을 지닌 그리스도는 정신적 힘과 현세적 힘 사이의 결합을 상징한다. 세 개의 머리를 가진 신들은 신성의 감춰진 측면과 밀접하게 연결되며 보다 복잡한 상징적 의미를 표현한다. 지하세계의 여신인 헤카테 트리비아는 세 개의 머리를 지닌 신들 가운데 가장 위대한 존재이다.

네 개의 머리를 가진 존재들은 일년을 구성하는 4계절을 상징하거나 하지와 동지, 춘분과 추분을 가리키기도 한다. 또한 4방위에 의해 대지가 네 지역으로 나뉘는 것을 의미하는 경우도 있다.

이 얼굴들은 시간과 인생의 세 단계인 유년기(과거),
장년기(현재), 노년기(미래)를 각각 상징한다. 이들은 또한
신중의 미덕에 대한 알레고리로 해석되어 왔다.

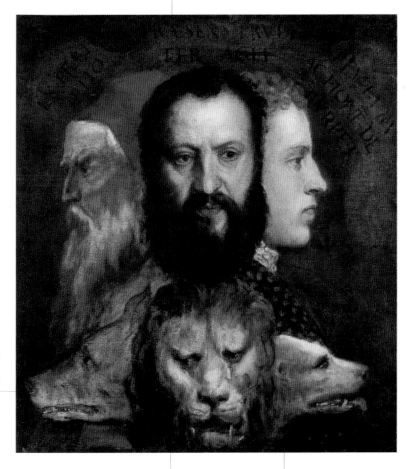

늑대는 '왼쪽'
길을 감시하는데,
이 길은 현세로
환생하는 길이다.

이 동물들은 인간 영혼이 사후에
거치게 될 세 갈림길을 가리킨다.
사자는 세계의 시간 밖으로 난
태양의 길을 나타낸다.

개는 천상의 부활로
이르는 길을 의미한다.

▲ 티치아노, 〈신중의 알레고리〉,
1566. 런던, 내셔널 갤러리

테트라모르프

Tetramorph

스핑크스와 네 복음서 저자들을 동물 모양으로 그린 이미지를
나타낸다.

이것은 지구 표면을 네 방위로 나누는 구분법과, 고대 바빌로니아 달력에
서 천공을 하지와 동지, 춘분과 추분에 태양이 머무는 위치로 계산해 황
소자리, 사자자리, 독수리자리/전갈자리, 물병자리의 네 갈래 길로 나누
는 구분법을 상징한다.

테트라모르프는 유대교 토라의 에제키엘서와 요한묵시록(4:6-8)에서
등장하며, 네 복음서 저자들의 이미지와 그들에 대한 상징물에 적용되었
다. 복음서 저자들에 대한 상징은 이집트와 메소포타미아 문화에서 숭배
되었던 성스러운 동물들에서 비롯되었다. 즉 성 마르코는 사자, 성 마태
오는 고귀한 공작(나중에는 날개달린 사람으로 바뀜), 성 요한은 독수리,
그리고 성 루카는 바빌로니아의 날개달린 황소에서 기원한 수소로 그려
졌다. 신비주의 전통에서는 테트라모르프가 우주의 4원소들과, 지혜를
구성하는 네 가지 성격과 관련된다고 해석했다. 독수리는 공기와 지성,
행동력을 상징하며, 사자는 불과 힘과 운동을, 수소는 흙과 인내력과 희
생심을, 그리고 날개달린 사람은 진실에 대한 직
관을 상징한다. 인간의 4대 기질 역시 테
트라모르프와 연관된다. 이 도상에 대한
흔적은 서양의 스핑크스 신화에서
발견되는데, 스핑크스의 몸과
수수께끼는 춘분과 추분
을 연결하는 전체 주
기를 암시하며 우주
에 대한 테트라모르프
개념을 내포한다.

스핑크스의 상체와 얼굴은
인간의 모습이다. 인간은
모든 피조물의 축이자
중심으로 여겨지기 때문에
테트라모르프 상징에서
특별한 위치를 차지한다.

스핑크스의 날개는
전갈자리의 성좌인
독수리자리와 추분을
나타낸다.

스핑크스의 뒷다리는 본래
황소 발굽이었다.
바빌로니아 달력에서는 한
해가 춘분과 함께
시작되었는데, 이 때
태양은 황소자리로
들어서게 된다.

사자의 꼬리는 고대
달력에서 태양이
하지에 사자자리에
도달한다는 사실을
가리킨다.

▲ 구스타브 모로, 〈오이디푸스와 스핑크스〉,
1864. 뉴욕, 메트로폴리탄 미술관

수형신

Zoomorph

수형신獸形神은 신체의 일부분이 하나 또는 여러 종류의 동물들로 이루어진 인간으로 나타난다.

- **이름**
 '동물'에 해당하는 그리스어 zoion과 '형태'에 해당하는 morphos에서 유래했다.

- **상징의 기원**
 이것은 고대 아시리아-바빌로니아와 이집트의 태양 숭배에서 기원하며, 수천 년 전 태양이 춘, 추분과 동, 하지에 위치하는 지점에 근거한 상징이다.

- **성격**
 수형신은 어떤 존재가 새로운 차원으로 들어서는 과정(죽음, 정신의 다음 단계로의 이동)이나, 심리 질서의 변화를 상징한다.

- **종교적, 철학적 전통**
 그리스 신화, 오르페우스 비교, 그리스도교

- **관련된 신들과 상징들**
 가니메데스, 악타이온, 세이렌, 하르피아이, 스핑크스, 켄타우로스, 미노타우로스, 판, 실레누스, 사티로스, 복음서 저자들, 성 크리스토포로; 사탄, 악마들, 죽음

▶ 안토니오 카노바, 〈켄타우로스를 물리치는 테세우스〉, 1805. 포사뇨(이탈리아), 카노바 미술관

일반적으로 동물의 형상은 현세의 존재보다 더 높이 상승한 상태나, 신적인 존재를 나타낸다. 이러한 단계는 오직 (실제적인 또는 통과 의례를 통한 상징적인) 죽음을 통해서만 도달할 수 있다. 수사슴으로 변한 악타이온이나 독수리로 변한 제우스가 유괴한 가니메데스의 신화는, 아시리아-바빌로니아와 이집트의 태양 숭배로 거슬러 올라가는 고대의 신비주의 전통을 반영한다.

사자는 동물 변형에서 가장 높은 단계를 나타낸다. 사자는 우주의 에너지와 지상 최고 권세가 완전히 나타난 상태를 상징한다. 독수리의 머리는 예리한 지성을 상징하며, 수소나 황소의 머리는 여성의 삶, 바다의 밀물과 썰물의 주기를 지배하는 달의 힘을 가리킨다. 황소의 이미지는 제우스(에우로파의 신화), 디오니소스, 그리고 크레테의 괴수 미노타우로스와 관련된다. 동물의 모습을 띤 생명체들 가운데 가장 상징적인 존재는 판이다. 판은 절반은 인간이고 절반은 염소이며 디오니소스 숭배의

비밀을 지키는 역할을 수행한다. 그리스도교 도상에서 가장 중요한 동물 형상 상징은 네 복음서 저자들이다. 서양 사회에서는 13세기부터 인간의 영혼이 자연 현상에 미치는 정신적 인상들을 상징하려고, 환상적인 잡종 생물체의 이미지가 서양의 도상학에 널리 퍼지게 되었다.

그리스도(영혼)를 건네주는
뱃사공인 성 크리스토포로의
모습은 개의 머리를 가진 이집트
신 아누비스로부터 비롯되었다.
아비누스의 영향은 성인의
축일(7월 29일)이 여름의
'무더위dog days', 즉
복중伏中인 데서도 알 수 있다.

내세로 이끄는 인도자인 성
크리스토포로는 지하세계를
지키는 머리가 셋 달린 개
케르베로스나 헤르메스와
비교되어 왔다. 이러한 상징의
변이는 헤르메스의
카두세우스로부터 유래한
십자가에서도 찾아볼 수 있다.

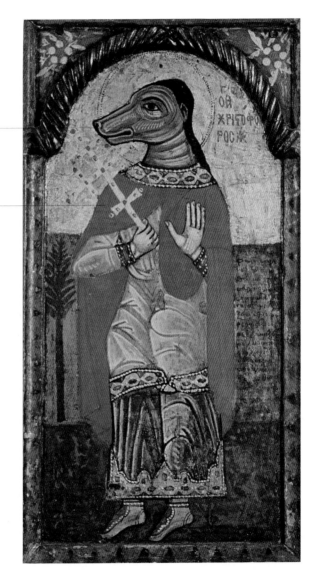

▲ 익명의 화가, 〈개의 머리를 한 성
크리스토포로〉, 1685. 아테네, 비잔틴 박물관

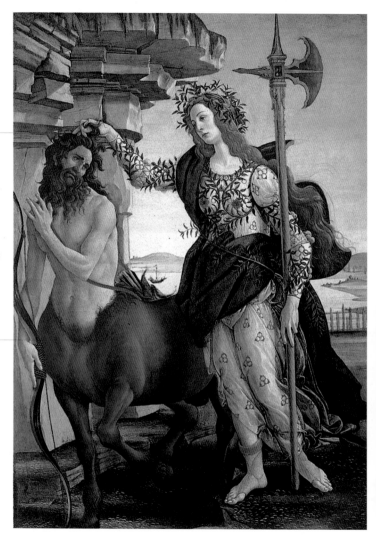

여신의 제스처는
디오니소스
신비주의로부터 이성의
영역으로 지혜가 전수됨을
상징적으로 나타낸다.
르네상스 시대에
켄타우로스는 육욕과
맹목성의 상징으로
여겨져서 무지를 표현하기
위해 등장시키는 경우가
많았다.

켄타우로스를 육체적
본능과 연관짓는 것은
디오니소스 숭배
사상으로부터 비롯된
전통이다. 켄타우로스
족인 폴루스는
디오니소스의 상징인
신비한 용기(포도주를
담은 가죽 부대)의
수호자이다.

▲ 산드로 보티첼리, 〈팔라스와 켄타우로스〉,
　1485년경. 피렌체, 우피치 미술관

이 상상의 생물은
탄생(알), 죽음(붙잡힌
사냥감), 부활(꼬리의
님부스) 등 세 가지를
상징한다. 이 이미지는
선조들의 영혼과 인류의
상상력까지 포괄해서
현실의 악마적, 정신적
측면을 육체적으로 표현한
것이다.

이들 그릴렌grillen과 같은
잡종 생명체는 고대 말기에
부적으로 인기를 끌었다.
이들은 머리와 발 같은 신체
일부분만 인간의 외형을
유지하고 있다.

▲ 히에로니무스 보스, 〈성 안토니우스〉,
〈은수자 성인들의 세폭 제단화〉의 부분,
1505년경. 베네치아, 팔라초 두칼레

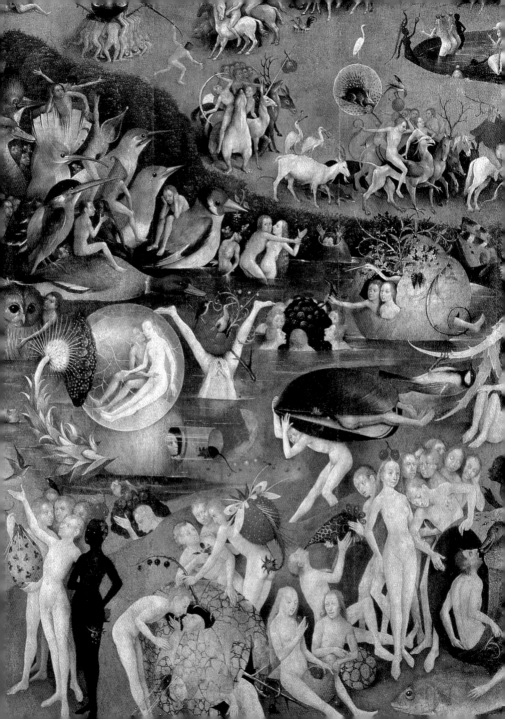

공간

히에로니무스 보스, 〈현세적 쾌락의
정원〉(부분), 세폭화의 중앙 패널,
1503-04. 마드리드, 프라도 미술관

카오스

Chaos

이것은 자연세계와 심리적 차원의 힘이 대 격동을 일으킨 상태, 치명적인 죄악에 대한 알레고리, 혹은 고대 이교 신들의 이미지로 그려진다.

이름
'분열'을 뜻하는 그리스어 chaos에서 비롯되었다.

성격
카오스는 질서가 개입하기 이전의 근본적인 혼란, 루키페르와 반역천사들이 떨어진 불타는 용암 구덩이를 의미한다. 또한 심리적인 의미에서 카오스는 인간이 지상 낙원에서 추방당한 후의 상태를 가리킨다.

종교적, 철학적 전통
플라톤주의, 오르페우스 비교, 헤르메스 비교, 유대교, 그리스도교, 연금술

관련된 신들과 상징들
에레보스, 밤, 데미우르고스, 에로스-파네스, 소피아, 하느님 아버지, 사탄, 루키페르, 어둠, 악, 지옥, 공허, 무無, 악덕

▶ 윌리엄 블레이크, 《유리젠의 서》(램버스, 영국, 1794)의 삽화

카오스는 모든 창조 과정에 선행하는 우주적, 심리적, 예술적 상태를 가리킨다. 이것은 내부적으로 전혀 조직되어 있지 않고 기능이나 목적을 완전히 결여한 상태로, 보다 상위의 구조체로 변화하기 위해서는 어떤 세력(데미우르고스, 에로스, 하느님 아버지, 소피아)이 질서를 부여하고 재건해야만 한다. 그러나 카오스는 태초의 자궁으로, 모든 만물의 기원이 되는 잠재력을 내포한 존재이자 세계를 낳는 에레보스, 즉 밤이다.

헤르메스 비교 철학에서 카오스는 연금술 과정을 통해서 승화되기 이전에 일어나는, 제1질료 즉 마테리아 프리마 materia prima 원소들 사이의 상충에 대응된다. 이 형태 없는 덩어리는 원죄를 저지른 아담의 타락과 처벌에서 비롯된 결과이며, 이것을 완전한 상태로 바꾸어 놓는 것이 연금술사와 예술가의 책임이다. 유대교에서는 카오스를 코스모스의 반대 개념으로, 부정적인 (형체 없는) 본성

이자 악으로 간주된다. 그리스 신화에서 티탄족들은 올림포스의 신들이 지배권을 갖기 이전에 세상에 존재했던 힘을 의인화한 것이었다. 제우스는 이들의 파괴적인 행동을 제어하기 위해서 이들을 지하(타르타로스)에 가두었다.

그리스도교 미술가들은 카오스가 악마의 영역이며 그리스도교 이전 시대의 종교들로부터 유래한 각종 기괴한 형상들이 그 속에 머무른다고 보았다.

'bereschith'('태초에는'
이라는 뜻)가 신을 의미하는
삼각형 안에 새겨졌다.

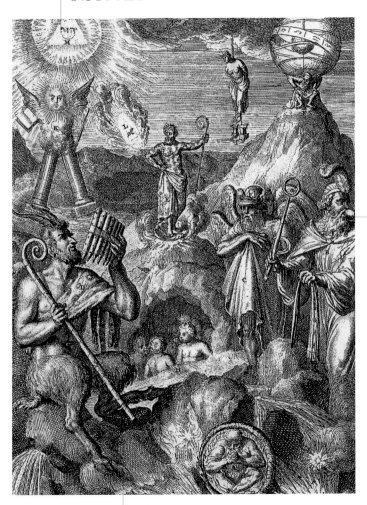

이집트의 신이
말씀을 통해서
세계를 창조했음을
상징하는 우주의
알을 입에 물고
있다.

판을 비롯한 이교 신들은
근원적 물질의 혼돈 상태를
상징한다.

▲ 로미엔 데 호헤, 〈히에로글리피카 또는
고대인들의 상징〉(암스테르담, 1744)

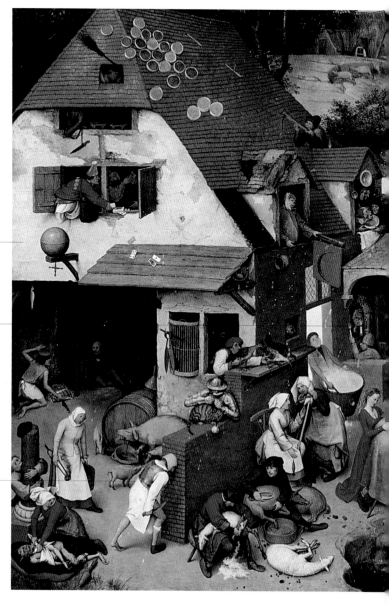

이 뒤집힌 세계는
당시 사회의
가치관이 전도되어
있음을 상징한다.
브뢰겔은 잘 알려진
민간 전설을 통해서
자신이 속한 세계의
윤리적, 정치적
카오스를 비난한다.

고해실에 앉아 있는
악마는 사람들이
거짓된 영혼의
안내자들에게
의지하고 있음을
나타낸다.

'머리를 벽에 찧는'
행위는 고집스러움에
따르는 결과를
보여준다.

▲ 피테르 브뢰겔 1세, 〈플랑드르의 격언들〉,
1559. 베를린, 국립박물관

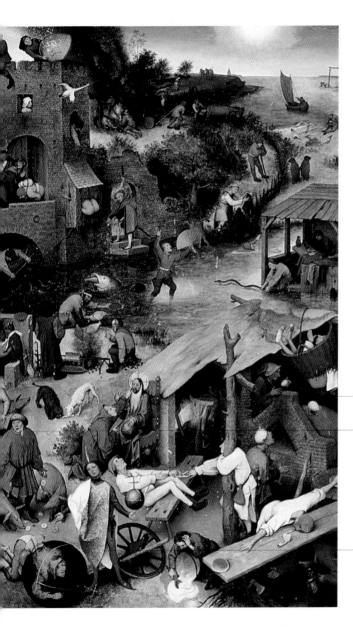

이 성직자는 구세주에게
가짜 수염을 붙이는 등,
불경한 행위로 스스로를
더럽히고 있다.

'돼지에게 꽃을 먹이는' 것은
누구에게 보상을 주어야 할지
판단할 수 없는 무능력함을
가리킨다. 이 작품은 로테르담
출신의 철학자 에라스무스의
《격언집》을 근거로 삼았다.

구를 엄지손가락 위에
올려놓은 귀족은 세상을
통치하는 권력자들의
변덕스러움을 나타낸다.

코스모스

Cosmos

코스모스는 상위의 신에 의해서 위계질서가 확립되고 황도대나 4원소, 4방위와 같은 원형적 체계로 정리된 구조를 의미한다.

● **이름**
'질서' 또는 '세계'를 뜻하는 그리스어 kosmos에서 비롯되었다.

● **성격**
이것은 만물을 포용하는 질서정연한 완전체이며, 우주 전체에 대응된다. 코스모스는 모든 창조 행위의 원형이자 우주의 성스러운 본질을 상징한다.

● **종교적, 철학적 전통**
플라톤주의, 오르페우스 비교, 헤르메스 비교, 유대교, 그리스도교, 연금술

● **관련된 신들과 상징들**
에로스-파네스, 데미우르고스, 하느님 아버지; 카오스, 소우주로서의 인간, 알, 생명, 죽음, 투쟁, 선, 악, 소피아, 미덕

▶ 〈4원소와 황도대의 기호들〉, 바르톨로마이우스 앙글리쿠스의 《사물의 성질에 대하여De proprietatibus rerum》에 수록된 세밀화. 파리, 국립도서관

코스모스(우주)는 신이 태초의 힘들을 정리, 조직한 결과이다. 고대의 창조 신화들을 보면 대립되는 신들 사이의 거친 투쟁을 통해서 세상의 질서가 구현되었다. 창조의 첫 번째 단계는 근원적 요소들을 분리하는 것으로 나타난다. 곧 어둠으로부터 빛이, 달로부터 해가, 그리고 육지로부터 물이 생겨난다. 어떤 문화적 전통에서는 이러한 분리 과정이 외부의 힘(플라톤 철학에서는 데미우르고스, 오르페우스 비교에서는 에로스-파네스, 하느님 아버지)으로부터 시작된다고 보기도 한다. 이와 달리 완전한 무無로부터 자연발생적으로 물질이 생겨났다고 여기는 견해도 있다.

그리스도교의 우주론은 상당 부분 플라톤 사상에서 영향을 받았다. 즉 세상은 특정한 정신적 모델을 본따서 만들어졌다는 것이다. 하나의 세상, 곧 우누스 문두스unus mundus라고 불리는 이 정신적 모델은 하느님 자신의 마음과 일치하는, 완전하고 영원한 구조이다. 교부들에 따르면, 세계는 초월적 존재가 비치는 거울이며, 인간들은 이 거울을 통해 불완전하고 점진적이나마 신의 뜻을 알 수 있다. 르네상스의 자연철학 역시 이러한 관점에 근거해서 전개되었다. 인간의 영혼이 세상의 영혼과 조화를 이루기 때문에 인간은 전체 우주 구조의 의미에 대해서 인식할 수

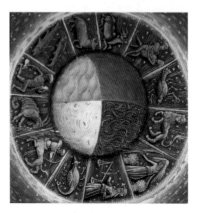

있다고 보는 것이다. 이러한 공리를 근간으로, 피렌체의 신플라톤주의자들은 사랑에 대한 학설을 구축했고, 미술 작품을 통해서 인간이 하느님에게 정신적으로 더 가까이 다가갈 수 있다고 믿었다.

군주의 홀과 형벌의 도구인 번개는, 자연의
힘들을 보다 상위의 법칙에 따라서 정돈하고
질서를 부여하는 에로스-파네스의 상징물이다.

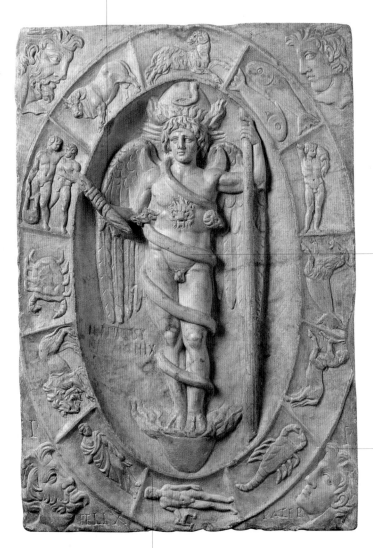

똬리를 튼 뱀은
4계절을 상징한다.

황도대로 이루어진
바퀴는 파네스가
관장하는 질서, 즉
우주의 근원적
동인을 나타낸다.

우주의 알은 세계의
시작을 이루는 핵이다.

▲ 〈황도대 기호에 둘러싸인 파네스 신〉,
미트라교의 부조, 기원후 3세기.
모데나(이탈리아), 갤러리아 에스텐세

IT·LVMINARIA·IN
QVAMTO·CELI

하느님
아버지(성부)가
태양과 달, 천공을
창조하고 있다.

우누스 문두스는
영원히 변치 않는,
완벽한 우주의
모델이다.

▲ 〈하늘의 창조〉, 모자이크, 1172-76.
 몬레알레(시칠리아), 대성당

그리스도교의 관점에서는 하늘은 일곱 개의
행성과 천공(별들이 고정된 천계), 프리뭄
모빌레primum mobile 즉 첫 번째로 움직이는
존재(10번째 천계 또는 가장 바깥쪽 천계), 그리고
엠피레안empyrean 곧 최고천으로 이루어진
10겹의 천계로 나뉜다.

독수리와 함께
등장하는 유피테르는
물질이 가스
상태(기체)로
변화하는 과정을
의인화한다.

양자리와 황소자리,
쌍둥이자리의
기호들은 연금술
작업을 하기에
이상적인 계절(봄)을
가리킨다.

철학자의 돌은
우주의 기원에
대한 상징이다.

케르베로스를 데리고
있는 넵투누스와
'해마'를 데리고 있는
플루토는 각각 물질의
액체와 고체 상태를
상징하는 것이다.

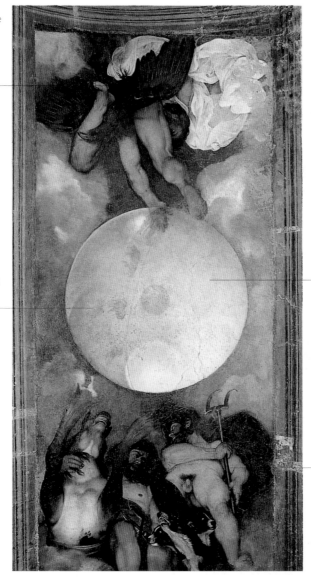

▲ 카라바조, 〈플루토와 넵투누스, 그리고
유피테르〉(연금술의 창조에 대한 알레고리),
1597년경. 로마, 카시노 디 빌라 본콤파니 루도비시

넵투누스와 고르곤
사이에서 태어난 아들
페가수스는 땅과 하늘의
결합을 나타낸다.

날개 달린 소녀는 창조
작용을 촉발시키는 데
불가결한 요인인 불확실성과
기민함을 의인화했다.

원숭이는 천지만물의 정돈된
차원인 태양의 측면과 창조
행위의 악마적 측면인
지하세계를 상징한다.

우주에 질서를 부여하는
신들은 곡예사의 누더기
의상으로 신분을 감추고 있다.

메르쿠리우스는
서커스단의 일원인
어릿광대로 그려진다.

별들이 박힌 구는
코스모스, 즉 우주를
상징한다.

◀ 파블로 피카소, 〈발레 '퍼레이드'를
 위한 현수막〉, 1917. 파리,
 국립현대미술관, 조르주 퐁피두 센터

하늘

Sky

하늘은 우라노스 신으로 표현되거나 중심이 같은 구, 천체도 같은 모티프들, 또는 황도대의 별자리로 그려진다.

하늘은 우주의 질서와, 지상과 병치되며 그보다 높은 차원에서 움직이게 하는 활동의 원리를 의미한다. 어원학에서 볼 때, 거의 모든 문화권에서 하늘은 남성을 뜻하지만 이집트에서는 예외적으로 여신 누트와 관련되었다. 인간이 도달할 수 없는 먼 차원을 상징하는 하늘은 신들이 머무는 곳이자, 때로는 신의 존재 그 자체로 여겨지기도 한다. 신화에서 신들은 하늘에 머물면서 지상의 인간들과 소통할 때는 특정한 전조를 보여준다. 예를 들어 날씨는 신들의 의지나 변덕을 직접적으로 반영한다고 여겨졌다. 그리스도교에서는 이교 신들의 자리를 천사들과 대천사들이 대신하게 되는데, 이들은 각각 하나의 행성계를 관장하는 임무를 맡았다.

아리스토텔레스와 프톨레마이오스의 학설에 따르면 천계는 열 겹의 하늘 또는 천국으로 나뉜다. 천계는 각각 일곱 개의 행성들과 천공(별들이 박혀 있는 천계), 프리뭄 모빌레 또는 10번째 천계(가장 바깥쪽 천계), 그리고 하느님과 천사들, 축복받은 이들이 사는 엠피레안으로 이루어져 있다.

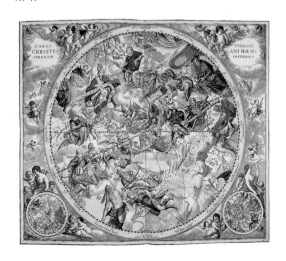

▶ 〈그리스도교의 창공〉, 안드레아 켈라리우스의 《대우주의 조화》의 삽화(암스테르담, 1660)

유노의 가슴으로부터
하늘로 흩뿌려진 젖이
은하수를 형성하게 된다.

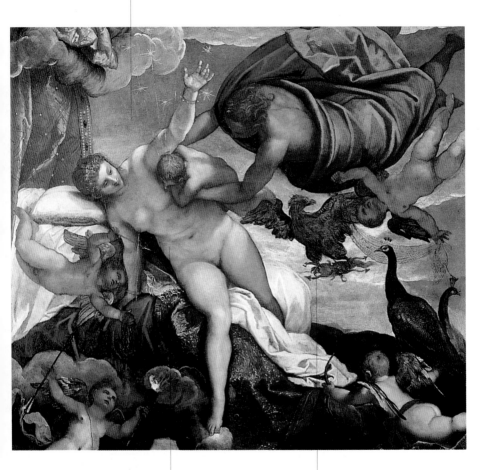

르네상스 회화에서는 미술가들이
우주의 요소들을 나타내려고
이교 신들의 이미지를 차용하는
경우가 많았다.

발톱으로 번개를 움켜쥔
독수리는 우주에 질서를
부여하는 유피테르를
의미한다.

▲ 틴토레토, 〈은하수의 기원〉(부분),
1575년경. 런던, 내셔널 갤러리

이 프레스코화에서 유피테르는 유일하게 등장하는 행성 수호신이다. 그의 상징물(독수리와 번개)은 이 작품을 주문한 파르네세 가문의 문장이기도 하다.

천상의 지도에는 사냥개들을 따르는 오리온, 메두사의 머리를 들고 있는 페르세우스, 몽둥이와 사자 가죽을 든 헤라클레스 등 중요한 별자리들만이 그려졌다.

아르고호자리Argo Navis는 고대 세계에서 가장 중요한 별자리 가운데 하나였다. 이 별자리는 현대에 와서 여섯 개의 작은 별자리들로 쪼개어졌으며, 지중해 지역에서는 더 이상 전체를 관찰할 수 없다.

황도대의 기호들은 황도선 위아래로 번갈아 배치되었다.

은하수는 창공을
가로질러 펄럭이는 흰
띠로 그려진다.

▲ 조반니 안토니오 바노시노 다 바레제,
〈살라 델 마파몬도(세계 지도의 방)의 볼트〉,
1573. 카프라롤라(이탈리아), 팔라초 파르네세

신들의 왕인 유피테르는 별들의
의인화와 동등한 차원에 배치되었다.

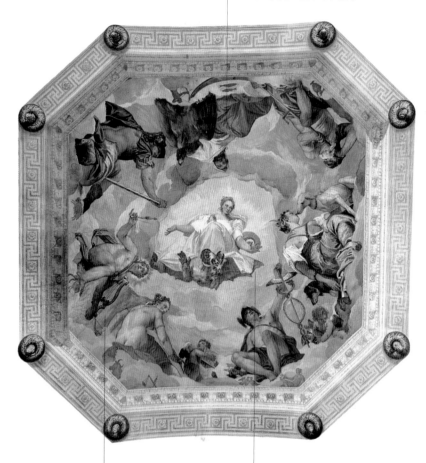

황도대의 기호들은 한 해를
구성하는 특정 月을 관장하는
신들의 영향을 나타낸다.

올림포스 중앙에 위치한 신의
섭리는 이교 숭배 사상보다
그리스도교 신앙이 우위에 있다는
것을 보여준다.

▲ 베로네세, 〈살라 델롤림포(올림포스의 방)
천정화〉(부분), 1559~61. 마세르(이탈리아),
빌라 바르바로

구름의 구성은 하늘로 올라가는 성모의
움직임을 강조한다. 나선형의 움직임은
영혼의 사후 여정을 상징한다.

광원은 엠피레안, 즉 신이 머무는 천상의 낙원을
상징한다. 또한 천국의 모습은 예수 또는 성모 마리아의
심장과 관련되기도 한다.

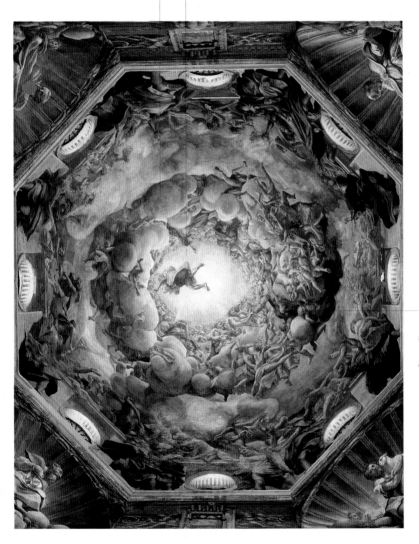

그리스도교의
천국은 천사들과
성인들과
축복받은 이들의
영혼이 머무는
곳이다.

▲ 코레조, 〈성모 몽소승천〉, 1525-28.
파르마, 대성당의 천정

태양

Sun

태양은 올림포스의 신들인 헬리오스와 아폴로로 그려지며, 그리스도의
상징물로 쓰이기도 한다.

● **이름**
옛 영어 sunne와 옛 프리슬란트어
sunne, sonne에서 유래했다.

● **상징의 기원**
이것은 이집트의 오시리스와
아몬-라Amon-Ra 숭배에서
기원했다.

● **성격**
태양은 낮을 주관하는 별이며,
지구와 다른 행성들은 태양의
주위를 회전한다. 우주에 생명을
공급하는 주요 원천이기도 하다.

● **종교적, 철학적 전통**
피타고라스주의, 플라톤주의,
오르페우스 비교, 헤르메스 비교,
유대교, 그리스도교, 이슬람교,
연금술

● **관련된 신들과 상징들**
헬리오스, 포이보스(아폴로),
제우스(유피테르), 그리스도;
자웅동체, 성유 의식, 국화, 로토스,
해바라기, 독수리, 수사슴, 사자, 불,
황금, 생명의 나무, 낮, 전차, 바퀴,
원, 생명, 정신, 심장, 직관적 지식

▶ 익명의 화가, 〈아폴로의 전차〉,
19세기 초, 로마, 팔라초 스파다,
4계절의 방

모든 원형적 상징들과 마찬가지로 태양 역시 이중적이고 모호한 성격을
지닌다. 태양은 지상에 빛과 온기와 생명을 주는 원천이지만 가뭄과 파
괴를 불러오기도 한다. 태양의 부정적인 성격은 파에톤의 신화에서 드러
나는 반면, 재생의 역할은 낮과 밤, 4계절의 끝없는 반복을 통해서 드러난
다. 그리스도교 신앙에서 태양은 불멸성과 부활을 상징한다.

정의와 진리를 나타내는 '새로운 태양' 그리스도의 엠블럼인 태양은 12
사도에 상응하는 열 두 개의 광선을 지닌다. 로마네스크 교회는 동쪽 방
향으로 짓는 경우가 많은데, 이는 태양의 창조력을 구현한 그리스도와 천
체의 관계를 기리는 의미를 지닌다.

연금술에서 태양의 이미지는 두 가지로 나뉜다. 하나는 낮을 나타내
는 구로서, 황금색이며 생명을 주는 존재이다. 다른 하나는 '검은 태양'
으로, 예수 그리스도에 의해서 변형되기 전 단계인 질료와 지하세계를 거
치는 그리스도의 밤의 여정을 의미한다.

태양은 우주에 질서를 부여한다. 즉 시간의 주기를 감독하고, 역법曆法
에 따라서 움직이며 그 광선들은 공간의 다양한 차원을 나타낸다. 또한
태양은 달을 도와서 자연의 성장과 여성
의 생리적 주기에 영향을 미친다. 태
양은 대개 헬리오스나 아폴로와
같은 태양신으로 그려지거나,
한가운데 인간의 얼굴을 그린
황금색 원반으로 나타난다. 이
것은 원형인 황도대의 중심, 즉
세계의 심장으로 그려진다. 태
양은 부성과 주권의 상징이다.

전 우주의 운행 원리인
태양은 황도대 기호들의
순서를 결정한다.

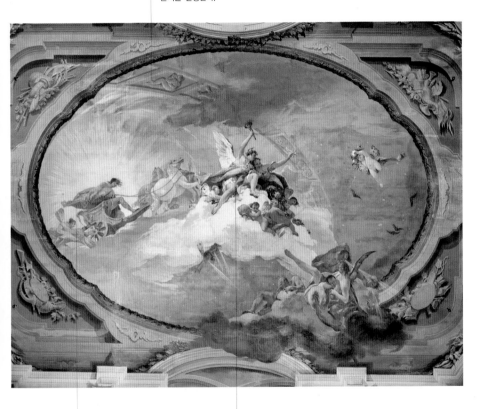

아폴로는 인간의 가슴에 광선의
형태로 침투하는 직관적 지식의
양상을 표현한다.

타오르는 횃불을 손에 든 새벽과
낮이 밤의 그림자를 쫓고 있다.

▲ 코스탄티노 체디니, 〈태양의 전차〉,
　17세기. 카살세루고(이탈리아),
　빌라 리온 다 차라

달

Moon

달은 이교의 여신 디아나와 셀레네가 한 쌍의 말들이 끄는 전차를 타고 하늘을 가로지르는 장면이나 동정녀 마리아를 그릴 때 등장한다.

● **이름**
옛 영어 móna와 옛 프리슬란트어 môna에서 유래했다.

● **상징의 기원**
달의 상징은 이집트의 이시스 여신 숭배로부터 비롯되었다.

● **성격**
달의 상징은 우주의 흐름, 지상과 하늘의 연결 관계를 의미한다. 달은 바다의 조류와 주별, 월별로 반복되는 시간의 순환을 관장하며 또한 생물학적 주기와 여성의 생산력에 영향을 미친다.

● **종교적, 철학적 전통**
피타고라스주의, 플라톤주의, 오르페우스 비교, 헤르메스 비교, 유대교, 그리스도교, 이슬람교, 연금술

● **관련된 신들과 상징들**
이슈타르, 이시스, 셀레네, 아르테미스(디아나), 헤카테 트리비아, 야냐, 메두사, 엔디미온; 동정녀 마리아; 물, 은, 진주, 황소, 생명, 우주의 알, 자웅동체, 죽음, 삶, 낮, 영혼, 두뇌, 반성적 지식

▶ 파이트 슈토스, 〈달〉, 〈수태고지〉의 부분, 1518년경. 뉘렘베르크, 성 로렌츠 교회

달은 태양에 반대되는 동시에 보완하는 존재이며 여성성과 수동적 원리를 나타낸다. 달은 전 우주에서 두 번째로 중요한 천체이며 자력을 이용해서 강과 바다의 움직임과 주기적인 자연의 성장 과정을 감독한다. 어머니 대지와 마찬가지로 달은 생명과 자연의 생식력을 담는 그릇으로 여겨진다. 달은 이중적인 성격을 지닌다. 헤카테 트리비아와 고르곤 메두사는 달의 무시무시한 측면을 나타내는데, 특히 고르곤 메두사의 머리카락은 달빛과 관련되어 해석된다. 더 나아가서 창백하고 유령 같은 달의 표면은 죽은 자들의 세계로 통하는 입구 가운데 하나로 여겨져 왔다.

이러한 대립적인 성격은 달을 의인화한 다양한 신들에게서 드러난다. 메소포타미아의 여신 이슈타르(보름달)는 생명을 부여하는 달의 긍정적인 측면이 반영된 존재이다. 또한 처녀 신 디아나(상현달)는 질서를 부여하는 달의 거룩한 측면을 나타낸다. 하데스의 여왕인 헤카테新月는 달의 부정적인 힘을 나타내며 지하 세계와 물의 요소를 관장한다. 또한 야누스 신의 아내이자 두 얼굴을 가진 야냐Jana는 천국과 지옥의 관문을 지킨다.

그리스도교의 전통에서 전 우주의 어머니이자 신의 은총을 고루 나누어주는 존재인 성모 마리아의 이미지는 자연의 생식력을 의인화한 위대한 고대의 백색 여신과 겹쳐지는 부분이 많다. 묵시록에서 여왕으로 등장하는 성모 마리아는 죽음과 연관된 달의 측면을 표현한다. 인식론적 관점에서 달은 인간의 의식과 무의식, 창의력, 기억을 상징한다. 연금술에서 달은 자웅동체(레비스)의 여성적 측면을 가리킨다.

달은 여신 디아나로
의인화되었다.

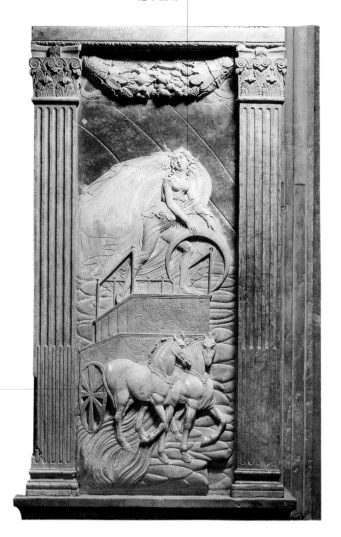

달의 전차를 끄는 두
마리의 말은 이 행성이
지닌 두 얼굴인 죽음과
풍요를 상징한다.

▲ 아고스티노 디 두초, 〈달〉, 1449–57. 리미니,
템피오 말라테스티아노, 행성들의 예배당

대지

Earth

이것은 케레스를 나타내는 최초의 형태인 머리 없는 여신으로 표현되거나, 세계 지도, 대륙들에 대한 알레고리로 그려진다.

● **이름**
중세 색슨어 ertha에서
비롯되었다.

● **상징의 기원**
그리스 신화의 가이아 여신,
데메테르 여신과 동일시되었다.

● **성격**
대지는 하늘을 보완하는 우주적
존재이다.

● **종교적, 철학적 전통**
플라톤주의, 헤르메스 비교,
유대교, 그리스도교, 이슬람교,
연금술

● **관련된 신들과 상징들**
가이아, 키벨레,
데메테르(케레스), 텔루스,
우라노스, 데미우르고스, 하느님
아버지; 카오스, 우주의 알,
소우주인 인간, 자웅동체, 4원소,
사각형, 하늘, 신전; 생명, 죽음

● **축제와 기도**
엘레우시스 밀교, 디오니소스
밀교, 테스모포리아이 축제

▶ 얀 브뤼겔 2세, 〈대지의
알레고리〉, 1630년경.
로스앤젤레스, J. 폴 게티 미술관

대지는 태초의 어머니이자 모든 생명체들을 담는 그릇이다. 대지의 생산력은 라틴어 어원 후무스humus에서 드러나는데, '대지'를 뜻하는 이 단어는 '인간'을 뜻하는 호모homo와 어원이 같다.

수메르의 길가메시 서사시를 비롯해서 플라톤의 《티마에우스》, 구약 성경의 창세기에서 각색되어 나타난 고대의 전설에 따르면, 신은 대지의 4방위로부터 모은 네 가지 서로 다른 흙들을 섞어서 인류를 창조했다.

그리스 신화에서 어머니이자 대지를 나타내는 데메테르 여신은 각 계절의 성격을 반영하는 여러 명의 여신들로 의인화된다. 그 가운데 코레는 바람 신의 총애를 받는 성스러운 처녀로서 자연의 풍요로움(푸른 곡물들)을, 하데스의 신부인 페르세포네는 불가피한 계절의 변화(무르익은 곡물들)를, 그리고 헤카테는 죽음을 통해서 계속 부활하는 생명의 신비(추수한 곡물들)를 상징한다. 성경에서 대지는 태초의 악과 카오스에 연관된 부정적인 성격으로 그려진다. 이러한 견해는 중세에 와서 재평가되었고, 교회와 그리스도에 관련되어 해석되기 시작했다. 르네상스 시기에 대지는 4원소들과 대륙들에 대한 알레고리에 등장하는 경우가 많았으며, 농작물 이삭들을 든 케레스 여신으로 그려지기도 했다.

셈은 화면 중심에 서서 그리스도교 교리를
고수하고 있는데, 그가 서 있는 지점은
세계의 중심인 예루살렘으로 해석된다.

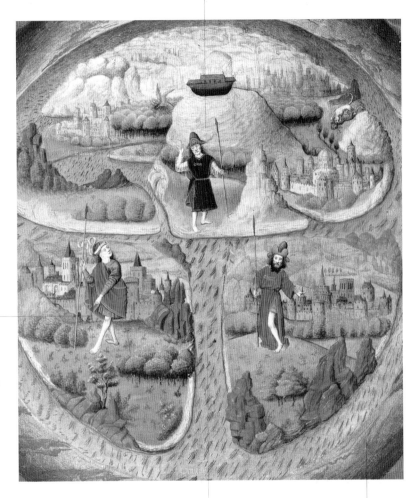

노아의 세
아들들은 각각
아시아(셈),
유럽(야벳),
아프리카(함)를
상징한다.

대지의 중심축은
지중해의 내만과
일치되게 그려져 있다.

오케아누스 강은 알려진
세계와 미지의 세계
사이의 경계를 표시한다.

▲ 시몽 마르미옹(추정), 〈마파 문디〉(세계 지도)의 부분,
장 만셀의 《세계사의 꽃》에 수록된 세밀화, 1459-63.
브뤼셀, 알베르 왕립도서관

도나우 강의 품에 안긴
여성은 유럽을 상징한다.

검은 베누스 여신은
아프리카이다.
아프리카는 때때로
사자나 코끼리와 같은
이국적인 동물로
그려지기도 한다.

나일 강은 악어를 옆에
두고 앉은 인물로
의인화되었는데, 그가
쓴 밀 이삭으로 된
관은 나일 강가의
풍요로움에 대한
상징이다.

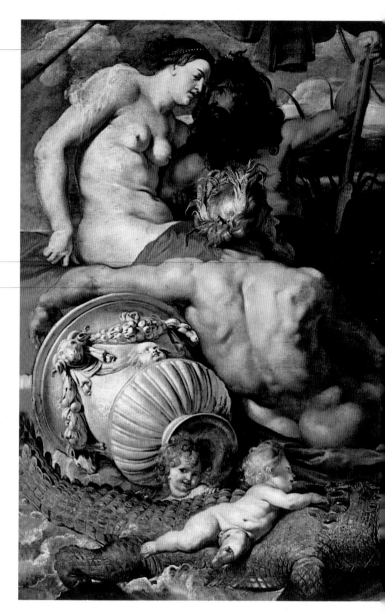

사자를 거느린 강건한 장년
남성으로 의인화된 티그리스
강에 기대고 있는 여인은
아시아 대륙이다.

대륙들에 대한 알레고리는 바로크
미술에서 자주 다루어진 테마이다.
가톨릭교회는 전 세계에 복음을
전파하는 데 대한 상징적 표지로
이러한 알레고리를 이용했다.

아메라카 대륙은 아마존
강 옆에 자리 잡고 있다.
그녀가 지닌 금화는
엘도라도의 신화를
암시하는 동시에 이
대륙이 지닌 풍부한 자연
자원을 암시한다.

관람자는 화면에 등장하는
이국적인 동물들과 희귀한
식물, 그리고 전형적인
고고학적 유물들을 통해서
등장인물들이 어느 대륙을
의인화한 것인지 알 수 있다.

◀ 페터 파울 루벤스, 〈네 대륙의
알레고리〉, 1612-14년경. 빈,
미술사박물관

바쿠스 신은 농업과 관련된
제식들과 연관을 맺고 있으며,
포도 수확과 포도주 제조를
관장한다.

케레스는 자양을 공급하는
원천인 대지를 의인화한
존재이다. 그녀의 밀 이삭 관과
농작물이 흘러넘치는
코르누코피아는 이러한
케레스의 역할을 가리킨다.

베누스와 쿠피도는
자연의 원소들 사이의
조화를 나타낸다.

햇불은 케레스의 계절적 특성을 나타낸다. 겨울이
오면 이 여신은 딸 프로세르피나(봄)를 찾으려고
대지를 떠나서 죽은 자들의 세계로 들어간다.

▲ 아브라함 얀센스, 〈케레스, 바쿠스,
그리고 베누스〉, 1601년 이후.
시비우(루마니아), 브루켄탈 미술관

테초의 테마인 머리 없는
여신은 어머니 대지를
나타내는 데 쓰였다.

우주의 어머니는 임박한 출산
또는 성교를 의미하는 드러누운
자세로 그려졌다.

▲ 마르셀 뒤샹, 〈주어진: 1. 폭포:
2. 타오르는 가스등〉, 1944-66.
필라델피아, 미술관

4원소

The Elements

원소들은 자연의 힘을 의인화한 신들로 나타나거나, 각 원소에 해당하는 다양한 동물들이나 자연의 산물로 그려진다.

4계절과 인간의 기질들, 그리고 4원소들은 대우주와 소우주의 일치, 즉 인간과 우주 전체가 유사하다고 보는 학설의 주요 내용을 구성한다. 물(습기-냉기)은 겨울과 냉담한 기질에, 불(건조함-열기)은 여름과 성마른 기질에, 흙(건조함-냉기)은 가을과 우울한 기질에, 그리고 공기(습기-열기)는 봄과 쾌활한 기질에 각각 일치한다. 이러한 소크라데스 이전 학파의 세계관에 아리스토텔레스는 다섯 번째 원소를 덧붙였다. 그것은 부동의 동인不動의 動人, 즉 제1원인인 신이며, 영혼과 동일한 질료로 이루어진 비물질적이고 영적인 존재인 에테르[ether]이다.

고전 고대 시대에 각 원소들은 행성의 신들과 연관되었는데, 유피테르(목성)는 공기, 넵투누스(해왕성)는 물, 플루토(명왕성)는 흙, 불카누스(불칸 행성)는 불에 각각 해당된다. 이러한 의인화는 르네상스와 바로크 시대에 도상학 모티프로 되풀이해서 나타나게 된다.

▶ 얀 브뢰겔 2세, 프란스 프란켄 2세, 〈4원소의 알레고리가 담긴 풍경〉(부분), 1630년경. 로스앤젤레스, J. 폴 게티 미술관

새는 네 원소들
중 공기를
나타낸다.

타오르는 화로는
불을 상징한다.

화병과
주전자는 물을
가리킨다.

대지의 산물들은 맛과 냄새에
관련된 미각과 후각을 상징한다.
이는 16-17세기 동안 널리 퍼진
도상학적 전통이다.

▲ 자크 리나르, 〈다섯 가지 감각과 4원소〉,
17세기, 파리, 루브르 박물관

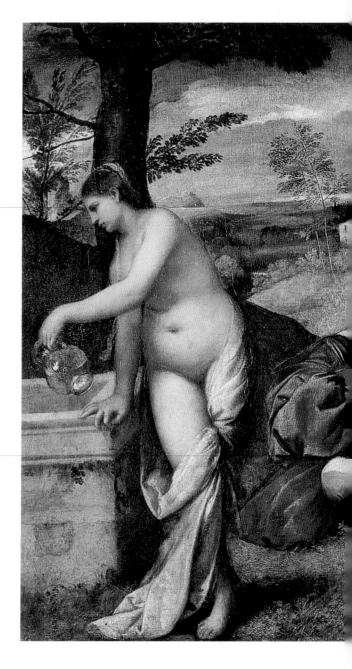

우물가의 여인은 물의
의인화로, 절제에 대한
알레고리로도 해석되어 왔다.

류트 연주자는 불을 나타낸다.
피타고라스주의의 교리에
따르면 전체 우주는
수학–음악적 조화에 의해
지배된다.

▶ 티치아노, 〈전원의 합주〉,
1530년경. 파리, 루브르 박물관

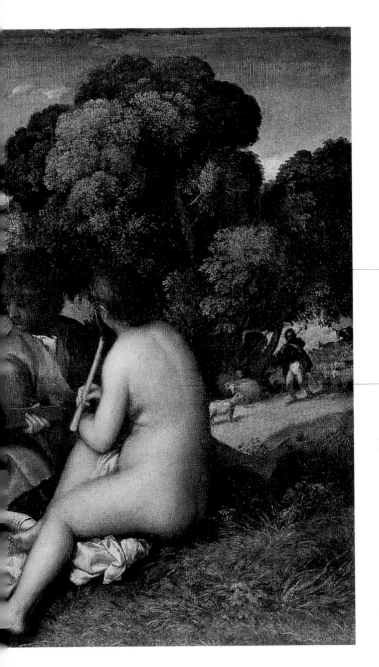

바람으로 머리가
헝클어진 남성은 공기의
의인화이다.

뒤돌아 앉아 있는 여성은
흙을 나타낸다. 이 작품은
베네치아 인문주의자들
사이에서 유행했던 학설인
우주를 구성하는 원소들의
조화를 표현했다.

이 알레고리 초상화는 4원소를
표현한 연작들 가운데 하나이며
다양한 수중 생물들을 종합해서
변형된 얼굴을 보여준다.

진주 목걸이와 귀걸이는
초상화의 주인공이
여성임을 알려준다.

육식동물인 상어는
입을 나타내는 데
쓰였다.

주인공의 의복을 구성하는
많은 동물들은 순전히
장식적인 의도를 지니고 있다.

▲ 주세페 아르침볼도, 〈물〉,
1566. 빈, 미술사박물관

에로스는 자연을 풍요롭게 하는
데 없어서는 안 될 원소들 사이의
조화로운 합일을 상징한다.

여기서 대지를
의인화한 여신
케레스는 관능적인
나체의 여인으로
그려졌다.

각종 과일들로 가득
찬 코르누코피아는
케레스를 나타내는
전형적인
상징물이다.

물병과 삼지창을 들고 있는
바다의 신 넵투누스는 물의
의인화이다.

▲ 페터 파울 루벤스, 〈흙과 물의 알레고리〉,
1618년경. 상트페테르부르크, 에르미타슈 박물관

황금 샹들리에는 만물을
비추는 불의 힘을
가리킨다.

이 보물들은 황금색과
흡사한 불꽃의 화려한
색을 암시한다.

갑옷은 인간의 금속 세공
능력과 함께 금속을
달구는 불의 힘을
암시한다.

이 괴이한 생물들은 악마에 대한 중요한 상징물이기도 한 불의 사악한 측면을 의인화했다.

그림 왼편에서는 인간이 불을 다룰 수 있게 되었음을 보여주는 반면, 여기서는 모든 것을 파괴하는 불의 힘을 그리고 있다.

증류기와 아타노르는 연금술 작업 과정에서 기본 물질들을 순수하게 정화하고, 변모하게 만드는 불의 역할을 나타내는 도구들이다.

▲ 얀 브뢰겔 1세, 〈불의 알레고리〉, 16세기 말-17세기 초. 밀라노, 암브로시아나 미술관

내세
The Hereafter

내세는 지하세계의 신들과 죽은 자들의 영혼이 거주하는 어둡고 황량한 땅으로 그려진다.

● **이름**
내세 개념은 죽은 이들의 영토로 향하는 아케론 강 '건너편 강둑'의 이미지에서 유래했다.

● **상징의 기원**
'무덤 너머의 세계'에 대한 이미지는 《일리아스》, 《오디세이아》, 《아이네이스》에서 등장하는 그리스-로마 문명의 신화에 바탕을 두었다.

● **성격**
이곳은 죽은 자들의 영혼이 사는 장소이다.

● **종교적, 철학적 전통**
피타고라스주의, 플라톤주의, 오르페우스 비교, 헤르메스 비교, 유대교, 그리스도교, 이슬람교, 연금술

● **관련된 신들과 상징들**
하데스(플루토), 페르세포네(프로세르피나), 헤카테 트리비아, 에리니에스, 케르베로스, 카론; 아케론 강, 스틱스 강, 코키투스 강, 플레게톤 강; 밤, 달, 말, 서쪽, 거울

▶ 아르놀트 뵈클린, 〈죽은 자들의 섬〉, 1880. 라이프치히, 미술관

내세는 죽음 이후에 지속되는 삶과, 죽은 자들의 영혼이 거주하는 장소 모두를 나타낸다. 이곳이 세상의 어느 지점에 위치하는지는 확실하지 않다. 고대인들은 내세가 북쪽 끝 지역(히페르보레오스 인들의 땅, 축복받은 이들의 섬, 엘리시움 들판)이나 달에 있다고 믿었다. 또한 내세로 이어지는 관문은 태양이 지하세계를 통과하는 밤으로의 여정을 시작하는 서쪽 세계에 있다고 여겼다. 그리스인들은 기원전 5세기부터 동방 문화 전통의 영향을 받아서 죽은 자들의 거주지를 구분하기 시작했다. 즉 하데스와 페르세포네가 통치하는 지하세계의 영토는 타르타로스와 아베르노스인 반면, 축복받은 자들의 섬은 일종의 중간지점으로 인간 영혼이 환생할 때까지 그림자인 채로 잠시 머무는 곳으로 여겼다.

교차로의 수호신인 헤카테 트리비아는 죽은 자의 영혼이 어떤 길을 택해야 하는지 결정하는데, 오른쪽은 불멸의 존재가 되어 천상에 이르는 길이며 왼쪽은 현세로 환생하는 길, 그리고 중앙은 천상의 신들이 현세를 드나드는 출입구이다. 내세에 대한 도상은 고전 신화와, 보다 후대에는 단테의 《신곡》으로부터 많은 영향을 받았다. 하데스에는 괴기한 생물들과 함께 탄탈로스와 시시포스, 그리고 신들에게 대항한 다나이데스 등 유명한 죄인들의 영혼이 살고 있다.

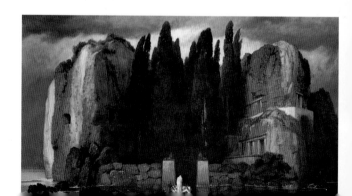

백마들은 플루토가 지닌
강력한 권세를 상징한다.

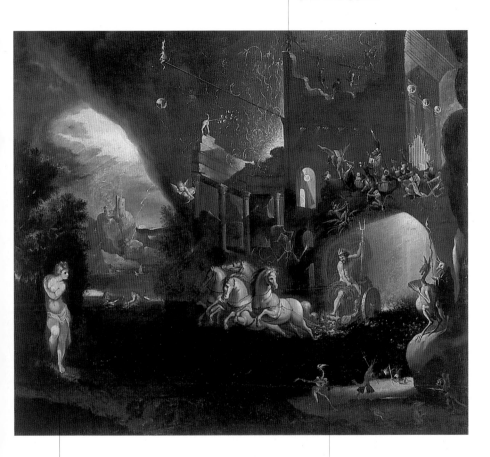

베누스 여신은 쿠피도를
시켜서 사랑의 화살로
죽은 자들의 신에게
상처를 입힌다.

지하세계의 통치자인 하데스의 이름은
'보이지 않는 자'를 의미한다. 로마인들은
그를 플루토라고 불렀다. '부유함'을 뜻하는
이 명칭은 땅 속 깊은 곳에 숨겨진 보화를
지배하는 그의 역할을 강조한다.

▲ 요제프 하인츠 2세, 〈타르탈로스에 들어서는
플루토〉, 1640년경. 마리안스케라즈네(체코
공화국), 시립박물관

낙원의 샘은 레테
강의 원천이다.

레테 강물을 마시는 이는
과거를 잊고 영원한 젊음을
유지하게 된다.

카론의 배는 죽은 자들의
영혼을 하데스의 관문으로
실어 나른다.

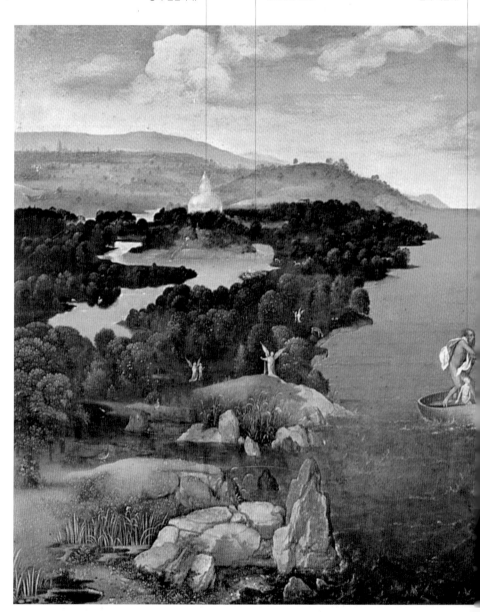

스틱스 강은 지하세계의 네 강들 가운데
하나이며, 지옥의 가장 어둡고 깊숙한
지역인 타르타로스를 통과한다.

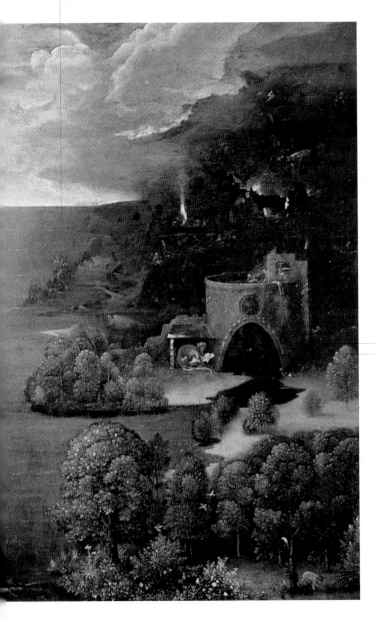

머리가 세 개인 개
케르베로스는 죽은
자들의 영역으로
들어가는 관문을 지킨다.

지옥의 관문은 어두운
동굴로 그려졌다. 그리스의
작가 파우사니아스는 이
관문들 가운데 하나가
펠로폰네소스 반도 남쪽
끝에 있는 아크라
타이나론(마타판 곶)에서
바라다보이는 어귀에
위치한다고 전한다.

◀ 요아힘 파티니르,
〈스틱스 강을 건너는
카론이 있는 풍경〉,
1520년경. 마드리드,
프라도 미술관

낙원

낙원은 밝은 빛이 가득하고 녹음이 우거진 풍요로운 정원이며,
천사들과 축복받은 이들이 사는 곳이다.

Paradise

낙원 또는 천국은 하느님 아버지와 그리스도, 동정녀 성모 마리아, 선지자들, 이스라엘의 족장들, 천사들이 사는 곳이다. 유대교의 전통에서 낙원은 (에제키엘의 서가 등장하는) 비교적 후기에 나타나며, 육신이 부활하는 장소와 동일시되었다.

교부들에 따르면 축복받은 이들의 영혼은 특정한 수호천사들이 감독하는 천계들을 모두 거쳐 엠피레안에 있는 낙원에 머물게 된다. 천국으로 올라가는 여정은 유대교의 야곱의 사다리, 이슬람교에서 전하는 무함마드의 승천 곧 미라지 miraj, 그리고 그리스도교에서는 그리스도와 성모 마리아의 육체가 승천한 일처럼 여러 종교의 교리에서 되풀이되는 테마이다.

낙원은 시대에 따라서 다양하게 그려졌다. 중세에는 수학적 신비주의, 음악적 조화와 색채 관계(무지개 색상), 성경에 등장하는 신전과 도시(천상의 예루살렘)의 이미지들, 그리고 신에 대한 묵상에 기반한 상징을 통해서 낙원을 재현했다. 르네상스 미술가들은 낙원을 사람들이 음악이나 대화, 춤과 같이 다양하고 세련된 지상의 여흥을 즐기는 호화로운 정원처럼 사실적으로 그렸다. 이러한 이미지는 황금시대와 지상낙원(아담과 이브가 머물렀던 에덴동산)에 대한 신화에서 비롯되었다.

과일 따기는 낙원을 소재로 한 작품들에서 자주
등장하는 테마이다. 생명과 지식의 나무는
인간들에게 영생과 지혜라는 선물을 준다.

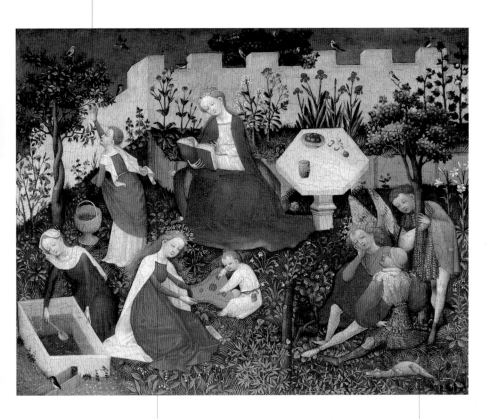

정원을 둘러싼 벽은 중세 수도원의
호르투스 콘클루수스('닫힌 정원'이라는
뜻) 모티프를 떠올리게 한다. 이 닫힌
정원은 지상낙원(에덴동산)과 비슷하게
그려진다.

독서와 대화 같은 현세의
활동은 낙원의 도상에서 자주
등장한다.

▲ 라인 강 상류 지역의 대가, 〈천국의 정원〉,
1410년경. 프랑크푸르트, 슈타델 미술관

연옥

Purgatory

연옥은 산이나 계곡, 다리가 걸린 깊은 우물로 그려졌다.

연옥은 생전에 경미한 죄를 저지른 자들이 죽은 후에 자신들의 영혼을 씻는 곳이다. 이 장소는 지상낙원이나 지옥에 인접한 산으로 그려지는데, 특히 연옥은 본질적으로 지옥의 후면에 해당한다. 지옥 불의 처벌 기능과 연옥의 불이 지닌 정화의 힘은 이들 두 장소의 유사성을 강조하는데, 이 장소들은 인간이 저지른 죄에 대해 (지옥은 영원히, 연옥은 일시적으로) 속죄하는 곳이기 때문이다.

연옥은 그리스도로 육화된 신의 은총과 원죄로부터의 구원에 대한 가톨릭 교리에서 비롯되었으므로 구약성경에서는 언급되지 않는다. 유대교와 이슬람교, 개신교에서는 성경에서 등장하지 않았다는 이유에서 연옥의 존재를 부정한다.

1274년 리옹 공의회에서 연옥에 대한 교리가 공포된 이후 가톨릭교회는 살아 있는 이들의 기도와 순례, 자선 행위나 면죄부 구입 등을 통해서

죽은 자들의 속죄 기간이 줄어들 수 있다고 주장했다. 이러한 가톨릭교회의 주장은 프로테스탄트 종교개혁 진영의 혹독한 비판을 받았다.

단테의 《신곡》과 더불어 야코부스 데 보라지네의 《황금전설》은 연옥에 대한 도상을 형성하는 데 지대한 공헌을 했다.

낙원으로 향하는 여정은 천계를
통과하는 비행이나 산을 오르는
행위로 나타난다.

역청의 강물 또는
화염 위로 놓인
다리는 연옥을 그린
도상들에서 자주
등장하는 모티프이다.

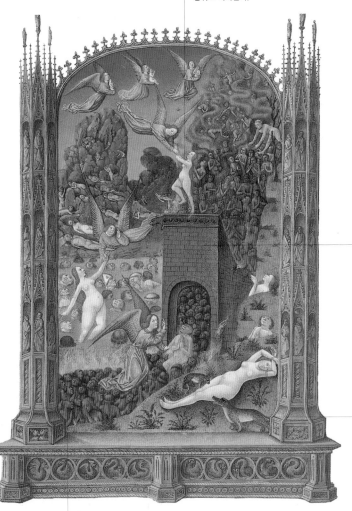

수달이나 암 늑대,
뱀과 같은
동물들은 현세의
유혹을 상징한다.

죄인들은 생전에 저지른 죄의 성격에
따라서 얼어붙은 강물이나 불타는
강물 속에 빠져 처벌을 받는다.

▲ 랭부르 형제, 〈연옥 밖으로 영혼을 인도하는 천사들〉,
《베리 공작을 위한 호화로운 성무일과서》의 삽화,
1416년경. 샹티이, 콩데 미술관

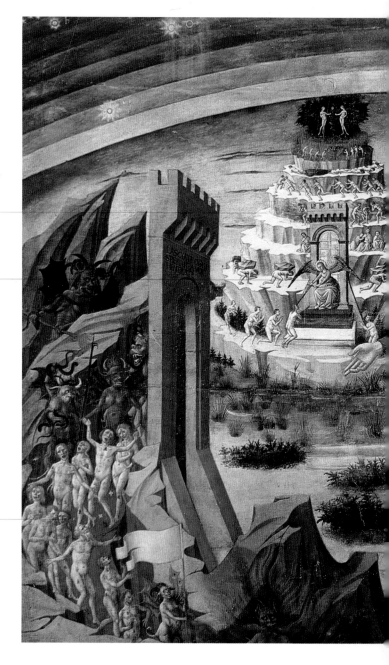

연옥의 일곱 고리는
일곱 가지 큰 죄악인
교만, 질투, 분노, 나태,
탐욕(또는 낭비), 탐식,
욕정에 각각 대응된다.

불타는 칼을 든 대천사
미카엘이 천국의 문을
지킨다.

죄인들의 영혼은
생전에 지녔던 용모를
그대로 보여주며,
기원하는 자세를
보여준다.

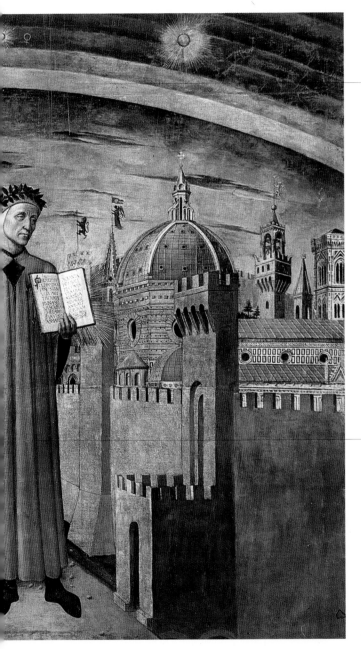

연옥의 산꼭대기는 아담과
이브가 사는 에덴동산이다.

단테 알리기에리는 여기에서
《신곡》의 내용을 설명한다.
펼쳐진 페이지는 '지옥'
편의 유명한 첫 구절을 담고
있다. "인생의 중반을 지날
무렵에/ 나는 앞으로 곧게
뻗은 길을 잃은 채/ 어두운
숲 한가운데 있는 것을
발견하였다." (H. W.
롱펠로우의 영역을 옮김)

◀ 도메니코 디 미켈리노,
〈연옥의 산〉, 1465. 피렌체,
산타 마리아 델 피오레
대성당

림 보
Limbo

림보는 지옥의 변방으로, 세례를 받지 않았거나 그리스도의 탄생 이전에 태어난 선한 이들의 영혼이 산다.

● 이름
'경계' 또는 '가장자리'를 뜻하는 라틴어 limbus에서 유래했다.

● 상징의 기원
이 단어는 13세기에 페트루스 롬바르두스에 의해서 널리 퍼졌다.

● 성격
림보는 지옥의 전실로서, 선한 자들의 영혼이 휴식을 취하는 '아브라함의 가슴'이다.

● 종교적, 철학적 전통
오르페우스 비교, 유대교, 그리스도교, 이슬람교

● 관련된 신들과 상징들
헤라클레스(헤르쿨레스), 오르페우스, 오디세우스(율리시스), 아이네이아스, 그리스도, 대천사 미카엘, 지옥, 십자가

▶ 페데리코 주카로, 〈선한 이교도들의 영혼을 림보에서 만난 단테와 베르길리우스〉(부분), 1585-88. 피렌체, 우피치 미술관, 소묘관

림보는 지옥과 천국 사이의 중간지점으로, 그리스도의 탄생 이전에 살았던 이들과 세례 받기 이전에 죽은 아기들의 영혼이 쉬는 장소이다. 그리스도는 부활하기 전 3일 동안 지옥에 내려왔는데, 이 때 아담과 구약성경의 족장들, 선지자들과 메시아가 오기를 기다리는 동안 신의 은총과 신앙심 속에서 살았던 이들을 이곳에서 해방하여 천국으로 이끌고 갔다. 몇몇 주해자들은 고대의 위인들(철학자들, 장군들, 시인들, 문학가들) 역시 림보에서 풀려나서 천국으로 들어갔다고 하나, 이러한 주장은 성 아우구스티누스와 성 토마스 아퀴나스 같은 교부들에 의해서 거부되었다.

영웅 또는 신이 지하세계로 내려가는 것은 고대의 통과 의례에서 유래된 것으로, 죽음을 넘어선 생명의 승리를 축하하는 오르페우스와 헤라클레스 숭배와 깊이 연관된다. 동방정교회 전통에서는 림보를 향한 그리스도의 여정이 부활절 예식의 중요한 부분을 차지한다. 이 주제가 최초로 그리스도교 도상에 등장한 것은 9세기였다. 단테의 《신곡》은 그리스도교의 림보에 대한 묘사 가운데 가장 유명한 예이다.

림보에는 세례 받지 못한 선한
이들의 영혼과 고대의 위인들의
그림자가 머문다.

그리스도는
올바르게 살았던
이들의 영혼을
구하기 위해서
매장될 당시의
수의로 몸을 감싼
채 림보로
내려온다.

아담과 성경의
족장들은 첫
번째로 천국에
들어가게 된다.

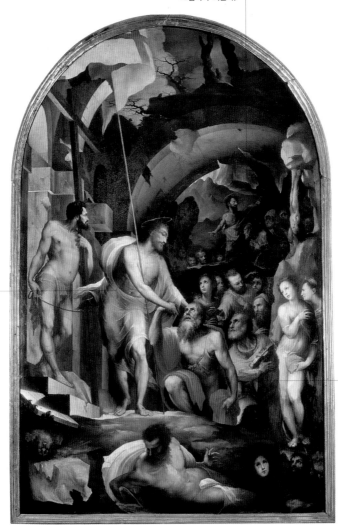

▲ 도메니코 베카푸미, 〈림보로 내려온 그리스도〉,
1536, 시에나, 국립미술관

지옥

Hell

지옥은 심연이나 불타는 구덩이로 그려진다. 아홉 개의 고리로 이루어진 지옥에는 파멸한 영혼들과 악마들이 살고 있다.

무덤 너머의 영역은 영원한 벌과 고문이 벌어지는 지하세계로 그려진다. 구약성경에서는 사후 세계에 대한 언급이 거의 없으며 유대인들은 죽은 자들의 영혼이 죄의 유무에 관계없이 스올 Sheol 이라고 불리는 그림자의 세계에 머문다고 믿었다. 그리스도교에서 지옥에 대한 도상이 형성되는 데 중요한 자료가 되었던 에녹의 묵시록에서는 이 어두운 심연에 사탄과 반역천사들이 있다고 그려졌다.

일반적으로 지옥은 아홉 개의 고리들로 구성된다고 본다. 아홉 개의 고리는 천국에 있는 천사들의 아홉 품계와, 탈리오 법(동형복수법)에 따라 현세의 아홉 가지 죄목에 해당하는 처벌들에 대응된다. 이러한 지옥의 도상은 9-10세기 동안에 서양 사회에 널리 퍼졌으며, 묵시록에 자세한 삽화로 등장하게 되었다. 그러나 그리스도교의 지옥 이미지에 가장 큰 영향을 주었던 것은 단테의 《신곡》이다. 이 작품에서 지옥은 고전 전통(호메로스, 플라톤, 베르길리우스, 오비디우스)에서 보여준 사후 세계와 묵시적인 복음서, 그리고 아랍과 스콜라 주해자들의 학설을 종합한 결과이다. 지옥의 심연 맨 밑바닥에는 주로 사탄 혹은 머리가 셋인 루키페르가 파멸한 영혼을 집어삼키는 것으로 그려진다.

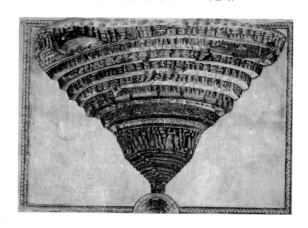

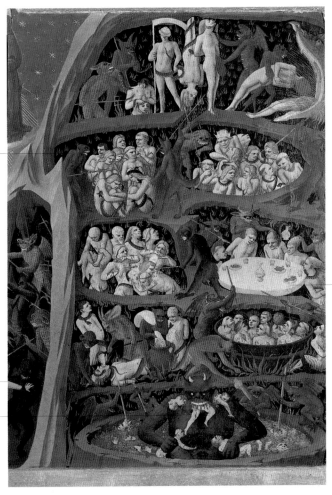

뱀과 두꺼비들이 육욕의 죄를 저지른 죄인들의 가슴과 생식기를 깨문다.

각 원에서는 탈리오 법전의 원칙에 따라 특정 죄악에 대한 처벌을 보여주고 있다. 여기서는 탐식의 죄를 범한 이들이 먹거나 마시지 못하는 벌을 받는다.

그리스도교 미술에서 지옥 도상은 성문화된 교리 법칙을 엄격하게 따른다. 오툉의 호노리우스가 지은 《엘루키다리움》이 그러한 예인데, 이 책은 지하세계가 아홉 개의 동심원으로 이루어져 있다고 적었다.

사탄의 턱은 모든 창조물을 파괴해서 식별 불가능한 상태로 환원하는 역할을 한다.

▲ 프라 안젤리코, 〈지옥에 빠진 죄인들의 처벌 장면〉, 〈최후의 심판〉(부분), 1432–33. 피렌체, 산 마르코 교회 박물관

여행
Journey

여행은 변화에 대한 추구와 갈망을 표현한다. 여행은 바다 또는 미지의 땅을
가로지르거나 지하세계로 내려가는 장면으로 그려진다.

● **이름**
'낮'을 의미하는 옛 프랑스어
journée에서 비롯되었다.

● **상징의 기원**
태양신적 존재(길가메시,
오르페우스, 헤라클레스, 그리스도)
숭배와 관련되며, 죽음을 이긴
생명의 승리를 축하하는 고대의
통과의례에서 기원한다.

● **성격**
영혼의 여행은 행복과 진리,
불멸성에 대한 추구와 갈망을
구현한다. 한 장소에서 다른
장소로 이동하는 행위는 새로운
영역에 대한 정복을 암시한다.

● **종교적, 철학적 전통**
유대교, 그리스도교, 이슬람교,
영지주의

● **관련된 신들과 상징들**
헤르메스(메르쿠리우스),
헤라클레스(헤라쿨레스),
오르페우스, 그리스도: 약속의 땅,
꿈, 죽음

▶ 알브레히트 뒤러, 〈순례자 차림의
게르손〉, 인그레이빙, 1494.
요하네스 게르손의 《콰르타 파르스
오페룸》 권두 그림(스트라스부르,
1502)

여행은 발견과 시작, 그리고 초월적 세계나 미지의 구역으로 들어가는 상
상의 모험으로 나타난다.

많은 신화에서 여행은 미지의 영역을 탐색하는 과정을 상징하는 모티
프로 쓰인다. 등장인물들이 고향으로부터 추방당한 후에 방랑길에 오르
거나, 보다 높은 정신적 단계로 올라가는 이야기들이 그러한 예이다. 이
러한 상징적 모험에는 죽음 이후에 인간의 영혼이 겪게 되는 여행이나 지
하세계를 탐험하는 영웅, 베들레헴으로 향하는 동방박사들의 여행, 혹은
어두운 숲을 헤치고 나아가는 기사의 무예수업 등이 있다.

주인공이 내세로 향하는 여정은 밤 동안에 지하세계를 가로지르는 태
양의 여정과 의미가 중첩되는 부분이 많다. 이 여행은 생명을 부여하는
태양의 상징성과 직접적으로 연결된다. 왜냐하면 태양은 날마다 죽음(밤
의 그림자)을 물리치고 부활하는 존재이기 때문이다. 나아가 이 여행은

주인공이 자신의 근원을 찾아서
되돌아옴, 즉 어머니 대지라는
자궁으로의 퇴행을 가리킨다.

반면 영혼의 내적인 여행은
세계와 신을 알기 위한 준비 단
계인 자신에 대한 탐구와 관련
된다. 문학과 종교, 심리학적 모
티프 중에서 약속된 땅과 실낙
원을 찾아 떠나는 여행이나 성
지 순례는 이 상징적 테마의 가
장 대표적인 예이다.

펼쳐진 돛은
순풍을 맞은
행운을 상징한다.

고대 사회에서는 지브롤터 해협에
있는 헤라클레스의 기둥이 세계의
끝을 나타내는 표시로 여겨졌다.

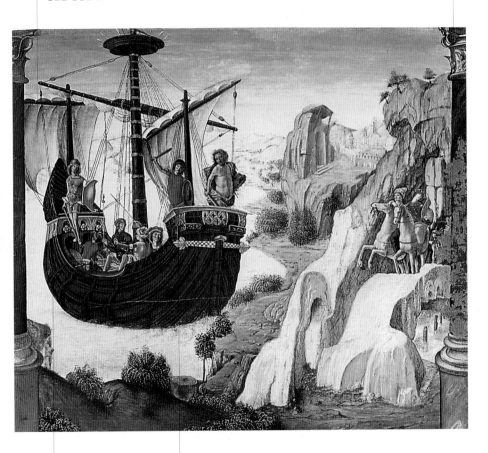

아르고 호의 탐험은 모든
여행 설화의 원형을
이루는 《오디세이아》에
근거한다.

이 작품에서 아르고 호의
선원들은 윤리적, 지적,
육체적으로 초인적인
존재들로 그려진다.

▲ 로렌초 코스타, 〈아르고 호의 탐험〉,
1484-90. 파도바, 에레미타니
시립박물관

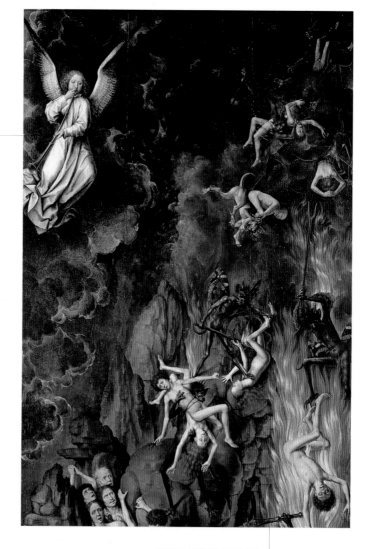

대천사 가브리엘은
묵시록에 나오는
일곱 나팔 가운데
하나를 불고 있다.

악마와 도깨비들은 아래로 향한
소용돌이를 거쳐서 지옥의
심연으로 떨어지는 죄인들의
영혼을 맞아들인다.

▲ 한스 멤링, 〈지옥으로 떨어지는 영혼들〉(부분),
〈최후의 심판〉 세폭 제단화의 패널, 1466–73.
그다인스크, 국립박물관

영원히 꺼지지 않는 빛은 엠피레안을 상징한다. 이 단어의 어원은 '모든 불'이라는 의미를 지닌다.

축복받은 이들은 악마학 논문에 실린 신비의 주문을 기억해야만 다음 천계로 들어갈 수 있다.

수호천사들의 호위를 받는 축복받은 영혼의 여정은 각 천계를 통과해서 위로 올라가는 것으로 그려졌다.

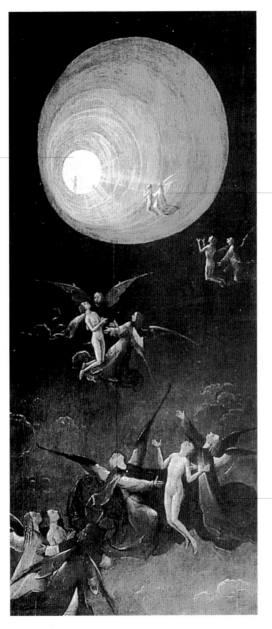

▲ 히에로니무스 보스, 〈축복받은 이들의 승천〉, 〈천국과 지옥〉의 패널, 1500–03. 베네치아, 팔라초 두칼레

실타래를 든 소녀는 크레타 왕 미노스의
딸인 아리아드네이다. 그녀는 테세우스가
지닌 여성적 본질(아니마)를 구현한다.

▲ 카소니 캄파나의 거장, 〈테세우스와 미노타우로스〉,
1510-20. 아비뇽, 쁘띠 팔레 박물관

230 ✦

테세우스가 미노타우로스를 물리친 것은
야만적 본능과 무의식적 충동에 대한 인간
이성의 승리를 나타낸다.

이 작품에서 테세우스는 16세기의 기사 차림으로
그려졌다. 신화를 동시대적인 배경 속에서 그리는
것은 르네상스 화가들의 관례였다.

미궁은 영웅이 자신의 무의식
세계를 탐험하는 내적 여정을
상징한다.

어두운 동굴은
미지의 세계를
가리킨다.

천국의 지도는 서양의 지리학, 천문학, 성경 해석에서
바탕을 이루는 아리스토텔레스–프톨레마이오스
자연철학의 우주 체계를 나타낸다.

자와 컴퍼스는 나침반이
발명되기 전까지 길을 찾는 데
필수적인 도구였다.

고대 철학자의 차림을 한
세 현자들은 동, 서양의
과학적 지식과 신비주의
지식의 결합을 나타낸다.

▲ 조르조네, 〈세 명의 철학자〉,
1504. 빈, 미술사박물관

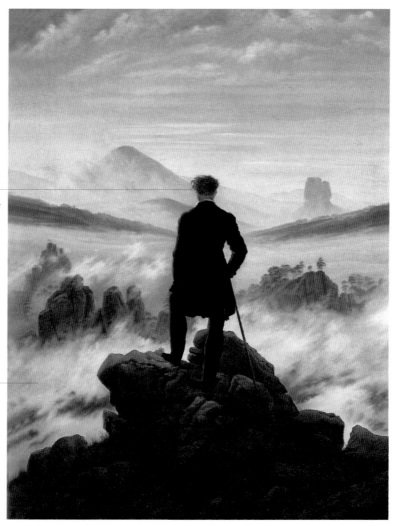

정처 없이 여행하는
방랑자는 낭만주의
시에서 중요한
위치를 차지한다.

구름의 바다는
대자연에 대한
성찰 과정에서
받게 되는 숭고의
상징이다.

▲ 카스파르 다비트 프리드리히,
〈안개의 바다를 바라보는 방랑자〉,
1815. 함부르크, 미술관

꿈

Dream

꿈은 주인공이 자신의 의지와 관계없이 외부 존재의 안내를 받아서 떠나는
여행이나 환상 체험으로 그려진다.

이름
중세 초기 영어 dream과, '환락',
'소음' 등을 뜻하는 옛 영어
dréam에서 유래했다. 그 어원은
'기만하다, 현혹하다'는 의미를 지닌
독일어 draugmo-일 것으로
추측된다.

상징의 기원
이것은 성경에 나오는 야곱의
사다리와 키케로의 〈스키피오의 꿈〉,
중세 수도사들과 수녀들의 신비주의
체험, 그리고 세속적, 종교적 주제의
문학작품들을 바탕으로 형성된
상징이다.

성격
꿈은 꿈꾸는 당사자의 무의식적
충동이 자유로이 활동하며, 이성의
지배로부터 완전히 벗어난 심리
상태이다. 이것은 전조와 예언, 자기
성찰, 통과 의례, 신비 체험, 정신
감응, 카타르시스와 깊이 관련된다.

관련된 신들과 상징들
밤, 히프노스, 타나토스,
에로스-파네스, 모르페우스,
포이보스(아폴로), 헤르메스
(메르쿠리우스), 오르페우스; 죽음,
악덕, 미덕, 내세

꿈은 현실 세계와 평행을 이루는 또 다른 차원으로, 신적인 존재들과 무
의식의 영향이 강하게 작용한다. 그리스 신화에서 꿈은 히프노스 신이
인간에게 준 선물이며 태초의 밤(닉스)의 아들이자 타나토스(죽음)와는
형제 관계이다. 정체가 모호한 신인 잠은 인간들에게 상호 모순적인 선
물들을 나누어 주는 존재이다. 밤의 휴식을 통해서 인간은 낮 시간 노동
하며 쌓인 피로를 푸는 한편 끔찍한 악몽의 시달림을 받고, 예언과 징조
를 통해서 죽은 이들의 영혼과 소통하며, 미래에 대한 정보를 얻기도 한
다. 밤에 꾸는 꿈은 인간과 신적 존재 사이에 (성애나 연애를 통한) 합일
이 이루어지는 기회이거나 미래를 투시할 수 있도록 해주는 반면, 낮에
꾸는 백일몽은 환상과 상상의 영역에 속한다. 르네상스 미술에서 백일몽
대한 도상은 성경과 그리스도교 신비주의, 그리스-로마의 신화를 다룬
문헌들, 그리고 1499년에 프란체스코 콜로나가 쓴 《폴리필로스의 광기
어린 사랑의 꿈》에서 많은 영향을 받았다. 특히 콜로나의 책은 다양한 상
징과 엠블럼을 수록했다.

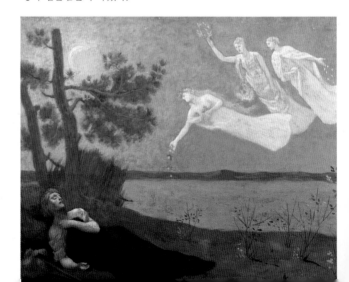

▶ 피에르 퓌비 드 샤반, 〈꿈〉(부분),
1883. 파리. 루브르박물관

천사는
콘스탄티누스가
막센티우스를 상대로
승리한다는 것을
예언하려고 지상으로
내려온다.

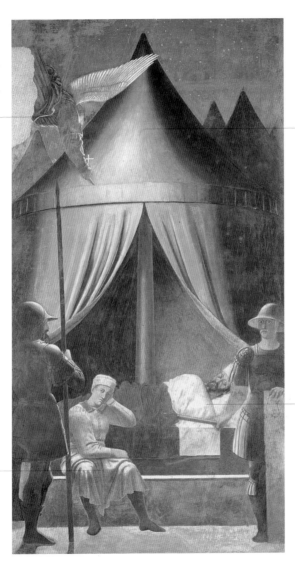

황제를 둘러싼 광채는
하느님이 함께하심을
암시한다.

콘스탄티누스는 꿈에서
그리스도가 처형을 당한
십자가를 보았다고
전해진다.

졸고 있는 젊은
시종이 잠든 황제의
곁을 지키고 있다.

▲ 피에로 델라 프란체스카, 〈콘스탄티누스의 꿈〉,
프레스코화 〈예수 십자가의 전설〉(부분),
1457-58년경. 아레초, 산 프란체스코 교회

배경의 인물들은 일곱 가지
큰 죄악의 의인화이다.

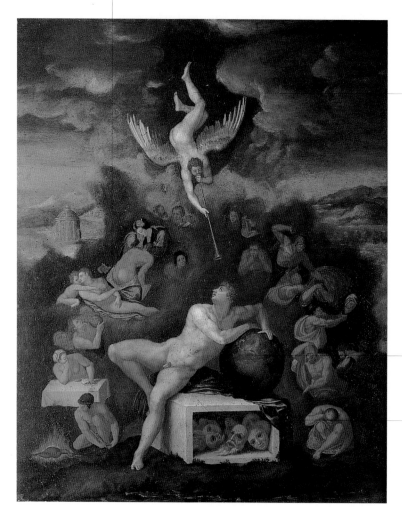

미덕을 전하는
사자인 천사들이
악덕의 잠에 빠진
청년을 깨운다.

지구는 미덕과 악덕
사이에서 끊임없이
흔들리는 인간
영혼의 불안정함을
상징한다.

가면들은 허위와
거짓말을 상징한다.

▲ 16세기의 이탈리아 화가,
〈꿈〉(미켈란젤로의 작품을 모사했다고
추측됨). 피렌체, 카사 부오나로티

반은 악마이고 반은 원숭이인
작은 괴물은 인간의 악몽
속에서 발휘되는 악마의 힘을
나타낸다.

백마는 프랑스와 독일의 민간 전설에
등장하는 몽마, 즉 땅 속 깊은 곳에
사는 사악한 존재인 '밤의 악마'를
이미지로 옮긴 것이다.

유령처럼 창백한
용모와 뚜렷하게
응시하는 우유빛
눈알을 지닌 짐승은
뒤러의 유명한 작품
〈기사와 죽음과
악마〉에서 영향받은
것이다.

▲ 헨리 푸셀리, 〈악몽〉(인쿠부스),
1790-91. 프랑크푸르트, 괴테 박물관

제임스 맥퍼슨의 〈오시안의 시〉에 나오는 영웅들은
룽게, 카르텐스, 푸셀리, 아빌고르를 비롯한 수많은
19세기 예술가들에게 영향을 주었다.

이 작품에서
오시안은 시적
영감의 원천이 되는
꿈을 나타난다.

오시안이 불러낸 유령들은
고전 신화에 나오는 영웅들과
같은 자세와 외모를 지녔다.

▲ 장 오귀스트 도미니크 앵그르, 〈오시안의 꿈〉,
1813. 몽토반, 앵그르 미술관

이 이미지는 미술가가 잠을 자다가
꿀벌이 내는 소리를 들으며 꾼
꿈에서 유래했다.

달리는 이 작품에서 영감의
원천으로 꿈에 나타난 아내
갈라의 이미지를 이용했다.

침을 찌르려는 꿀벌은 여기서
잠에서 깨어나기 직전을 암시한다.

▲ 살바도르 달리, 〈석류 주변을 나는 꿀벌 때문에
꾸게 된 잠 깨기 직전의 꿈〉, 1944. 루가노(스위스),
티센 보르네미차 미술관

사다리
Ladder

사다리는 정신적, 지적, 도덕적인 측면에서 더 높은 단계로 이행함을 상징한다.

● 이름
'기대다'라는 뜻의 옛 영어
hlaed(d)er에서 유래했다.

● 상징의 기원
사다리는 〈사자의 서〉에
나오는 라 신의 사다리와
고대 말기 미트라 비교에서
유래했고, 이후 교부들에
의해 그리스도교의 내세론에
맞추어 재해석되었다.

● 성격
사다리는 정신적 성숙의
단계를 표현하는 상징이자
천국과 현세의 연결
고리이다.

● 종교적, 철학적 전통
유대교, 미트라 비교,
그리스도교, 이슬람교,
영지주의, 연금술

● 관련된 신들과 상징들
그리스도, 미트라; 산,
십자가, 방주, 나무, 자유
학예, 미덕, 무지개, 하늘,
땅, 낙원, 지옥

▶ 에드워드 번 존스, 〈황금
계단〉, 1880. 런던, 테이트
미술관

사다리와 계단의 이미지는 인간과 신, 그리고 지상과 천국 사이의 단절된 관계를 다시 잇고자 하는 욕망을 표현한다. 그리스도교 미술의 도상에서는 일곱 개 또는 열두 개의 단으로 이루어진 사다리가 흔히 등장한다. 일곱 계단은 정신적 상승 과정의 일곱 단계에 대응하는데, 붙박이별들의 천계에 도달하기 전까지 영혼이 거쳐야 하는 일곱 개의 천계나 윤리적, 지적 학습의 완성을 상징하는 일곱 가지 자유 학예를 가리키기도 한다. 열두 계단은 열두 사도를 의미한다. 성경에 나오는 '야곱의 사다리'는 천국에 이르는 계단을 의미하며, 그리스도교 교부들의 신비주의적 해석을 바탕으로 하는 문학과 도상의 원천이다. 중세에 시토 수도회는 매일의 기도를 통해서 수도자의 영혼이 상승한다는 점을 강조하려는 뜻으로 스칼라 데이 Scala Dei 곧 신에 이르는 사다리라고 불렸다.

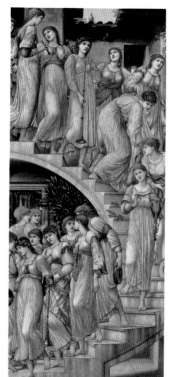

사다리는 천국 또는 지옥으로 입문하는 여정을 상징한다. 그리스도의 십자가는 초월적 단계로 가기 위한 신비적 금욕주의의 한 수행 도구 중 하나로, 사다리와 같은 역할을 수행한다. 즉 이 희생의 도구를 통해 인류가 죄악과 영원한 파멸로부터 구원을 얻게 되는 것이다. 연금술에서 사다리는 우주의 구조를 상징한다.

이 황금 사다리는 스칼라 파라디시Sala
Paradisi, 즉 천국으로 이르는 계단을
상징한다. 서른 개의 가로대는 정신적 성숙의
단계에 해당한다.

천사들은 천국으로
이르는 사다리에 따라
각각의 정신적 단계들을
나타낸다.

각 가로대는 잠언,
전도서, 솔로몬의
노래 같은 성경의
여러 책들과
관련된다.

악덕의 상징인
악마들은 인간 영혼이
천국으로 향한
사다리를 오르지
못하도록 지상으로
끌어내린다.

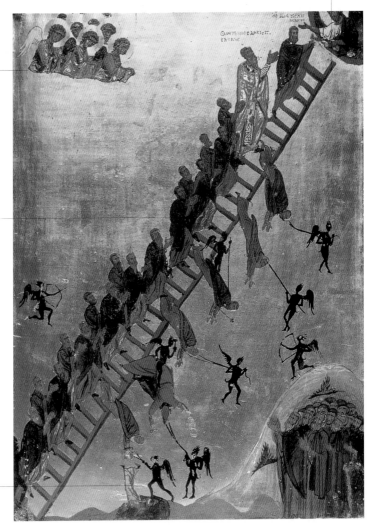

▲ 〈성 요한 치마쿠스의 사다리 알레고리 이콘〉,
12세기 말, 시나이, 성 카테리나 수도원

산꼭대기에는 하느님과
천사들이 사는 천상의
낙원이 있다.

사다리는 정신적 성숙의
단계를 상징한다.
사다리의 가로대들은
열두 사도들에 대응한다.
각 가로대마다 이에
해당하는 윤리적 또는
지성적 미덕의 이름을
붙였다.

천국에 이르기 위해서
신자들은 자만심을
버리고 소박한 겸양의
옷을 걸쳐야 한다.

악마는 인간이 현세적 쾌락으로부터
벗어나서 천상을 바라보지 못하게
유혹하고 있다.

▲ 산드로 보티첼리, 〈미덕의 산〉, 안토니오 베티니의
《하느님의 성스러운 산》에 수록된 삽화(피렌체, 1477)

산은 깊은 호수와 미로, 짙은 구름 같은 넘어설 수 없는 장애물들로 둘러싸인,
접근불가능한 장소로 나타난다.

산
Mountain

산은 성스러운 존재(성현^{hierophany})와 신적인 존재(신현^{theophany})가 나타나는 곳이다. 아담이 매장된 타보르 산은 세계의 배꼽인 옴팔로스이다. 모세는 십계명을 시나이 산에서 받았고, 그리스도는 갈보리 산에서 십자가 처형을 당했다. 유대교−그리스도교에서 산들은 계시에 의한 주기가 시작되고 끝나며 신의 율법에서 시작되어 다시 신의 은총에 의해서 용서를 얻게 되는 과정을 표시한다.

산의 신비로운 성격은 산꼭대기가 짙은 구름층에 의해서 가려진 경우가 많고, 하늘과 지상의 성스러운 결합(성현)이 이루어지는 장소가 바로 산꼭대기라는 점에서 비롯되었다. 더욱이 산 경사면에는, 시작점 곧 위대한 어머니의 자궁으로 되돌아감을 상징하는, 사후 세계로 들어가는 관문이 있다. 거의 모든 종교에서 산은 신들 가운데 최고의 존재가 머무는 곳으로 여겨져 왔다. 특히 그리스인들은 올림포스, 파르나소스, 헬리콘 산에 신들이 머문다고 믿었다.

성스러운 산은 십자가나 사다리, 나무와 마찬가지로 세계의 한가운데서 있고, 세계의 중심축과 뿌리를 나타낸다.

● **이름**
중세 라틴어 montanea에서
유래했다.

● **성격**
산은 세계의 중심을
나타내며, 천국으로
올라가는 가교로서 시작으로
돌아감을 의미한다.

● **종교적, 철학적 전통**
그리스−로마 종교, 유대교,
그리스도교, 이슬람교

● **관련된 신들과 상징들**
제우스(유피테르),
포이보스(아폴로), 뮤즈
여신들; 사다리, 십자가,
미덕, 지상 낙원, 연옥, 중심,
정상각형, 신전, 무지개,
우주의 알, 동굴, 자궁, 원천

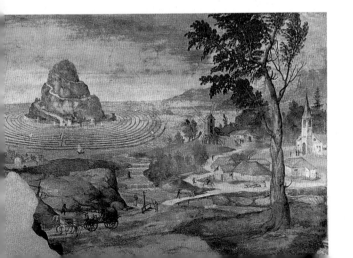

◀ 로렌초 레옴브루노, 〈미궁에
둘러싸인 올림포스 산〉,
1510년경. 만토바, 팔라초
두칼레, 살라 데이 카발리

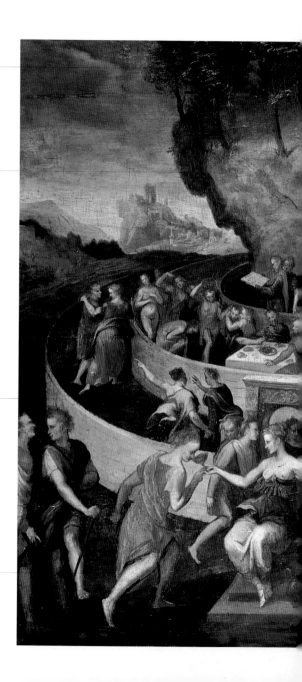

산의 정상에 도달한 이는 지복을
얻을 수 있는데, 이러한 사실은
새로운 입문자에게 관을
씌워주는 의식으로 표현되었다.

인생에 대한 알레고리로 나타나는
산의 이미지는 '케베스의
점토판Pinax'으로 알려진 서기
1세기의 철학적 대화편에서 따왔다.

산을 구성하는 동심원들은 인간을
미덕의 길로부터 벗어나게 만드는
다양한 악덕들과 현세적 쾌락을
나타낸다.

베누스 여신은 한 청년에게 육욕과
감각적 쾌락을 암시하는 상징인
향수를 뿌린 꽃을 건넨다.

▶ 캉탱 바랭, 〈타불라 케베티스〉,
1600-10. 루앙, 미술관

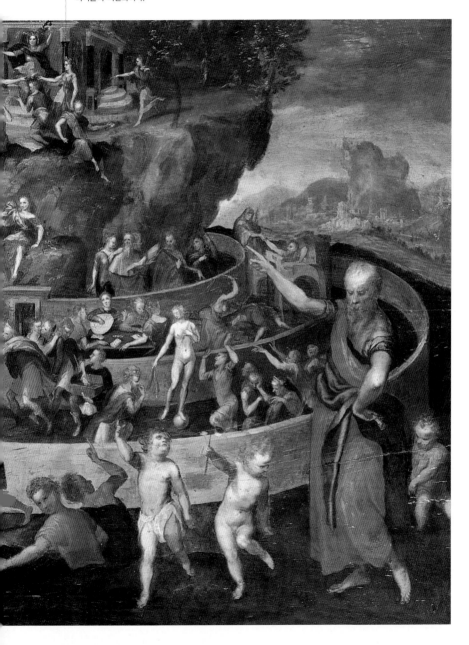

신자를 둘러싼 인물들은 인간에게 중요한
미덕들의 의인화이다.

숲
Forest

숲은 가운데가 환하게 빛이 비치는 어둡고 인적이 드문 장소로 그려진다. 환하게
빛나는 숲의 가운데는 인간이 성취해야 할 정신적 입문 과정을 상징한다.

● **이름**
어원에 '밖에 머무르다' 라는 뜻이
담긴 라틴어 foresta에서
유래했다.

● **성격**
숲은 자연의 재생력과 미지의
영역을 나타낸다.

● **종교적, 철학적 전통**
그리스-로마와 켈트족의 신화,
유대교, 그리스도교, 이슬람교

● **관련된 신들과 상징들**
뮤즈 여신들; 산, 지상낙원, 정원,
나무, 미궁, 악덕, 미덕, 사다리,
여성

▼ 피에르 퓌비 드 샤반, 〈성스러운 숲〉,
1884. 시카고, 아트 인스티튜트

숲은 성스러운 장소 또는 인간 무의식의 가장 깊숙한 부분으로 해석될 수
있다.

숲이 성스럽다는 것은 우주의 생명수와 자연의 재생력에 대한 상징인
나무들로 이루어졌다는 사실에서 비롯되었다. 그러나 숲에는 여러 식물
들이 우거지고 그 속에 그림자가 어둡게 드리워져 있기 때문에, 각종 잡
종 생명체들과 사악한 존재들(요정, 용, 거인, 사티로스, 켄타우로스, 님
프, 마녀 등)이 사는 미지의 영역으로 여겨지기도 한다. 농업 기술이 소개
되기 이전에 인간이 손대지 않았던 원시림을 의인화한 '나무 인간' 은 숲
속에 사는 존재들 중 가장 중요하다. 고대에는 뮤즈 여신들이 사는 파르
나소스 산 정상에서 자라는 나무들이나, 그리스인들의 성소인 에피루스
의 도도나에 있는 떡갈나무 숲처럼 특정한 나무들이 신성시되기도 했다.
궁정 문학과 기사도 서사시에는 용기를 시험하려고 어두운 숲을 통과해
서 모험을 감행하는 이야기들이 등장하기도 한다.

심리학적 관점에서 볼 때 숲은 아직 탐구되지 않은 여성성의 상징이
다. 숲의 심장부는 흔히 나무가 자라지 않는 평지로 그려졌는데, 성스럽
고 보호를 받는 이 곳에 도달하는 주인공은 신을 만나게 된다.

영원한 불은 숲의 성스러운
중심부이며, 자연이 신의
차원으로 격상됨을 나타낸다.

베일을 쓴 처녀들의 행렬은 베스타
신을 모시는 성 처녀들에 대한 고대의
이미지에서 영감을 얻었다.

숲 가운데 위치한 평지는
성스러운 장소이다.

▲ 아르놀트 뵈클린, 〈성스러운 숲〉,
1882. 바젤, 미술관

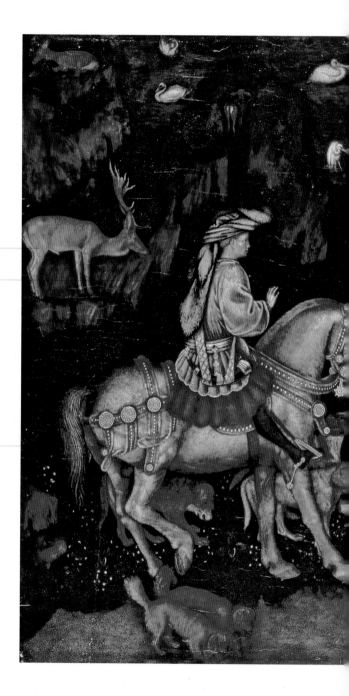

수사슴은 죽음을 넘어선
생명이자 어둠을 물리친 빛의
승리를 나타낸다.

태양의 문장으로 장식된 말을
탄 영웅은 어둠을 뚫고
나아간다. 그를 정신적으로
인도하는 것은 진정한 유일신에
대한 믿음의 상징인
십자가이다.

어두운 숲을 홀로 헤쳐 나가는
기사는 지하세계 여행을 다룬
고전적인 테마를 궁정 문화에
맞게 각색한 것이다.

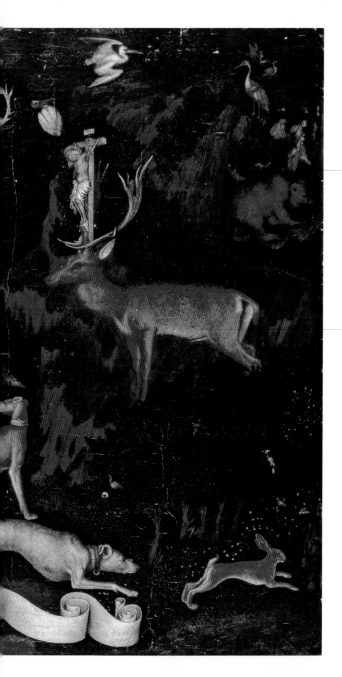

수사슴의 뿔 사이에서
빛나는 십자가는 이
동물이 신의 은총을
나타내는 매개물이라는
것을 알려준다.

수사슴의 뿔이 해마다 다시
자라며, 과거에 희생 제물로
쓰였다는 사실 때문에
수사슴은 부활의 상징으로
여겨졌다. 고대의 희생제의는
중세와 르네상스 시대의 사냥
축제를 통해 본래의 상징적
의미가 상실된 후에도
세속적인 형태로 남았다.

◀ 피사넬로,
〈성 에우스타시오의 환상〉,
1440년경. 런던, 내셔널 갤러리

나무

Tree

나무는 우주의 축이자 신비한 힘을 지닌 중심점이며, 지하세계(뿌리)와 지상(줄기), 천상(잎과 가지)의 연결을 의미한다.

이름
옛 영어 tréow, tríouw와, 옛 스칸디나비아어 tré에서 비롯되었다.

성격
나무는 대립되는 요소들 사이의 화합을 상징한다. 또한 천국으로의 승천이나 시작(어머니 대지)으로 돌아감을 돕는 매개체를 나타낸다.

종교적, 철학적 전통
조로아스터교, 유대교, 그리스-로마 신화, 그리스도교, 이슬람교, 카발라, 연금술, 헤르메스 비교

관련된 신들과 상징들
어머니 대지, 그리스도, 동정녀 성모 마리아, 사다리, 산, 지상낙원, 천국의 도시, 정원, 미궁, 원천, 십자가, 태양, 달, 행성, 하늘, 대지, 생명, 죽음, 대우주, 소우주, 자웅동체, 태초의 물, 악덕, 미덕

▶ 페트루스 크리스투스, 〈고목의 마돈나〉, 1465. 마드리드, 티센 보르네미차 박물관

나무는 끊임없이 성장하며 살아 있는 우주이자, 전체가 생명을 나타내는 이미지이다. 나무가 많은 민족들로부터 신성시되었던 것도 그 때문이다. 떡갈나무와 물푸레나무, 보리수는 북유럽에서, 무화과나무, 석류나무, 올리브 나무는 지중해 연안에서 숭배되었다. 세계수는 뿌리를 하늘로 뻗고 가지를 대지의 자궁으로 틀어박아 만물에게 생명을 불어넣는 천상의 수액을 땅으로 흘려 넣는다. 세계수의 가지들은 에테르, 공기, 불, 물, 흙의 다섯 원소들에 각각 상응한다. 오시리스(삼목), 유피테르(떡갈나무), 아폴로(월계수), 디아나(개암나무), 미네르바(올리브 나무)에서 보듯이, 우주 창조와 관련된 신들 가운데 상당수가 나무와 관련된다. 동정녀 성모 마리아 역시 그녀로부터 구세주라는 과실이 맺게 되었기 때문에, 구원의 나무로 여겨졌다. 창세기의 에덴동산에는 생명의 나무와 선악과나무가 서 있는데, 이 두 나무은 후에 그리스도의 십자가를 만드는 데 쓰인다. 십자가처럼 이 나무들 역시 겨울 동안의 휴식을 거쳐서 새싹이 움트는 죽음과 부활을 상징하며, 영혼 성숙의 매개체이다.

아담의 성기에서 비롯되어 남근의 상징인 나무는 인간과 자연의 결합과 상호합일을 상징하기도 한다. 나뭇가지는 이새의 나무에서처럼 가계도를 나타내기도 하며, 지식의 나무처럼 지적인 측면을 의미하기도 한다. 이와는 대조적으로 연금술의 나무는 창조적 상상력을 상징한다.

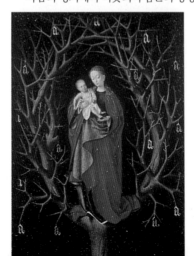

황금가지는 구원의 열매와 불멸을 상징하며, 철학자의 돌을 얻었다는 것을 나타낸다. 이 작품은 연금술 작업에 대한 알레고리이며, 베르길리우스의 《아이네이스》 제6권의 일화를 바탕으로 한다.

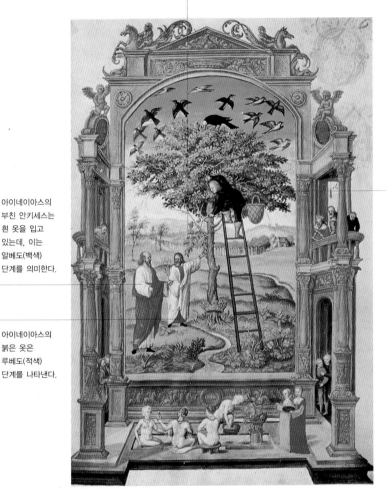

아이네이아스의 부친 안키세스는 흰 옷을 입고 있는데, 이는 알베도(백색) 단계를 의미한다.

아이네이아스의 붉은 옷은 루베도(적색) 단계를 나타낸다.

실비우스가 생명의 나무에서 부친이 내세로 여행할 때 그를 보호하게 될 나뭇가지를 꺾어준다. 실비우스의 검은 옷은 연금술 작업에서의 니그레도(흑색) 단계를 가리킨다.

▲ 〈연금술의 나무〉, 살로몬 트리스모신의 《태양의 광채》에 수록된 세밀화, 16세기. 런던, 대영박물관

에덴동산의 나무는 생명과
지식의 원천이며, 악과
죽음의 본질이다.

이브가 금지된
과일을 따고 있다.
그녀의 이러한
행위는 인류
전체를 슬픔과
죄악의 운명으로
떨어뜨리게 된다.

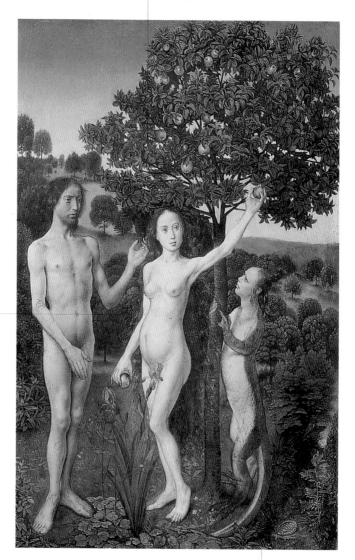

▲ 휘고 반 데르 후스, 〈원죄〉, 1473-75.
빈, 미술사박물관

인간의 얼굴을 한 도마뱀은
인간의 자유 의지를 상징한다.
자유의지 때문에 인간은 신의
명령을 어기게 된다.

동정녀 성모 마리아는 신의 은총으로
임신한 '새로운 이브'이자 가톨릭교회,
그리고 천국의 선민을 나타낸다.

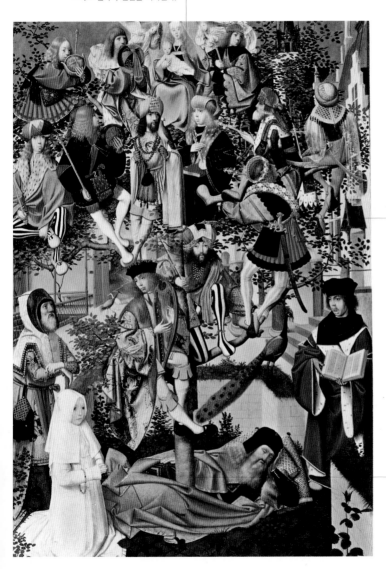

(아브라함부터 다윗에
이르는) 열네 명의
이스라엘 왕들은
호화로운 르네상스
시대 의상을 입었다.

그리스도의 가계를
상징하는 이새의 나무가
아담의 허리에서
뻗어간다. 이 도상의
원전은 이사야 예언서와
마태오의 복음서이다.

▲ 헤르트헨 토트 진트 얀스, 〈이새의 나무〉,
1480-90년경. 암스테르담, 국립박물관

정원
Garden

정원은 분수가 샘솟고 과실나무들이 우거지며 가축들이 뛰노는 비옥한 공간인데, 담으로 둘러싸인 경우가 많다.

● **이름**
중세 라틴어 gardin-um에서 유래했다.

● **성격**
이것은 질서를 추구하는 인간 본성과 함께 무의식적 충동을 제어하는 이성의 힘을 나타낸다. 주변의 담은 정원이 자연과 문화의 경계라는 의미를 강조한다. 그리스도교 전통에서 호르투스 콘글루수스는 동정녀 마리아와 에덴동산에 대한 상징이다.

● **종교적, 철학적 전통**
유대교, 그리스도교, 이슬람교, 카발라, 연금술, 헤르메스 비교

● **관련된 신들과 상징들**
아프로디테(베누스), 이브, 아담, 동정녀 성모 마리아; 원천, 생명, 나무, 사랑, 영혼, 육체, 자웅동체, 소우주로서의 인간, 어머니, 물, 악덕, 미덕, 용, 뱀, 사자, 유니콘, 수사슴, 새

▶ 〈궁정의 정원〉, 몽토반의 로노 미사 경본. 15세기 중엽

정원은 현세의 일상에서 벗어난 입문자들만이 들어갈 수 있는 성스러운 장소이다. 그 때문에 정원은 담이나 상징적 울타리로 둘러싸인 보호된 공간(호르투스 콘글루수스)이다. 또한 에덴동산의 관문을 지키는 천사들이나 고전 신화(헤스페리데스의 정원)에 등장하는 전설적인 괴물들처럼 인간보다 높은 차원의 존재들이 이곳을 지킨다.

상징적으로 볼 때, 정원은 신의 명령, 문화적 규범, 예술과 같은 질서의 지배를 받으므로 인간 세계보다 높은 차원에 속하며, 야생의 자연과 (사나운 짐승이나 어두운 숲 등) 자연으로부터의 위협에서 보호받는다. 하지만 이 세계는 상업 활동과 노동의 무대인 도시나, 권력의 중심지인 성으로부터 멀리 떨어져 있다. 실제로 정원은 오티움otium, 긍정적 의미에서 휴식을 즐기고 영혼을 고양하기 위한 장소이다.

에덴동산은 인류의 조상이 원죄를 저지르기 이전에 누렸던 지복을 상징한다. 그 이후 인간은 이곳으로 되돌아가려고 온갖 노력을 기울이는데, 잃어버린 낙원을 찾아서 떠나는 수많은 (실제의 그리고 환상의) 여행들이 이러한 갈망을 보여준다. 궁정의 정원은 인간의 감정과 감각이 대화나 음악, 춤과 같은 의례를 통해서 '길들여지는' 장소이다. 페르시아 문학이나 중세 말기 기사 문학에서 정원은 신비적, 형이상학적 의미를 내포하기도 한다.

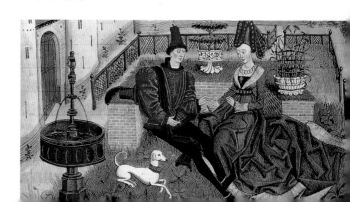

신의 천사가 아담과 이브를
에덴동산에서 추방한다. 원죄로 인해서
인류는 이 성스러운 장소로 영원히
들어올 수 없게 되었다. 불타는 칼을 든
천사가 에덴동산의 입구를 지킨다.

낙원의 분수는 지상의
4대 강인 티그리스
강, 유프라테스 강,
갠지스 강, 나일 강의
원천이다.

창세기에서 에덴동산은
과실수들이 풍성하게
자라고 맑은 샘물이
흐르며, 담으로
둘러싸인 아름다운
정원으로 그려졌다.

하느님이 선악과나무를
에덴동산에 심어놓았다.

▲ 랭부르 형제들, 〈천지창조, 죄악, 그리고 아담과 이브의
낙원 추방〉, 《베리 공작의 호화로운 성무일과서》에
수록된 삽화, 1416년경. 상티이, 콩데 미술관

지혜의 여신 미네르바는 명상하는 삶을 선택했음을 나타낸다.

유노는 활동적인 삶에 대한 선택을 의인화한다.

베누스는 감각적 사랑으로 향하는 길을 나타낸다.

자연은 사랑의 신비가 펼쳐지는 호르투스 콘클루수스의 관문을 여는 열쇠를 들었다.

연인인 시인은 아직 인생에서 어느 길을 선택해야 할 것인지 결정하지 못하고 욕망의 정원 밖에 서 있다.

▲ 로비네 테스타르, 〈욕망을 담은 시선〉, 《사랑의 실패에 관한 책》의 세밀화, 1496-98. 파리, 국립도서관

사람들은 이 상상 속
동물의 뿔이 기적적인
치유력을 지닌 약을
함유하고 있다고 믿었다.

우주적 풍요에 대한
표현인 유니콘은 중세
시대에 와서 순수와
순결의 상징이 되었다.
사로잡혀서 살해되는
유니콘은 그리스도의
희생에 대한
알레고리이다.

이 울타리는 정원에 대한
상징적 이미지로, 이
안에서는 어두운
숲(동물적인 욕망과
정열)이 길들여지게 된다.

▲ 플랑드르의 태피스트리, 〈사로잡힌 유니콘〉,
〈유니콘 사냥〉 연작의 하나, 1495-1505. 뉴욕,
메트로폴리탄 미술관, 클로이스터관

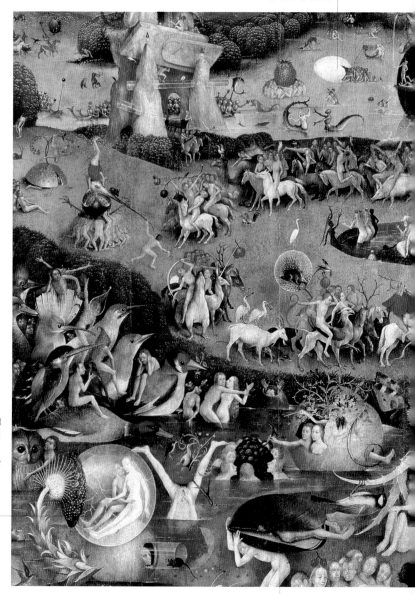

알은 여성의 자궁으로 다시
들어감을 상징한다.

당시의
의학-연금술학에
따르면, 연인은
콘코르디아
오포지토리움(대립적
인 요소들의 화합)에
대한 상징이며,
건조함-화기(남성)와
습함-냉기(여성)
사이의 결합을
의미한다.

홍합 껍데기의 판막은 여성의
성기를 상징한다.

이 정원은 욕정에 대한
알레고리로 해석되어 왔다.

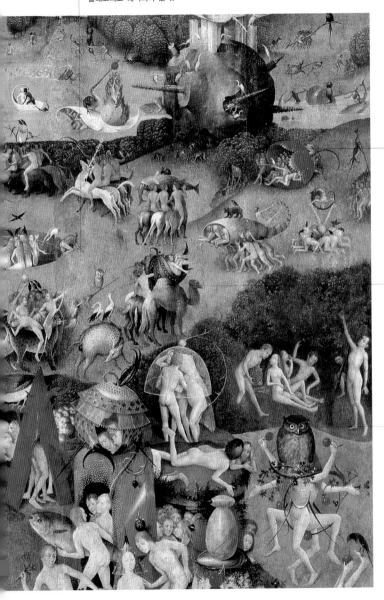

딸기와 앵두는 욕정을
가리키는 전통적인
상징물이다. 이
과일들이 지닌 암시적
성격 때문에 이
작품은 '딸기
그림'이라는 별명으로
알려져 왔다.

이국적이고 환상적인
동물들의 행렬은
죄악이 지닌 다양한
얼굴들을 가리킨다.

인간과 식물, 동물이
뒤섞인 잡종 생명체들은
인류의 타락을
의미하거나 자연에서 이
세 영역이 사악하게
뒤섞임을 나타낸다.

▲ 히에로니무스 보스, 〈현세적 쾌락의 정원〉(부분), 세폭화의 중앙 패널,
1503-04. 마드리드, 프라도 미술관

분수

Fountain

분수는 생명과 젊음, 사랑의 상징하며, 정원이나 안뜰, 도시 한가운데에 위치한다.

분수는 신선한 물이 흐르면서 지속적으로 소생하는 자연을 상징하는 샘이 있다는 것을 암시한다. 세례반으로 쓰이는 분수는 인간이 새로운 존재론적, 종말론적 차원으로 입문함을 의미하며, 신비주의 문학작품에 자주 등장한다. 지상낙원에 있는 분수에서 흘러나오는 샘물은 축복받은 네 개의 강으로 흘러들어 가는데, 이들 네 강을 따라 지구는 네 개의 주요 지역으로 나뉜다.

고대 말기의 미술작품에서 분수는 대개 신체 기관으로부터 물을 뿜어내는 인간과 수형신으로 장식되었다. 오르페우스 비교의 전통에 의하면 지하세계 입구에는 두 개의 분수가 있다. 하나는 영생과 영원한 축복을 내리는 기억의 분수이며, 다른 하나는 망각의 분수이다. 인간이 두려워하는 노쇠함을 막아주는 젊음의 분수는 중세 미술에서 자주 다루어진 소재로, 궁정 연애담을 다룬 작품들에서 중요한 요소가 되었다. 하층 계급 사이에서 분수는 매춘굴에서 성애를 즐기는 목욕탕과 연결되었다. 물과 육체의 정화, 에로티시즘의 관계는 암브로조와 크리스토포로 데 프레디스의 〈사랑의 분수〉에서 훌륭하게 표현되었는데, 이 작품은 15세기의 점성학—지리학 논문인 〈천구〉에 실린 유명한 삽화이다.

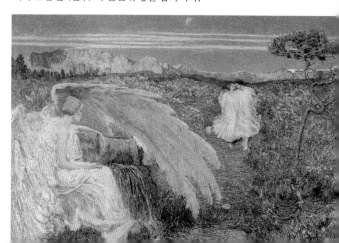

정원에 있는
동물들은 사랑의
무상함을 상징한다.

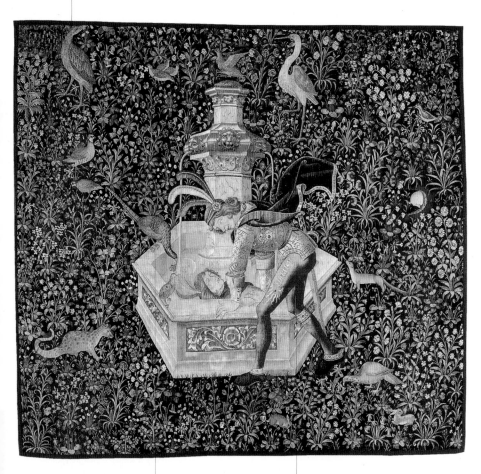

꿩은 나르키소스를 가리킨다. 중세의
동물 우화집에서 꿩은 거울이나 물에
비춰진 자신의 모습을 구애의 경쟁자로
여겨, 그로부터 눈을 떼지 못하는
기이한 동물이다.

나르키소스는 무관심한
연인 때문에 남성의 정열이
시들어버림을 의미한다.

▲ 프랑스의 태피스트리, 〈나르키소스〉,
1500년경. 보스턴, 미술관

분수 꼭대기에는 날개
달린 큐피드가 지키고
서서 구경꾼들에게 사랑의
화살을 쏜다.

시종들은 노인이 옷을 벗고
기적의 분수로 들어갈 수
있도록 도와준다.

▲ 자코모 자케리오, 〈젊음의 분수〉, 1420년경.
살루초(이탈리아), 카스텔로 델 만타, 대 연회실

사랑에 빠진
연인들의 장면은
관능적인 의미를
전달한다.

이 작품의 세례반 모양
분수는 새로운 존재로
다시 태어남을 의미한다.

목욕을 마친 사람들은
완전한 젊음을 되찾는다.

물은 특별한 치유력을
지녀, 노인들의 몸에
새로운 생명을 부여하고
연인들에게 성적인
활력을 되살려준다.

미궁

미궁은 출구가 보이지 않는, 고통스럽게 뒤얽힌 길로 그려진다.

Labyrinth

미궁은 성스러운 장소나 보물(불멸의 삶과 같은 추상적인 보상도 포함된다)을 둘러싼 방어 체계이다. 도시나 신전을 보호하기 위한 미궁은 요새와 같다. 정신적인 미궁은 샤르트르(프랑스)의 미궁처럼 성지를 향해 떠나는 순례의 길이나 악덕으로부터 벗어나서 미덕의 길로 들어가려는 고통스러운 여정을 상징한다. (아리아드네의 실처럼) 영웅을 도와주는 처녀로 나타나는 자신의 여성적 본질(아니마)을 포용하고 탐색하는 이들은 끝없어 보이는 이 고난의 길에서 벗어나게 된다.

미궁을 통과하는 여행은 의식의 세계 곧 순수한 마음 또는 그리스도교 신비주의에서 말하는 멘스(정신)로 향하는 내면적인 여정이나, 육체의 죽음 이후 영혼이 떠나는 여행을 의미하기도 한다. 이러한 모험은 신자들이 정신적 성숙을 방해하는 여러 장애물들을 극복할 수 있는 능력을 증명함으로써, 현세적 윤회의 사슬을 끊고 해방되는 데 필요하다.

연금학자들은 미궁의 이미지를 영혼의 죽음과 부활의 상징인 솔로몬의 봉인과 관련시켰다. 미궁의 엠블럼은 무한의 개념을 나타내는 데도 쓰인다.

신화에 등장하는 가장 유명한 미궁은 미노타우로스를 가두려고 크레타 왕 미노스가 다이달로스에게 만들게 한 미궁이다.

메달에는 난파선의
이미지와 '저를
인도하소서Esperance
me quide' 라는 모토가
새겨져 있다.

주인공의 모자에 수놓은
가시 면류관은 인간이 삶
속에서 겪게 되는
어려움들에 대한
알레고리이다.

미궁은 그의 침묵과
절제를 강조하면서
주인공의 마음속에
숨겨진 비밀들을
지켜준다.

솔로몬의 매듭은
영원성과 무한함을
암시한다. 반면
나선형은 끝없는 흐름을
나타낸다.

▲ 바르톨로메오 베네토, 〈남자의 초상〉,
1510년경. 케임브리지, 피츠윌리엄 박물관

미궁

한 쌍의 연인이 미궁 입구에서 서로 포옹한다.
이들은 화면 꼭대기의 원형 건축물(바벨탑)과
정확하게 일직선을 이룬다.

도시는 천상의 예루살렘을, 덤불 울타리로 이루어진 미궁은 지상낙원을, 그리고 바벨탑은 지옥을 상징한다.

유리로 만든 다리를 건너는 기사는 내세를 향한 여행의 고생스러움을 암시한다.

네 명의 인물들(세 여인과 한 남자)은 파리스의 심판을 암시한다.

미궁의 형태는 아프로디테가 태어난 키테라 섬을 떠올리게 한다.

연인들이 덤불 울타리들 사이에서 서로를 좇으며 점차 미궁 중앙으로 접근한다.

수사슴의 뿔은 주기적으로 다시 솟아난나는데, 이 작품에서 물을 마시는 수사슴은 생명의 나무를 나타낸다.

◀ 틴토레토 화파, 〈사랑의 미궁〉, 1550–60. 햄프턴 궁전, 엘리자베스 2세 여왕 컬렉션

도시

City

도시는 그 안에 담긴 의미와 역할에 따라서 사실적이거나 환상적인 이미지로 그려졌다.

● 이름
'정부', '시민권'을 의미하는 라틴어 civitas에서 유래했다.

● 성격
도시는 자만심과 인간의 악덕을 상징하거나 이와는 반대로 정치와 시민생활, 정신적 차원에서의 미덕의 통일(신의 도시)을 상징하기도 한다.

● 종교적, 철학적 전통
유대교, 그리스도교

● 관련된 신들과 상징들
탑, 교회, 미궁, 생명, 선함, 악함, 악덕, 미덕, 하늘, 땅, 어머니, 낙원, 사각형 종

▶ 익명의 화가(루치아노 라우라나 또는 프란체스코 디 조르조 마르티니로 추정), 〈이상 도시〉, 1480년경. 우르비노, 국립 후작미술관

우주의 질서를 표현하는 도시의 중앙은 악시스 문디$^{axis\ mundi}$, 곧 세계의 중심이자 성스러운 장소이다. 초기 그리스도교 시대에는 요한 묵시록의 영향을 강하게 받아서 도시(로마, 바빌론)는 수도원 생활의 정신성에 대항하는 악으로 여겨졌다. 아우구스티누스는 카인과 아벨의 이야기를 바탕으로 악덕의 중심이 되는 현세의 도시와, 하느님의 사랑을 상징하는 천국의 도시를 서로 대비시켰다. 카인은 '지상을 방황하는' 존재인 동시에 첫 번째로 도시를 세운 인물이었다.

중세에 도시화가 다시 진행되면서, 미술에서도 초기에 정원으로 그려졌던 천국이 도시 중심부의 형태를 취하기 시작했다. 카롤링거 왕조 시대에는 수도원이 정신적 핵(교회)을 중심으로 구성되어 소우주를 이루는 소규모의 자치도시로 건설되었다.

인문주의 시대에 도시는 다시 한 번 문화적, 정치적 윤리의 조화를 상징하게 되었다. 안드레아 만테냐, 피에로 델라 프란체스카, 레온 바티스타 알베르티, 필라레테, 프란체스코 디 조르조 마르티니 등은 이성적 원칙과 균형에 입각해서 도시를 설계했다. 원근법을 이용하면서, 도시의 구조는 인문주의에서 고전적 질서의 부활을 나타내는 최고의 표현이 되었다.

불사조는 최초의
태양신의 도시인 헬리오폴리스
신화에서 유래했다.

중세 그리스도교의
천상에 대한 이상을
보여주는 천상의
예루살렘은 세계의
중심에 위치한다.

완전함과 영속성의
상징인 이 천상의
도시는 사각형 안에
위치한다.

▲ 천상의 예루살렘, 힐데가르트 폰 빙엔의
《신의 업적에 관하여》에 수록된 삽화.
1230년경. 루카(이탈리아), 정부도서관

도시

이 도시는 시민 생활의 미덕인
지혜와 용기, 정의, 절제의
조화로운 합일을 나타낸다.

14세기의 시에나 시가지
풍경은 이 작품에서
이상도시의 이미지가 되었다.

춤은 시민 생활에서 평화를 지키는
데 필수 불가결한 미덕인
화합Concord을 암시한다.

▲ 암브로조 로렌체티, 〈선정의 효과〉(부분),
1337-40. 시에나, 팔라초 푸블리코,
살라 데이 노베

자신들의 상품을 파는 상인들과
생필품을 운반하는 농부들은 중세
도시 중심지의 경제 구조를
상세하게 보여준다.

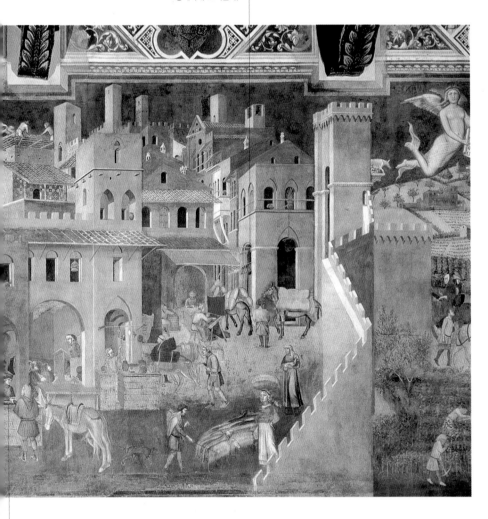

장인들의 공방은 도시
경제의 근간을 이루는
생산 활동을 나타낸다.

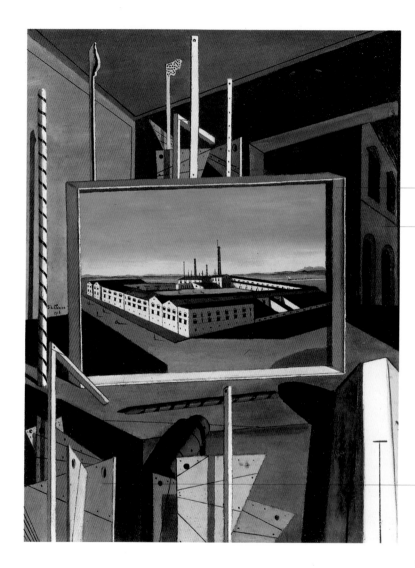

공장은 20세기
대도시의
상징이다.

고전주의 양식의
건물은 '만물의
척도인 인간을
기준으로' 세워진
도시로 돌아가려는
유토피아적 소망을
나타낸다.

제도용 도구들은
건축가와 공학
전문가들을
나타낸다. 이들
현대의 '영웅들'은
인간의 환경과 정신
구조를 재구성하는
임무를 맡았다.

▲ 조르조 데 키리코, 〈커다란 공장이 있는 형이상학적
실내 풍경〉, 1916. 슈투트가르트, 국립미술관

말과 인간들의 소용돌이는
끝없이 변화하는 건설 현장인
미래주의 도시의 추진력을
구체적으로 표현했다.

건설 중인 건축물들은
미래주의자들이 가장 선호했던
테마인 과학과 기술에 대한
경의를 나타낸다.

이 작품에서는 선과 면들이
여러 층으로 서로 겹쳐지는데,
이는 현대의 대도시가 지닌
역동성을 암시한다.

▲ 움베르토 보초니, 〈도시의 봉기〉,
1910-11. 뉴욕, 현대미술관

탑

Tower

하늘을 향해 우뚝 서 있는 구조물인 탑은 그 위압적인 형태가 산의 모습과 비슷하다.

탑은 상반되는 여러 의미를 나타낸다. 바빌로니아 문명에서 탑은 지도자가 하늘을 관찰하고 천상의 에너지를 지상으로 전달하게 하는 역할을 한다. 유대교에서 탑은 신에 대항하는 인간의 반역에 대한 상징이다. '바벨'이라는 단어의 어원인 아시리아—바빌로니아어 바빌루babilu('신의 관문'이라는 뜻)는, 탑이 본래 인류와 신적 존재 사이의 소통을 위한 가교 역할을 수행했음을 보여준다. 하지만 다신교의 개념을 표현하는 이 상징은 유대인들의 유일신교에서 배척되어 부정적 의미로 받아들여지게 되었다.

그리스도교에서는 탑이 경계(각성)와 상승 과정을 의미하는 상징으로 다시 긍정적 역할을 담당한다. 세계의 축이자 인간과 하느님을 연결하는 탑은 교회나 동정녀 성모 마리아와 동일시되었으며 다윗의 탑 또는 상아의 탑처럼 마돈나에 대한 중요한 상징물이 되었다. 사다리와 마찬가지로 탑은 상승의 상징이며, 그 내부의 계단은 영혼이 성숙하며 경험하는 단계를 나타낸다. 탑의 관능적, 생식적 측면은 황금 탑에 갇힌 후에 유피테르에 의해서 임신을 하게 되었던 다나에의 신화와 궁정 연애담의 알레고리에서 표현되었다.

성채는 여성성을
상징하는 엠블럼이다.

장미 덩굴은
처녀성과 순수를
상징한다.

요새와 같은 성은
연인이 황홀하게
해야 하는 여성의
육체를 상징한다.

병사들의 호위를 받고
있는 귀부인은
시인-기사가 욕망하는
대상인 연인이다.

물로 가득 찬
해자는 불감증을
암시한다.

▲ 〈질투의 성〉, 《장미 설화》의
세밀화, 1490. 런던, 대영도서관

바벨탑에 대한 도상은 16세기에 크게
인기를 끌었던 몇몇 성경 주해서들에서
유래했다. 이 '종교개혁' 진영의 성경
해석에서는 바빌로니아 건축의 사악한
측면을 강조한다.

탑의 전체적인 모습은 콜로세움
유적을 바탕으로 해서
만들어졌다. 신교도들에게
로마는 초기 그리스도교도들의
순교를 상징하는 '새로운
바빌로니아'로 받아들여졌다.

건축 양식들 사이의 불균형(고전주의
주범과 고딕, 로마네스크 건축 양식의
혼합)은 탑을 건설한 인간들에게
하느님이 내린 벌이었던 언어의 혼란과
민족들 사이의 분열을 암시한다.

▲ 피테르 브뢰겔 1세, 〈바벨탑〉,
　1563. 빈, 미술사박물관

동심원 구성은 수메르의 지구라트에 대한 유형학typology에서
근거한다. 즉 신이 지상에 내려오는 것을 환영하려고 지은 이 고대의
산상 신전들이 그리스도의 도래를 예언한다는 의미인 것이다.

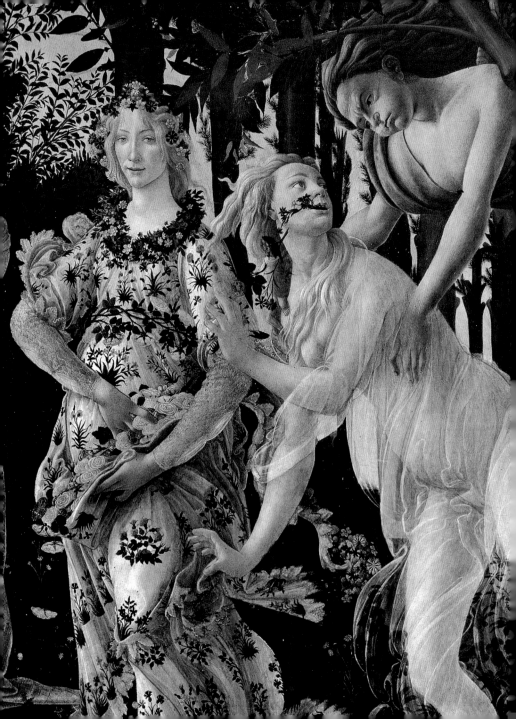

알레고리

산드로 보티첼리, 〈봄〉,
1482–83년경.
피렌체, 우피치 미술관

악덕
The Vices

악덕은 도덕적 카오스를 구체적으로 표현하며, 불쾌한 사람이나 동물로 그려진다. 흔히 미덕과 경쟁을 벌이거나 유혹으로 가장해서 사람들을 홀리는 장면이 많다.

● **이름**
'허물', '악덕'을 의미하는 라틴어 vitium에서 비롯되었다.

● **성격**
악덕은 사회적으로 요구되는 규범에 따라서 행동하지 못함을 가리킨다. 또한 이들은 인간 영혼에 영향을 미치는 악마 세력의 힘을 나타낸다.

● **종교적, 철학적 전통**
플라톤주의, 오르페우스 비교, 헤르메스 비교, 유대교, 그리스도교, 연금술

● **관련된 신들과 상징들**
밤, 에로스, 판, 디오니소스(바쿠스), 페르세포네(프로세르피나), 하데스(플루토), 아프로디테(베누스), 이브, 사탄, 루키페르, 카오스, 뱀, 악, 지옥, 어둠, 악덕의 나무

▶ 오토 딕스, 〈일곱 가지 대죄〉(부분), 1933. 카를스루에, 국립미술관

그리스도교의 윤리관에서는 일곱 가지 주요 악덕, 즉 대죄(나태, 탐욕, 폭식, 시기, 분노, 육욕, 자만)를 신도들에게 경고한다. 이러한 도덕적 허물들은 단테의 《신곡》 '지옥' 편에서 썼던 지옥의 일곱 고리들에 각각 대응하며, 인간을 영원한 파멸로 이끈다. 이러한 중죄들에 더해서 비겁함, 사기, 우상 숭배, 변덕, 간통, 부정, 우둔함, 방종, 중상모략, 무지와 같은 경미하고 지엽적인 죄들이 있다. 중세 사람들은 악덕마다 대응하는 동물이 있다고 믿었다. 이를테면 육욕은 돼지나 염소, 탐욕은 늑대, 자만은 박쥐나 공작새, 위선은 여우, 나태는 당나귀, 비겁함은 토끼에 해당한다. 더욱이 이 시대에는 주요한 고대 서사시의 신과 영웅들이 각각 특정한 윤리적 의미를 내포한다고 보는 알레고리적 해석을 장려했다. 판이나 디오니소스, 에로스처럼 다양한 의미를 지닌 신들이나, 사티로스나 켄타우로스와 같은 잡종 생물들, 세이렌이나 고르곤 자매들과 같은 괴물들은, 이들의 본성이나 인간 심리에 주는 영향력이 내세에서의 구원을 강조하는 그리스도교의 세계관과 어긋나는 부분이 많았으므로 부정적인 의미를 내포하게 되었다.

14세기의 문학과 미술작품들에서는 폭정, 폭력, 나쁜 정부, 반역과 같이 정치와 시민사회에 대한 악덕을 특별히 강조했다. 이와는 달리 17세기에는 허영 죄가 과거 어느 때보다도 중요해져서 바로크 미학에서 중심적 위치를 차지했다.

이 작품에서 늑대의 머리와 두꺼비
발을 가진 악마가 자만의 대표적
상징물인 거울을 들고 있다.

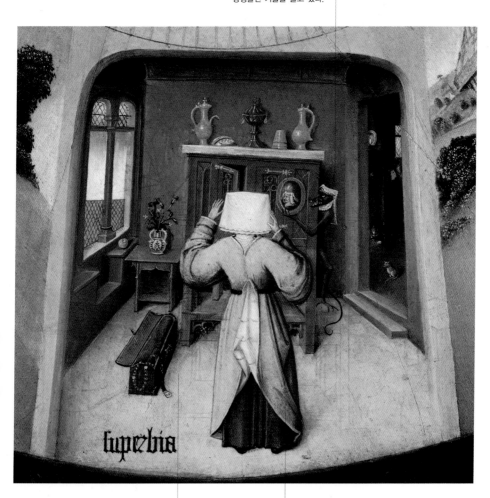

궤짝에는 황금과 보석이 담겼다.
자만의 도상은 부분적으로
허영의 도상과 겹친다.

자만심은 오만하고
우아한 젊은 여성으로
나타난다.

▲ 히에로니무스 보스, 〈수페르비아〉(자만심), 〈일곱 가지
대죄〉의 부분, 1480-85. 마드리드, 프라도 미술관

악덕

세월은 진실의 도움을 받아 베누스
여신과 쿠피도의 근친상간적 불륜
장면을 만천하에 드러낸다.

사기는 천사와 같은 얼굴에 스핑크스의
몸과 뱀의 꼬리, 좌우가 뒤바뀐 손을
가진 어린 소녀로 그려졌다.

질투는 시기심과
분노로 절규한다.

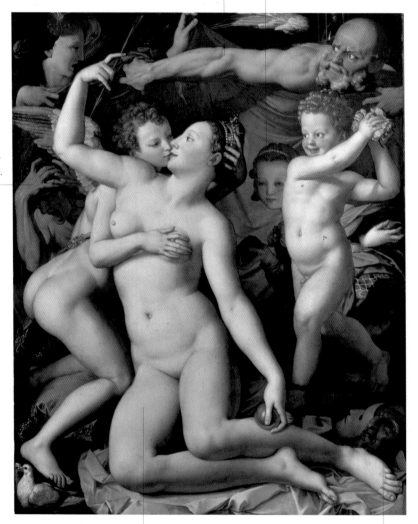

나체로 그려진 육욕은, 이
죄악에 빠지면 정신적 자산과
세속적 자산 모두를 잃게
된다는 교훈을 암시한다.

장미 꽃잎을 든 어린
천사는 쾌락을 나타낸다.

▲ 브론치노, 〈베누스와 쿠피도의 알레고리〉,
1540-50년경. 런던, 내셔널 갤러리

분노는 두 여인 사이에 벌어진 난투
장면으로 나타난다. 입가의 거품과
붉은 눈, 부어오른 얼굴은 성마르고
흥분하기 쉬운 기질을 지닌
사람들에게서 전형적으로 나타난다.

검은색 자수로 장식된 붉은
옷은 슬픔과 비극을 가져오는
분노의 상징이다.

머리를 쥐어뜯는 행위는
분노뿐 아니라 시기와
질투에도 나타난다.

▲ 도소 도시, 〈분노(또는 난투), 별칭
알레고리〉, 1515-16년경. 베네치아,
치니 재단 박물관

지붕이 파이로 뒤덮인 헛간
속에는 한 기사가 입을 벌린 채
자신의 모든 욕망이 채워지기를
기다리며 앉아 있다.

메밀가루로 가득 찬
터널을 빠져나온 탐식은
국자를 손에 들고
먹어댈 준비를 한다.

향락경의 나무는
폭식의 죄에 대한
은유이다.

농부와 목사, 병사는 당대의
사회 계급, 즉 평민 계급과
성직자 계급, 귀족 계급을
나타낸다.

맛있는 음식이
탐식가들을 유혹하며
돌아다닌다.

▲ 얀 브뢰겔 1세, 〈향락경의 나라〉,
1567. 뮌헨, 알테 피나코테크

소라껍질은
시기하는 사람들의
뒤틀리고 현혹하는
행동을 암시한다.

질투는 흔히
남성으로
의인화된다.

질투하는 사람들처럼 갈라지고
독이 있는 혓바닥을 지닌 뱀은
질투의 전형적인 상징물이다.

▲ 조반니 벨리니, 〈중상 또는 질투의 알레고리〉,
1490. 베네치아, 아카데미아 미술관

악마는 확성기를 이용해서 게으른 주인공의 귀에
죄스러운 생각들을 밀어 넣고 있는데, 이 장면은 '나태는
악마의 귀' 라는 중세의 격언을 바탕으로 한다.

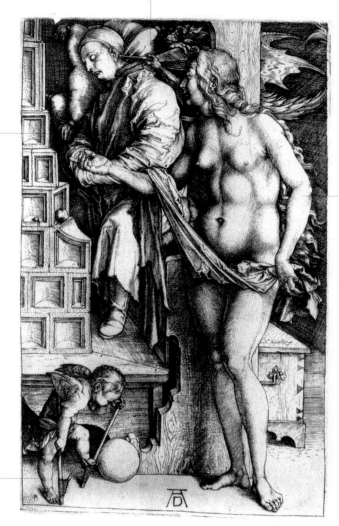

졸고 있는
인물은 악덕인
나태를
의인화했다.

반라의 베누스
여신은 육욕의
상징이며,
여기서는 잠든
이에게 초대의
손길을 내밀어
유혹한다.

쿠피도는
대말을 신고
흔들거리는
운명의 공 위로
올라가려 한다.

▲ 알브레히트 뒤러, 〈의사의 꿈〉,
　인그레이빙, 1498-99.

환전상과 고리대금업자는
탐욕(허욕)의 의인화로 자주
등장하는 인물들이다.

금화는 탐욕에
대한 전형적인
상징물이다.

저울은 황금이 지닌 선한
가치와 악한 가치의
이중적 성격을 가리킨다.

네덜란드에서 돈을 빌려주는 일은 때때로
어느 정도 사회적으로 긍정적인 측면을
지니고 있다고 받아들여졌다. 이러한
사실은 전경의 기도서를 통해서 암시된다.

▲ 캉탱 메치스, 〈환전상과 그의 아내〉,
1514. 파리, 루브르 박물관

진실은 중상모략의 그림자를 몰아낼
대낮의 태양 광선을 가리킨다.

배신과 사기가
중상모략을 따른다.

망토를 뒤집어쓰고 애도하는
노파는 회한의 상징이다.

머리채를 잡히고 끌려오는 젊은이는
무구와 결백을 의인화했다.

당나귀 귀를 가진 미다스 왕이 횃불을
손에 들고 다가오는 중상모략을 향해서
환영의 손길을 내민다.

루키아노스의 저서를 바탕으로 한
이 작품은, 그리스 화가 아펠레스가
자신의 적수인 안티필로스의
중상모략에 대한 답으로 그린
그림의 내용을 보여준다.

무지와 의심은 왕의
귀에 불신을 속삭여
불어넣는다.

◀ 산드로 보티첼리, 〈중상모략〉,
1490년경. 피렌체. 우피치 미술관

허식은 한 손에 마른 나뭇가지를 든 채
거울을 들여다보고 있는 아름다운 여인으로
그려졌는데, 마른 나뭇가지는 그녀의 야심이
헛되다는 것을 보여주는 상징물이다.

허욕(탐욕)은 황금으로 가득
찬 상자를 들고 있다.

자만심은 칼과 멍에로
도시를 지배한다.

정의는 폭압적인 정부에 의해서 장식을 모두
빼앗긴 채 사슬로 묶였다.

뿔과 박쥐의 날개를
지닌 악마는 폭정을
나타낸다.

▲ 암브로조 로렌체티, 〈나쁜 정부의 영향〉(부분),
　 1137-40, 시에나, 팔라초 푸블리코 (시 청사).

불화는 횃불을 가지고 두
경쟁자의 영혼에 불을 지른다.

머리카락이 뱀인 인물은 불화에
대한 전형적인 상징이다.

메르쿠리우스의 지팡이 카두세우스는 평화의
상징이다. 전통에 따르면 카두세우스가
나타나면 '모든 불화가 멈추게 된다.'

▲ 세바스티아노 리치,
〈두 전사들의 영혼에 불을 지르는 불화〉,
17세기. 피아첸차, 시립박물관

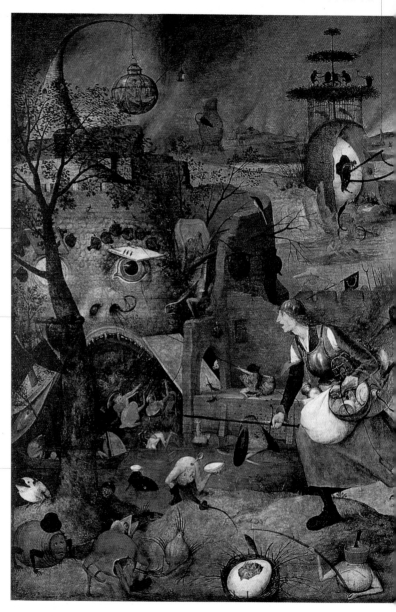

인간의 얼굴을 닮은
동굴은 지옥의 입구를
나타낸다. 이 동굴은,
북유럽 회화의 내세에
대한 도상에 지대한
영향을 미쳤던
프랑스의 유명한
서사시 《톤달의
환상》(12세기)에서
따온 것이다.

'미친 메그'는 중세
독일의 민간 설화에
등장하는 인물인데,
맹목적 이기주의와
사회 폭력을 상징한다.
메그의 파괴력은
흉갑과 칼로 나타난다.

브뢰겔과 보스의
작품에는
네덜란드어로
'그릴렌'이라고
불리는 환상적인
생물들이 자주
등장하는데,
이것들은 우주적
혼란과 악을
상징한다.

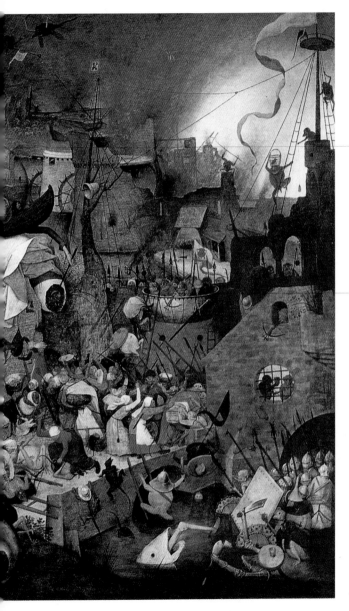

수정 구를 실은 배는
연금술의 도가니에 대한
또 다른 암시이다.

엉덩이가 알 껍질로 이루어진
인물이 배설하는 대변과
금화를 사람들이 서로
다투어서 가져간다.

◀ 피테르 브뤼겔 1세, 〈악녀 그리트〉
(미친 메그), 1562. 안트베르펜,
반덴베르그 시장박물관

악덕

곧 사라질 거울 속의 영상은
외모의 덧없음과 현세적 부의
무상함에 대한 은유이다.

깃털과 보석, 향수병,
꺾인 꽃가지는 허영의
전형적 상징물이다.

못생긴 노파가 거울 앞에서
치장에 열중하는 모습은
허영을 암시한다.

▲ 베르나르도 스트로치, 〈허영〉,
1635-40. 모스크바, 푸슈킨 박물관

젊은 여인의 반쯤 드러난 젖가슴은
허영의 중요한 특징, 즉 내면의 생각과
감정이 드러나 보임을 암시한다.

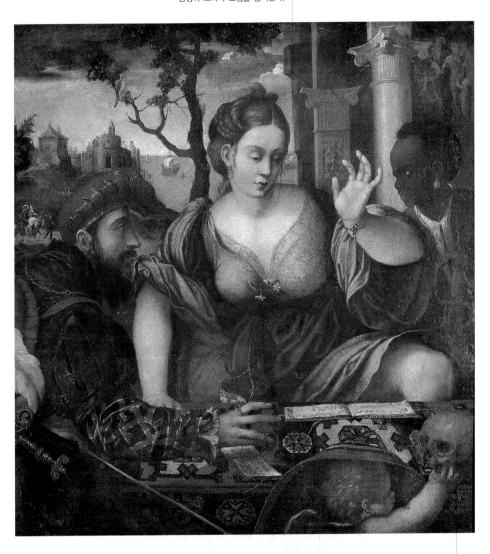

▲ 줄리오 캄피, 〈허영의 알레고리〉(?),
1521-24. 밀라노, 폴디 페촐리 박물관

바니타스(허무)의 상징인 해골은 현세적
존재의 유약함을 가리키며, 아름다움과
죽음 사이의 이중성을 강조한다.

미덕
The Virtues

미덕은 특정한 상징물을 든 젊은 여인으로 의인화되는데, 흔히 악덕과 싸우는 모습으로 그려진다.

미덕은 네 가지 중요한 미덕들(용기, 신중, 정의, 절제)과 세 가지 신학적 미덕들(믿음, 희망, 자비)로 나뉜다. 네 가지 중요한 미덕들은 복음서의 교리를 따름으로써 얻는 자연적인 선물로 인식되며, 소크라테스와 플라톤, 아리스토텔레스 철학에서 유래했다. 세 가지 신학적 미덕들은 신으로부터 직접 개인에게 주어지는 초자연적 능력이며, 중세에 와서 고대의 윤리 체계를 성경의 교리에 통합했던 교부들에 의해서 언급되기 시작했다.

중세의 스콜라 철학에서는 미덕을 천사나, 인간 영혼에 신의 빛을 불어넣는 능력으로 여겼다. 미덕들은 능품천사들 및 주품천사들과 함께 두 번째 천계에 있는 존재로서, 일곱 개의 주요 행성들에 각각 상응한다. 조토가 제작한 파도바의 스크로베니 예배당 벽화, 피렌체 산타 마리아 노벨라 교회에 있는 안드레아 보나이우티의 프레스코화, 리미니의 템피오 말라테스티아노에 있는 아고스티노 디 두초의 부조 작품들, 그리고 시에나의 팔라초 푸블리코에 있는 암브로조 로렌체티의 〈좋은 정부의 알레고리〉 등과 같은 미술작품들에서는 미덕에 대한 이러한 신학적 관점이 반영되었다.

르네상스 문화에서는 미덕을 의인화한 고대 신화의 인물들이 부활되었는데, 특히 평화, 부유, 화합처럼 시민 생활에서 중요한 윤리적 자질과 지혜의 덕목이 강조되었다. 그 밖에 순결, 충실, 절제, 겸양 등도 중요시되었다.

▶ 잠바티스타 티에폴로, 〈미덕의 알레고리〉, 1740. 베네치아, 스쿠올라 델 카르미네

희망은 보통 녹색 옷을 입는다. 꽃으로
엮인 관은 미래에 맺게 될 결실이 싹을
틔우고 있음을 암시한다.

믿음은 십자가와
성찬식용 성배를 들고
있다. 그녀를 상징하는
색은 백색이다.

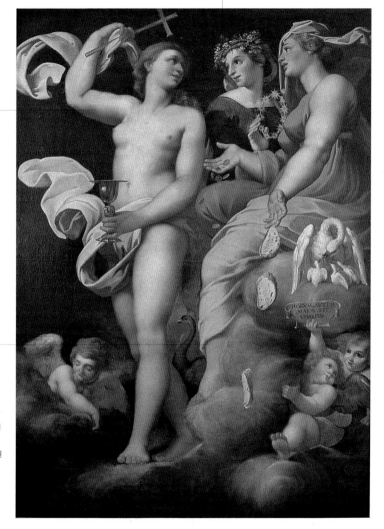

자비는 붉은 옷을 걸친 채
고아들에게 빵을
나누어준다. 그녀 옆에
보이는 흰 새는 펠리컨에
대한 전통적인 도상을
백조에 적용했는데, 자신의
가슴을 파헤쳐서
새끼들에게 먹이고 있는 흰
새는 궁핍한 이들을 향한
자선을 상징한다.

▲ 안니발레 카라치 화파,
〈신학적 미덕의 알레고리〉, 17세기.
로마, 팔라초 디 몬테치토리오

미덕

믿음을 의인화한 인물이 손에 들고 있는
상징물인 십자가는 성배 옆에 놓여
성찬식에서 성배의 역할을 강조한다.

의인화된 믿음은
전형적으로 가슴에
손을 얹거나
오른손에 심장을
들고 있는 자세를
취한다.

여기서 믿음의 초상은
체사레 리파의
《도상학》에 등장하는
믿음의 제스처와
상징물들을 결합했다.

돌 조각에 깔린 뱀은
악에 대한 그리스도의
승리를 상징한다.

▲ 얀 베르메르, 〈믿음의 알레고리〉,
1675. 뉴욕, 메트로폴리탄 미술관

작은 종은
청각을
나타낸다.

자비는 배고픈
아이에게 젖을 먹이고
있는데, 그녀의 포옹은
촉각을 상징한다.

꺾인 꽃송이는
후각을 암시한다.

화면에 등장하는
아이들은 자비라는
미덕에 믿음과 희망이
결부됨을 알려준다.

배냇저고리에
감싸인 아기는
미각을 나타낸다.

거울은 시각에 대한 상징이다.
이 작품에서 오감은 자비가
함께 그려져서 긍정적인
의미를 내포한다.

▲ 카를로 치냐니, 〈자비, 또는 오감의
알레고리〉, 1668-79. 개인 소장

미네르바를 이끄는 두 여성들은 순결을
의인화한다고 해석되어 왔다.

악덕을 의인화한 인물들의
몸과, 월계수로 변한 다프네의
신화를 암시하는 나무줄기에
감긴 두루마리에는 이 그림에
등장하는 인물들이 누구인지
적혀 있다.

미덕의 수호자인
미네르바는 창과
흉갑, 투구로
무장하고 악덕들을
몰아낸다.

태만이 끌고가는 게으름은
팔이 없는 모습인데, 이는
생산적인 일을 하지 못하는
무능력을 암시한다.

반은 인간, 반은 원숭이인 잡종 괴물은
증오와 협잡, 악의를 나타낸다.

칼과 저울을 든 인물은 네 가지 중요한
미덕들 가운데 하나인 정의이다.

물 항아리는 절제의 중요한
상징물인데, 절제는 한
항아리에서 다른 항아리로 물을
부어 포도주에 물을 섞는다.

용기는 사자 가죽과
헤라클레스의 몽둥이,
그리고 기둥을 안고 있다.

켄타우로스의 등 위에 서
있는 베누스 여신은
육욕을 상징한다.

관을 쓴 인물은 무지에
대한 의인화이며, 탐욕과
배은망덕에게 안겨
어디론가 옮겨진다.

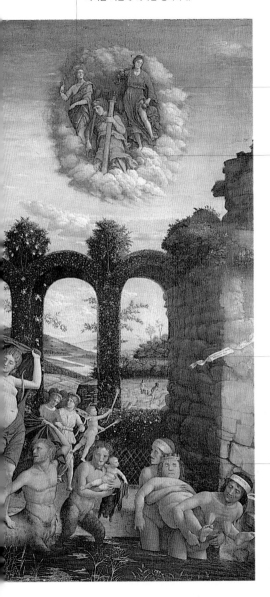

◀ 안드레아 만테냐, 〈미덕의 승리〉,
1499-1502년경. 파리, 루브르 박물관

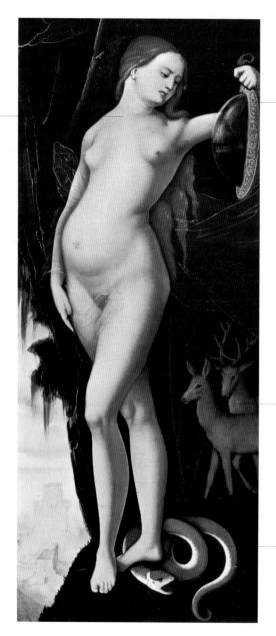

이 젊은 여인은
신중함을
의인화했다.

거울에 비친 해골은
우리에게 현세의 쾌락이
얼마나 허무한 것인지
경고한다.

수사슴은 부끄러움이 많고
내성적인 동물이며 우울한
기질을 암시하는데,
우울함은 전통적으로
신중함과 관련된다고
해석되어 왔다.

맨발에 짓밟힌 뱀은
신중의 미덕이 유혹하는
악마의 힘을 통제한다는
것을 의미한다.

▶ 한스 발둥 그린, 〈신중〉,
1529. 뮌헨, 알테
피나코테크

월계수 관은 신중함의 미덕을 지닌
사람은 행동하기 전에
심사숙고한다는 것을 암시한다.

마태오의
복음서에서는
신중함을 뱀의
성격으로 여겼다.

신중함은 여기서
거울에 비친 이미지로
나타나는 덧없는
외양에 지배되지
않는다.

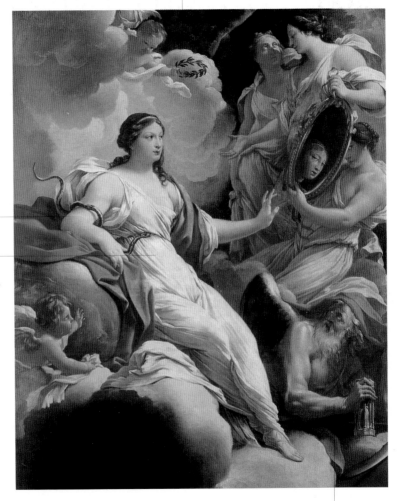

모래시계를 손에 든 세월은 신중에
따르는 중요한 특징인 기다림의
기술을 의인화했다.

▲ 시몽 부에, 〈신중의 알레고리〉(부분),
1645년경. 몽펠리에, 파브르 박물관

완벽하게 균형 잡힌 저울은 정의의
공평함과 모든 상황을 정확하게
판단할 줄 아는 능력을 상징한다.

배경에 보이는 최후의 심판은
이 작품의 주제가 정의에
대한 알레고리임을 암시한다.

▲ 얀 베르메르,
〈진주의 무게를 달고 있는 여인〉,
1660-65. 워싱턴 D.C., 국립미술관

탁자 위에 놓인 보석들은
동정녀 마리아의
순결함에 대한 상징이다.

여인의 부풀어 오른 아랫배는 구세주의
어머니이자 묵시록의 여왕인 동정녀 성모
마리아를 암시한다. 가톨릭 교리에서는 성모가
최후의 심판 날에 하느님의 진노로부터 인류를
구원할 중재자라고 여긴다.

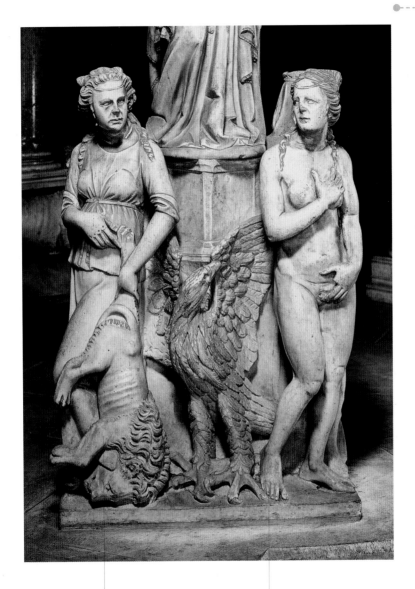

길들여진 사자는 용기에 따르는
주요 상징물이다. 이 도상은
헤라클레스의 열두 가지 노역에
대한 신화로부터 유래했다.

절제는 베누스 푸디카('정숙한 베누스
여신'이라는 뜻)라는 고전적 모티프로
의인화되었다. 절제는 거북이나 물
항아리와 함께 그려지기도 한다.

▲ 조반니 피사노, 〈용기와 절제〉,
1302–10, 피사, 대성당

이 건물은 정숙의 수호자인 베누스
베르티코르디아Venus Verticordia에게
봉헌된 겸손의 신전이다. 베누스
베르티코르디아는 열정으로부터 인간의
마음을 돌려놓는다.

유니콘은 순결과 정숙을 상징하는
동물로, 오직 처녀만이 가까이
다가가서 사로잡을 수 있다.

날개 달린 벌거벗은
소년은 사랑의 신
에로스이다.

▲ 프란체스코 디 조르조 마르티니, 〈정숙의 승리〉(부분),
1463-68. 로스앤젤레스, J. 폴 게티 미술관

정숙은 개선 마차에 탄 채로 베누스
베르티코르디아의 신전으로 행진한다.
이 장면은 페트라르카의 서사시
〈승리〉에서 영감을 받아 그려졌다.

시냇물을 마시고 있는 말들은
성적인 욕구의 충족을 의미한다.

정직과 수치, 인내와 영광, 감성과 겸손은
정숙을 따르는 시녀들이다. 정숙을 수행하는
일행 가운데는 파이드라의 유혹을 물리친
히폴리토스나 보디발의 아내를 **뿌리친**
요셉처럼 감각의 유혹을 이겨낸 인간과
영웅들이 포함되었다.

소피아(지혜)는 인간이
성취할 수 있는 최고
단계의 미덕이다.

견유학파 철학자인 크라테스가
자신의 보화를 바다에 던지고
있는데, 보화는 고결한 사람에게는
쓸모없는 짐에 불과하기 때문이다.

돛을 펼치고
있는 기회는
변덕과
불안정성을
상징한다.

바다거북은 인내와
신중이라는 미덕에
관련된다.

뱀은 미덕의 길을
가는 데 극복해야 할
장애물을 나타낸다.

노 없는 배와
구는 불안정함의
상징이다.

▲ 핀투리키오, 〈미덕의 길〉, 1505. 바닥
상감. 시에나, 대성당

용은 사탄의 전형적인
상징물이다.

하느님의 천사가 칼을
뽑아 들고 악마를
쫓아낸다.

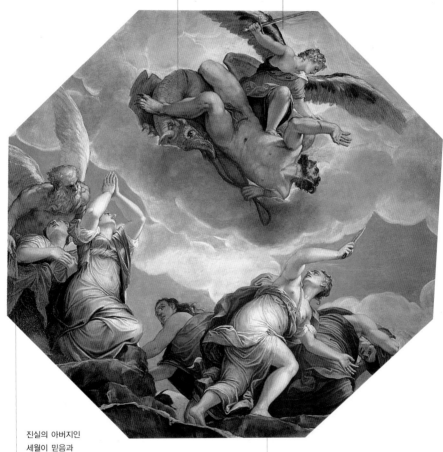

진실의 아버지인
세월이 믿음과
희망을 감싸서
보호한다.

가슴을 드러낸 채 단검을
휘두르는 시기는 하느님의 사자가
나타나자 도망치는 중이다.

▲ 잔 바티스타 젤로티, 〈악과 시기로부터 해방된 세월과
미덕들〉, 1550–60. 베네치아, 팔라초 두칼레

정의 위에 자리 잡은
지혜는 저울을 꼭
잡고 있다.

정의의 머리에서 돋아난
저울의 양 팔은 시민들의
미덕을 가늠하게 된다.

평화는 관례적
상징물인 올리브
나무 가지를 손에
들고 있다.

고결한 시민들은 미덕을 의인화한
존재들보다 작게 그려졌는데, 이는
시민들이 시민적, 윤리적 가치의
지배를 받고 있음을 나타낸다. 또한
시민들은 화합의 표현으로 서로
손을 잡고 있다.

▲ 암브로조 로렌체티,
〈좋은 정부의 알레고리〉(부분),
1337-40. 시에나, 팔라초 푸블리코,
살라 데이 노베

공익은 인간의 주요
미덕들을 거느리고, 옥좌에
앉은 황제로 그려졌다.

공익의 머리 주변을 맴돌고 있는
신학적 미덕들은 좋은 정부가
하느님의 보호를 받는다는
사실을 암시해준다.

관용은 무릎 위에
선물들을 올려놓고
나누어 주려고 한다.

기사들은 도시의 평화와
화합을 무력으로 지키는
존재이다.

투항한 적들은 좋은
정부에 대한
알레고리를 완성한다.

운수

Fortune

운수는 흔히 주요 상징물인 바퀴를 돌리거나, 굴러가는 구 위에서 불안하게 균형을 잡고 있는 젊은 여인으로 그려진다.

● **이름**
 '기회'를 뜻하는 라틴어 fors로부터 나온 라틴어 fortuna에서 유래했다.

● **상징의 기원**
 운수는 그리스 신화의 카이로스와 로마 신화의 포르투나가 중세에 와서 융합된 결과로 생겼다.

● **성격**
 운수는 풍요와 다산, 승리를 가져오는 존재이며 운명의 변덕을 나타내기도 한다.

● **관련된 신들과 상징들**
 티케, 변덕, 이시스, 네메시스, 니케, 카이로스, 시간; 바퀴, 구, 코르누코피아, 카두세우스, 돛

● **축제와 기도**
 로마의 여신 포르투나를 기리는 축일은 4월 5일과 5월 25일이다; 포르투나 비릴리스에 대한 축일은 6월 11일이다.

▶ 〈운수의 수레바퀴〉,
 존 리드게이트의
 《트로이의 서와 테베 이야기》의
 세밀화 (1455–62년경)

운수는 행운과 불운 모두를 뜻하는 양면적인 상징이다. 그녀는 자주 코르누코피아(풍요의 상징)와 키(인생의 배를 조종하는 방향타)를 들고 있는 모습으로 재현된다. 때로는 돛이나 날개(바람에 따라서 방향을 바꾸는 사물들)와 함께 등장하기도 하며, 운명의 불안정함과 끊임없는 변화에 대한 상징으로 구 위에 아슬아슬하게 서 있는 모습으로 그려진다.

운수의 대표적인 상징물은 바퀴이다. 이 거대한 바퀴는 끊임없이 회전하면서 사회 계급과 개인적인 상황에 상관없이 모든 사람들을 진창으로 끌어넣기도 하고 사회적으로 최고의 지위에 올려놓기도 한다. 군주와 농부, 고위 성직자와 장군, 현자와 철학자 등 누구나 변덕스러운 운수 앞에서 무력할 수밖에 없다. 호의를 베풀거나 보호하던 이들을 저버리는 운수의 무관심을 강조하기 위하여, 그녀는 때로는 눈을 가렸거나 잔인하고 눈 먼 괴물로 그려지기도 한다.

고대 사회에서 운수는 세상에서 벌어지는 모든 일들에 대해서 좋든

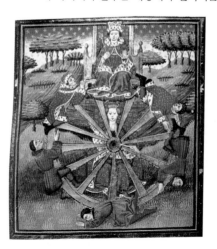

나쁘든 결과를 결정짓는 여신, 즉 그리스의 여신 티케나 로마의 여신 포르투나로 여겨졌다. 고대인들은 이들 여신의 의도를 파악하거나 변덕을 잠재우기 위해서 신탁을 요청했다. 그리스도교 시대에 와서 운수는 신의 예지와 변덕을 가리게 되었다.

운수의 수레바퀴에는 모든 계급의 사람들이 망라되어
있는데, 운수는 이들 모두에게 공평하게 변덕을 부려
호의를 베풀기도 하고 빼앗기도 한다.

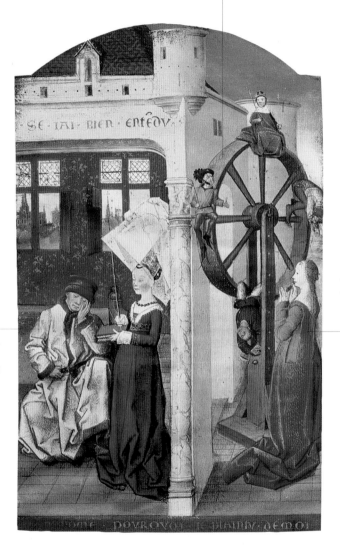

변덕스러운
운수는 행운과
불운의 바퀴를
냉정하게
돌린다.

철학자 보에티우스는
동고트 족의 왕
테오도리쿠스에 의해
감옥에 갇혀서,
의인화된 철학에게
자신의 정신적
증언인 《철학의
위안》을 구술한다.

▲ 프랑스 화파, 〈운수의 수레바퀴〉, 세베리누스
보에티우스의 《철학의 위안》에 수록된 삽화,
1460-70년경. 런던, 월리스 컬렉션

뒤통수는 대머리이며 앞쪽으로 머리채가 쏠린 인물은, 기회를 의인화한 신 카이로스의 도상에서 비롯되었다. 기회는 다가올 때는 움켜잡을 수 있지만, 일단 그 순간이 지나가면 놓치게 된다.

눈가리개는 운수의 가장 근본적인 성격, 즉 행운과 불운을 나누어주는 데 맹목적인 태도를 나타낸다.

불행은 공작새의 꼬리와 사자 발톱을 지닌 날개 달린 악마로 그려졌다.

양 손에 든 두 개의 물 항아리는 이 여신이 관장하는 이중적인 선물을 나타낸다.

▲ 조반니 벨리니, 〈날개 달린 운수의 알레고리〉,
1490. 베네치아, 아카데미아 미술관

여신의 손끝에 불안하게
올려져 있는 물 잔은
기회의 선물이 얼마나
불확실한 것인가를
상징한다.

가죽 끈은 운수가
인간의 삶에 지운
멍에를 나타낸다.

이 작품에서 운수는
그리스 신화에
등장하는 운명의 여신
네메시스로 그려졌다.

▲ 알브레히트 뒤러, 〈위대한 포르투나:
네메시스〉, 인그레이빙, 1501-03년경

행운은 인간들에게 풍요와
다산을 선사하는 그리스의 여신
티케에 대한 고대의 상징물인
코르누코피아를 들고 있다.

굽이치는 망토는 운수의
끊임없는 변화를 나타낸다.

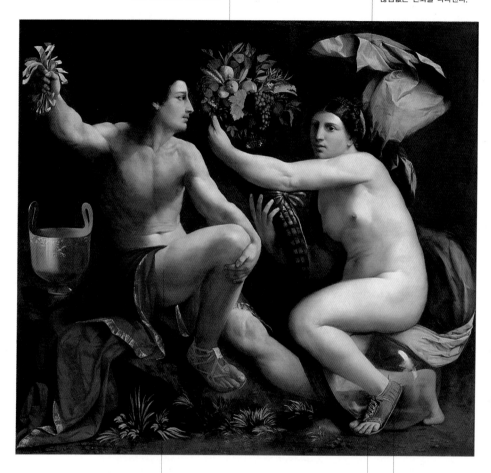

기회는 한 다발의 복권 표를 손에 쥐었다.
복권은 르네상스 시대 이탈리아에서 큰
인기를 끌었던 여흥거리였다.

한 쪽 발에만 신고 있는
샌들은 인간이 피할 수
없는 숙명을 상징한다.

여신의 무게 때문에
터질 지경인 구는
운수의 불안정한
성격을 암시한다.

▲ 도소 도시, 〈운수의 알레고리〉, 1535–38.
로스앤젤레스, J. 폴 게티 미술관

달은 갑작스러운 기분의 변화를 암시한다. 이
장면은 체사레 리파의 《도상학》에 등장하는
변덕에 대한 묘사를 따른다.

푸른색 옷은
대양에서 굽이치는
파도의 색을
떠올리게 한다.
파도는 끊임없이
변화하는 세태를
상징한다.

가재와 게는 왔다
갔다 하는 걸음걸이
때문에 전통적으로
변덕과 연관된
동물들이다.

▲ 17세기 네덜란드 화가, 〈변덕의
알레고리〉. 코펜하겐, 국립미술관

오감
The Five Senses

물건이나 동물, 또는 인간으로 그려지는 오감은 복합적인 윤리 체계 속에서 인간의 감각 기관이 지닌 의미를 나타낸다.

오감(시각, 청각, 후각, 미각, 촉각)에 대한 재현은 중세에 들어와 인간의 지성이 어떻게 작동하는지에 대한 관심이 증대되면서 나타나기 시작했다. 그에 따라서 이 독특한 테마에 대한 도상의 성격이 확립되었으며, 16세기와 17세기 동안에는 절정의 인기를 구가했다.

중세의 종교관에서는 감각이란 인간을 죄악으로 인도하는 위험한 능력으로 여겼다. 이러한 관점을 따라서 많은 예술가들이 오감을 바니타스, 즉 인간 생명과 현세적 쾌락의 덧없음에 대한 회화적 알레고리와 같은 맥락에서 다루었다. 또한 지나친 쾌락에 빠지지 않도록 경고하는 의미에서 신중과 절제를 대안으로 제시하기도 했다. 플리니우스의 《자연사》에서 영향을 받은 중세의 동물 우화집에서는 각 감각을 특정 동물과 연관지었다. 시각은 고양이나 살쾡이, 독수리, 청각은 수사슴이나 두더지, 멧돼지, 후각은 개나 맹금류, 미각은 원숭이, 촉각은 거미나 거북이와 연결되었다. 올림포스의 신들도 감각에 대응되어 유피테르는 시각, 케레스는 미각, 아폴로는 청각, 디아나는 후각을 의미한다고 여겨졌다.

▶ 자크 리나르, 〈오감〉, 1638. 스트라스부르, 미술관

꽃다발을 든 어린
소녀는 후각에 대한
의인화이다.

미각은 레몬을 든 여인과 복숭아를
먹고 있는 원숭이로 나타난다.
촉각은 앵무새를 들고 있는
여인으로 의인화되었다.

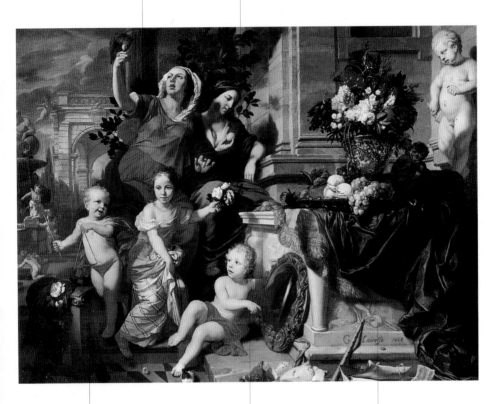

트라이앵글을 든 어린
천사는 청각을 나타낸다.
전경에 흩어져 있는
플루트와 그 밖의 악기들
역시 청각과 관련되었다.

거울을 든 어린
소년은 시각을
암시한다.

오감은 아리스토텔레스의
논문 〈감각에 대하여〉를
토대로 의인화되었다.

▲ 제라르 드 레르스, 〈오감의 알레고리〉,
1668. 글래스고, 미술관

후각은 꽃향기를 맡는 여인과, 냄새를 맡는 능력이 매우 발달된 개로 나타난다.

거울에 비친 이미지는 젊은 여인의 용모와 일치하지 않는다. 이러한 불일치는 아름다움이란 금방 지나가버린다는 사실을 경고하는 바니타스 주제를 알려준다.

거울에 비친 자신을 바라보는 젊은 여인은 시각을 나타낸다. 그녀는 사물의 표피적인 외형을 꿰뚫어 볼 수 있는 정신적 시각, 즉 내적 성찰력을 의인화했다.

사향고양이는 항문의 땀샘에서 값진 향료를 분비하는 동물로서 후각과 관련된다.

각 회화작품들은 알레고리적인 의미와
구체적인 도덕적 메시지를 담았다. 여기서
파리스의 심판은 관능의 지배를 받은 삶과
그에 대한 신의 징벌을 암시한다

목동들의 경배와 장님에
대한 치유를 다룬 그림은
믿음을 따르는 내면의
시각을 나타낸다.

그림들을 바라보는 원숭이는
사물의 진정한 가치를 알아보지
못하는 우둔한 태도를 나타낸다.

◀ 얀 브뤼겔 1세, 〈시각과 후각의 알레고리〉, 16세기
말–17세기 초. 마드리드, 프라도 미술관

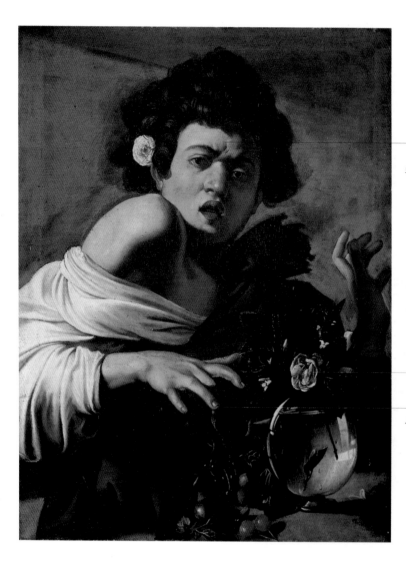

소년의 얼굴 표정을
보면 카라바조가 인간
감정의 표현에 큰
관심을 가지고
있었다는 사실을 알
수 있다.

아름다움이
순식간에 사라지고
마는 꺾인 꽃송이는,
바니타스의
전형적인 상징이다.

사람을 무는 도마뱀은
촉각을 암시하며
동시에 쾌락(화병)
뒤에 감춰진 고통을
표현한 시적인
테마이다.

▲ 카라바조, 〈도마뱀에게 물린 소년〉,
 1595-96. 피렌체, 로베르토 롱기 재단

수사슴은 소리에 대단히 민감한
동물로, 이 작품에서는 청각에
대한 알레고리로 등장한다.

청각은 류트를 연주하는
여인으로 의인화되었다.

AVDITVS SENSORIVM EXTERIVS EST AVRIS ET CRASSVS QVIDAM IN EA AER INTERIVS VERO NERVI AB AVRIBVS AD CEREBRVM PERTINENTE

후안 루이즈 비베스의 《영혼과
삶》(1538)에서 인용된 이
라틴어 문장은 청각 기관을
해부학적으로 설명한다.

악기는 음악, 노래와 관련된
청각을 나타내는 전통적인
상징물이다.

▲ 코르넬리스 코르트, 프란스 플로리스,
〈오감: 청각〉, 인그레이빙, 1561년경

이 작품은 사랑과 감각의
이해를 통한 정신적
성숙이라는 테마를 다룬
태피스트리 연작 중 하나이다.

화려한 옷을 입은
젊은 여인은 미각을
의인화했다.

유니콘은 속도(중세 프랑스어의 vistesse)의 상징이다. 화면에 등장하는 유니콘과 사자는 이 태피스트리를 주문했던 부유한 상인 가문인, 리옹 시의 비스테Viste 가문을 나타내는 문장에 쓰였던 동물이다.

발톱으로 사탕을 움켜잡은 앵무새 또한 미각을 암시한다.

야생 동물들은 유년기에서 청소년기로 옮겨가는 과정에서 성적 본능에 눈뜬다는 것을 나타낸다.

작은 원숭이는 과자를 향해 손을 뻗는 젊은 여인의 손짓을 따라서 딸기를 입으로 가져간다.

▲ 플랑드르 태피스트리, 〈미각〉, 〈귀부인과 유니콘〉 연작(부분), 1495-1500. 파리, 클뤼니 박물관

기질

The Temperaments

기질은 인간의 다양한 성향들을 암시하는 의인화나 동물, 물건, 색깔 등으로 그려진다.

이름
'적절한 비율로 섞는다' 는 의미를 지닌 동사 temperare에서 비롯된 temperamentum에서 유래했다.

성격
기질은 인간 신체를 유기적으로 구성하는 기본적인 네 종류의 체액을 나타낸다.

관련된 신들과 상징들
아레스(마르스), 제우스(유피테르), 하데스(플루토), 사투르누스, 12사도들; 황도대, 행성, 계절, 원소, 소우주로서의 인간, 악덕, 미덕

인간의 네 가지 기질인 냉담함, 성마름, 우울함, 쾌활함에 대한 학설은 르네상스 미술에서 감정과 성질을 표현하는 데 기본이 되었다. 히포크라테스와 갈레노스의 의학 이론에 따르면 인간의 모든 '체액' 은 4원소와 4계절, 심리적 성격과 서로 상응한다. 피는 봄, 공기, 습기-열기, 쾌활한 기질과 관련되며, 황 담즙은 불, 건조함-열기, 여름, 그리고 성마르고 까다로운 기질과 관련된다. 흑 담즙melaina choli(이 그리스어에서 우울증을 뜻하는 영어의 melancholy가 유래함)은 가을, 흙, 건조함-냉기, 우울한 기질과 연결되며, 점액은 겨울, 물, 습기-냉기, 냉담한 기질과 연결된다.

르네상스 시대에 기질설은, 활동적인 삶과 명상적인 삶이 신에게 인간을 인도하는 서로 다른 두 길이라고 보는 윤리와 철학 체계의 일부를 형성했다. 미켈란젤로가 조각한 줄리아노와 로렌초 드 메디치의 초상 조각들(피렌체, 산 로렌초 교회, 사크레스티아 누오바)과, 율리우스 2세의 묘당에 있는 모세와 사도 바울로의 조각상(로마, 산 피에트로 인 빈콜리 교회)은 이러한 생각을 반영한 작품들 가운데 가장 유명하다.

독일 출신의 화가 뒤러는, 점성학적으로 사투르누스 신과 연결되는 우울한 기질이 인간의 지성과 깊은 관련을 맺고 있다고 여겼던 피렌체 신플라톤주의 학자들의 이론에서 큰 영향을 받았다.

▶ 잔 로렌초 베르니니, 〈파멸한 영혼〉, 1619. 로마, 교황청 스페인 대사관, 팔라초 디 스파냐

늙고 창백한
베드로는 냉담한
기질을 의미한다.

마르코의 흥분된 표정은
여름, 완숙함, 그리고 태양의
색인 황색 등과 연결되는
성마른 기질을 암시한다.

요한은 쾌활한
기질과 봄,
그리고 불의
색인 적색과
관련된다.

바울은
우울한
기질을
나타낸다.

이 작품들에 등장하는 성인들은 중세와
르네상스 시대의 의학과 점성학 이론에
따라 네 가지 기질을 의인화했다.

▲ 알브레히트 뒤러, 〈네 사도들〉
(네 가지 기질에 대한 알레고리),
1526. 뮌헨, 알테 피나코테크

고개를 옆으로 기울인 자세는 우울한
기질에 대한 전형적인 상징으로, 사색적인
태도나 정신적 고통을 가리킨다.

이것은 연금술과
관련되어 자주
등장하는 마방진이다.

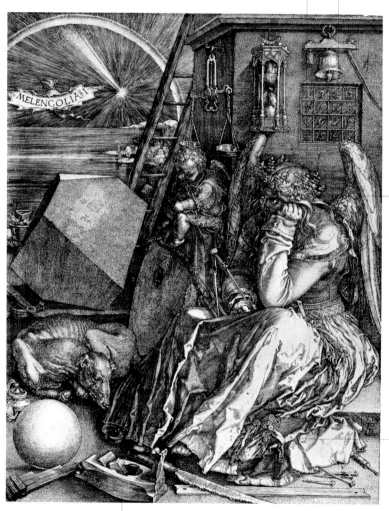

어두운 얼굴은
연금술 작업에서
최초의 검은색
단계인 니그레도를
연상시킨다.

지갑과 열쇠는 우울한
기질의 수호자인
사투르누스의
상징물이다.

화면에 등장하는 도구들은
물질의 변화 과정에서 나타나는
다양한 단계들을 암시한다.

▲ 알브레히트 뒤러, 〈멜랑콜리아 I〉,
인그레이빙, 1514.

여인의 유령처럼 창백한 안색과
생각에 잠긴 자세는 우울한 기질에서
전형적으로 나타난다.

해골은 현세에서
인간에게 허락된
행복과 생명이
덧없음을
암시한다.

예술에 대한 고전적 상징물인
책과 그림붓은 쾌락과 지식의
덧없음을 상징한다.

▲ 도메니코 페티, 〈우울〉, 1622년경.
베네치아, 아카데미아 미술관

파리스는 활동적인 삶과
명상적인 삶 모두에 반대되는
관능적인 기질을 나타낸다.

신들의 여왕인 유노의
곁에는 그녀에게 봉헌된
동물인 공작새가 따른다.

베누스는 파리스가
건네주는 불화의 사과를
받아들려 한다.

방패와 흉갑은 이
여인이 지혜의 여신
미네르바임을 가리킨다.

▲ 팔마 2세, 〈파리스의 심판〉,
　1610–15. 개인 소장

미네르바는 용기와 권력, 지혜에 대한 의인화이다.

헤라클레스는 명상적인 삶과 세속적인 욕망 모두에 반대되는 영웅의 미덕을 나타낸다.

사랑의 여신 베누스는 향기로운 꽃으로 영웅 헤라클레스를 유혹하려 한다.

몽둥이와 사자 가죽은 헤라클레스를 대표하는 상징물이다.

하데스를 지키는 개 케르베로스는 헤라클레스의 열두 노역 중 한 가지와, 죽은 이들 앞에 놓인 세 갈래 길을 가리킨다.

르네상스 윤리관은 피렌체의 신플라톤주의 학자들이 발전시킨 '중용'의 개념을 바탕으로 하는데, 갈림길에 선 헤라클레스라는 이 작품의 테마는 미덕 대신 쾌락을 선택하는 것이 행복이 아니라 신의 징벌을 받는 결과로 이어진다는 교훈을 전달한다.

▲ 지롤라모 바토니,
〈사랑과 지혜 사이에 선 헤라클레스〉,
1765. 상트페테르부르크,
에르미타슈 박물관

힘의 상징인 칼은 영웅적
미덕과 그에 상응하는
행위를 가리킨다.

전통적으로 베누스 여신의
상징물인 도금향 가지는 감각의
쾌락과 예민한 영혼을 암시한다.

책은 명상적인 삶과
지성을 나타낸다.

스키피오는 완전한 인간으로서
그의 내면에는 인간 영혼을
구성하는 세 가지 요소인 정신,
용기, 욕망이 조화를 이루고 있다.

▲ 라파엘로, 〈스키피오의 꿈〉,
1504. 런던, 내셔널 갤러리

이 젊은 여인은 피그말리온의 신화에 대한
초현실주의적 해석을 보여준다. 키프러스의
왕 피그말리온은 예술에 헌신하여 감각적
쾌락을 포기했던 인물이었다.

몸에서 식물들을 무성하게 '꽃피우는'
여인은 상대의 사랑을 얻은 연애의
풍요로운 결과를 나타낸다.

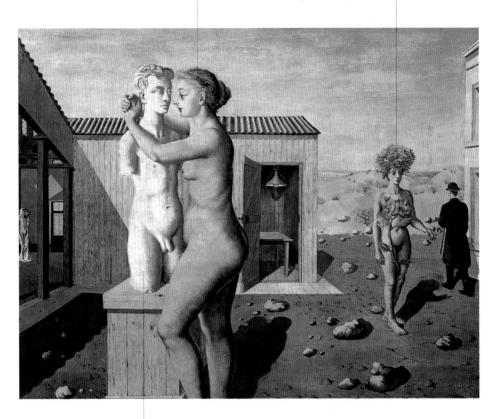

차가운 대리석 상은
짝사랑하는 여성의 욕망이라는
주제를 암시한다.

▲ 폴 델보, 〈피그말리온〉, 1939.
브뤼셀, 벨기에 왕립미술관

줄리아노는 신에게 이르는 두 가지 삶의 방식 중 하나인 활동적인 삶을 의인화했다.

홀은 유피테르의 별자리에서 태어난 이들에게 전형적으로 나타내는 군주의 권위를 암시한다.

주화는 관용을 상징하며 활동적인 인간의 행동 반경을 '확장'하려는 경향을 나타낸다.

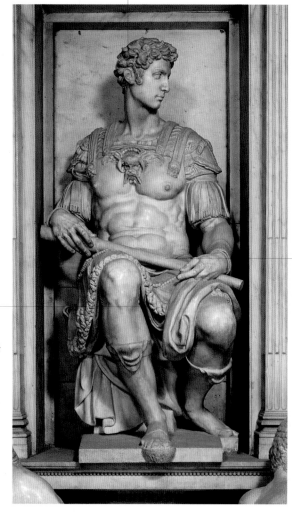

▲ 미켈란젤로, 〈줄리아노 데 메디치〉, 1520-34. 피렌체, 산 로렌초 교회, 사크레스티아 부오바

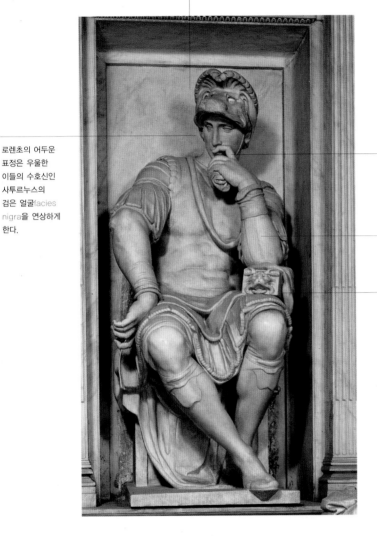

일 펜세로소 곧 '사색하는 이'라는 별명을 얻은 로렌초는 명상적인 태도를 나타낸다.

입술 위에 집게손가락을 올린 자세는 사투르누스 즉 토성의 영향인 침묵을 연상하게 한다.

로렌초의 어두운 표정은 우울한 이들의 수호신인 사투르누스의 검은 얼굴facies nigra을 연상하게 한다.

팔을 구부린 자세는 우울한 기질을 가리키는 관례적인 도상이다.

뚜껑이 닫힌 상자는 무뚝뚝한 기질의 사람들이 지닌 전형적인 성향으로 알려진 인색함을 암시한다.

▲ 미켈란젤로, 〈로렌초 데 메디치〉, 1520-34. 피렌체, 산 로렌초 교회, 사크레스티아 부오바

사랑

Love

사랑은 쿠피도나 베누스 여신, 또는 사랑에 빠진 연인들로 나타난다.

수세기에 걸쳐 사랑은 다양한 주제와 알레고리 모티프들로 나타났으며, 이들은 사랑의 긍정적이고 정신적인 측면과 부정적이고 감각적인 측면 모두를 다루었다. 오르페우스 비교에서 창조의 본질로 여겨지는 에로스-파네스는 세상에 생명을 부여하려는 우주적 욕망을 구체적으로 표현한다. 에로스(쿠피도)는 때때로 페니아(빈곤)와 포루스(편의)의 아들로 여겨지기도 한다. 플라톤에 의하면 에로스는 태초의 자웅동체 상태를 가리키며 세상 만물은 에로스의 상태로 회귀하려는 경향을 지닌다. 고전 시대에 와서 에로스는 이러한 우주적 의미를 잃고, 아프로디테(베누스)와 아레스(마르스)의 아들이자 날개달린 불손한 소년인 쿠피도가 되었다. 신비주의 문학과 미술작품들에서 사랑은 인간의 마음이 신의 존재를 체험하게끔 정신적으로 고양하는 힘이다. 이러한 견해는 성경에 등장하는 솔로몬의 노래나 궁정 연애에 대한 중세 시대의 가르침, 르네상스 시대의 정신적 연애Platonic love 개념에서 가장 고차원적으로 표현되었다. 피렌체의 철학자 마르실리오 피치노(1433-99)는 사랑을 콘코르디아 오포지토리움, 곧 대립되는 요소들의 합일로 보는 고전적 사고를 부활시켰는데, 이러한 학설은 보티첼리, 조르조네, 티치아노, 베로네세의 작품에 큰 영향을 미쳤다. 중산층의 성장과 함께 사랑의 신비주의적, 지적 함의가 점차 퇴색하고, 대신 사랑을 사회적 약속이나 일상적 유대 관계로 해석하는 시각이 강해졌다. 바로크 미술에서는 사랑을 인생에 대한 관능적 은유로 다루는 알레고리 주제가 발전했다.

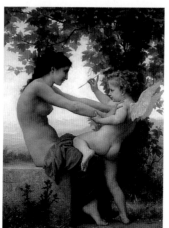

이 청년은 남성의
욕망을 의인화했다.

이 소녀는
성냥갑을 들고
정열의 불꽃을
피우려 한다.

앵무새는
육욕의
상징이다.

화장대 위에
놓인 물건들은
감각의 힘과
악덕의 유혹을
암시한다.

스펀지에서
떨어지는 물방울
때문에 사랑의
불길이
사그라진다.

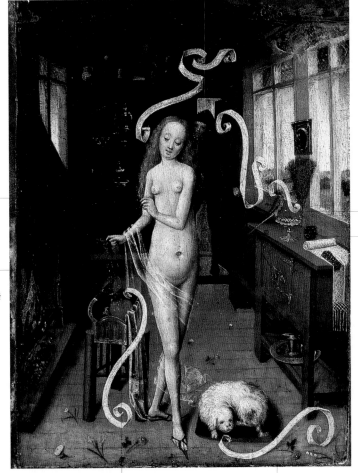

피 흘리는 심장은
남성의 영혼을 홀리는
여성의 힘을 상징한다.

이 작품은 전체적으로 풍요를
기원하는 하지 무렵의 전통
의식을 나타낸다.

▲ 라인 지방의 거장,
〈사랑의 주문〉, 1470-80.
라이프치히, 회화관

매는 연애에서 여성의 역할이
'사냥꾼'이라는 점을 암시한다. 또한
매는 감각적 쾌락을 넘어서는 보다
높은 차원의 사랑을 상징한다.

심장은 남성의 욕망에서
정신적인 측면, 즉 영적인
정열을 나타낸다.

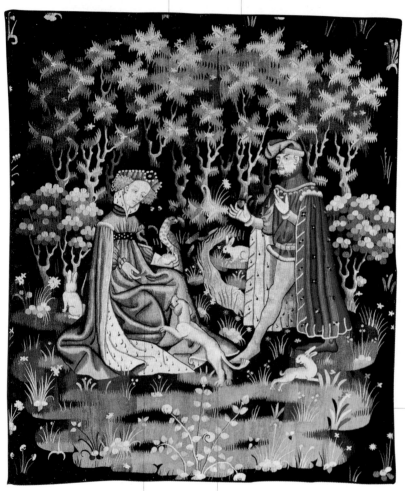

베누스 여신의 숲에서
기원한 로쿠스
아모이누스locus
amoenus는 사랑을
표현하는 특별한
공간을 일컫는다.

이 꽃은 순결의
상징이다.

개와 토끼는 육체와
감각의 욕망을 상징한다.

▲ 프랑스의 태피스트리, 〈사랑의 헌납〉,
1400–10년경. 파리, 루브르 박물관

원숭이는 전통적으로
육욕의 죄와 관련되었다.

다정하게 여인을 바라보는 갈색
말은 진정한 사랑을 상징한다.

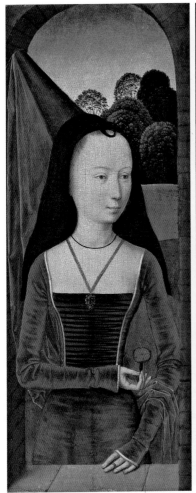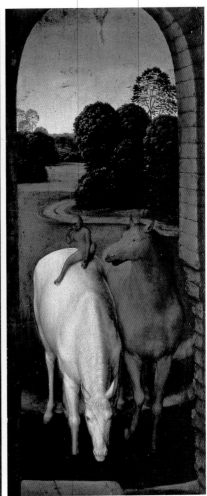

카네이션은 부부 사이의
정절을 가리킨다.

흰색 말은 순간적인 충동을
충족시키려 하는 심술궂은
연인을 의미한다.

▲ 한스 멤링, 〈진정한 사랑의 알레고리에 대한 두폭화〉,
 1485-90년경. 뉴욕, 메트로폴리탄 미술관(왼쪽 패널);
 로테르담, 보이만스 반 뵈닝헨 미술관(오른쪽 패널)

두루마리에 적힌 글귀는
이 연인들이 결혼하지
않은 상태임을 밝혀준다.

정교하게 짠 장식용 끈(슈뉠린)은
중세 시대 남성들의 전통적인
장식물이었다.

이 여성이 들고 있는 야생 장미는
연인들이 부정한 관계에 있음을
알려주는 상징물이다.

▲ 《이성의 책》의 거장, 〈부적절한
연인들〉, 남부 독일, 1484년경.
고타(독일), 성 박물관

오렌지는 다산에
대한 암시이다.

불이 켜진 초는 신학적 미덕들
가운데 하나인 믿음을 암시한다.

이 행복한 결합에
대한 증인들이 거울에
비친다. 이 작품은
부와 풍요, 번영을
가져오는, 사회적인
결혼의 이상에 대한
알레고리이다.

개와 나막신은 부부
사이의 정절을 나타낸다.

▲ 얀 반 에이크, 〈아르놀피니 부부의
결혼식〉, 1434. 런던, 내셔널 갤러리

카두세우스를 가지고 구름을
몰아내는 메르쿠리우스의 임무는
사랑의 신비를 '드러내는' 것이다.

볼루프타스(관능)와
풀크리투도(미)는 자매간인
카스티타스(순결)에게 사랑의
신비를 가르쳐준다.

쿠피도는 정열의
불꽃을 카스티타스의
가슴에 쏘려 한다.

우미의 세 여신들은 상대방에게 모든 것을 주면서도 아무
것도 바라지 않는, 무조건적인 사랑과 화합을 상징한다.

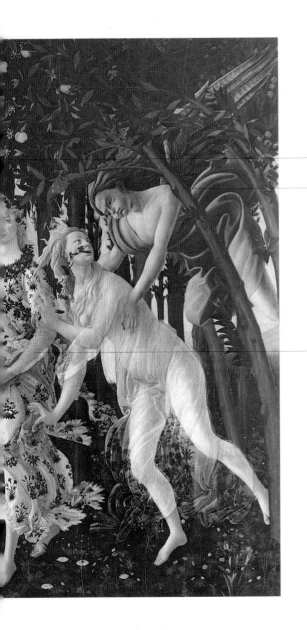

베누스 여신은 인간의 영혼을
신에게 인도하고 불멸의 존재로
만드는 인문주의와 정신적
사랑이라는 미덕을 나타낸다.

봄바람인 제피로스는 '정열의
숨결'로 처녀인 클로리스를
임신하게 만든다. 이 작품은
마르티아누스 카펠라의 《문헌학과
메르쿠리우스의 결혼에 대하여》의
내용을 그림으로 옮긴 것이다.

봄의 여신 플로라는 오비디우스의
《파스티》에 등장하는 구절에서
비롯되었다. 플로라는 대립되는 두
가지 본질 즉 순결(클로리스)과
사랑(제피로스)의 합일을 나타낸다.

◀ 산드로 보티첼리, 〈봄〉, 1482–83년경.
피렌체, 우피치 미술관

갈라테이아는 신들의 영역인 하늘을
올려다본다. 이는 그녀가 순결한 미덕의
삶을 선택했음을 표현한다.

르네상스 시대 피렌체의
시인 폴리치아노의
〈위대한 줄리아노 데
메디치의 경연을 위한
스탄차〉에서 유래했고,
필로스트라토스의
작품들에서 영감을 받아
만들어진 이 작품은,
육체적 사랑과 정신적
사랑 사이의 대립을
보여준다.

사랑의 화살을 맞은 님프와 트리톤들은
관능적인 정열을 상징한다.

▲ 라파엘로, 〈갈라테이아의 승리〉,
 1511–12. 로마, 빌라 파르네지나

정신적 사랑의 상징인
안테로스가 베누스 여신
등 뒤에 숨어 있다.

기술과 관리 능력을 필요로 하는 활은
정열을 단속하는 도구이자 본능적 충동에
대한 절제를 상징한다.

눈을 가린 쿠피도(에로스)는
관능적인 사랑의 맹목적이고
분별없는 측면을 나타낸다.

화살은 심장을
꿰뚫는 사랑에 찬
눈길을 암시한다.

▲티치아노, 〈쿠피도의 눈을 가리는 베누스 여신〉,
1565년경. 로마, 보르게세 미술관

사랑

도금향 화관은 부부 사이의
정절을 상징한다.

쿠피도가 서 있는
샘은 사랑의 샘이다.

옷을 입은 여인은 현세적
사랑을 이상화한 존재이다.

보석이 담긴 그릇은
현세에서 누리게 되는
덧없는 행복을 암시한다.

▲ 티치아노, 〈성스러운 사랑과 세속적인 사랑〉,
1514. 로마, 보르게세 미술관

346

베누스 우라니아('우라노스의 딸
베누스'라는 뜻)는 영원하고 천상의 행복과
정신적 사랑의 지적인 본질을 나타낸다.

붉은 망토와 타오르는 불꽃은
베누스의 정열적인 본성을 상징한다.

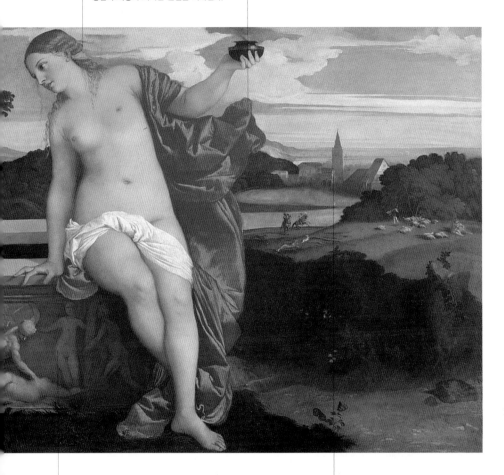

석관에 새긴 잔혹한 매질
장면은 관능적인 정열에는
징벌이 따르며 단속이
필요함을 보여준다.

배경에 보이는 교회는
천상의 베누스 여신이 지닌
성스러운 성격을 가리킨다.

이 젊은 여인은지금 막
연애편지를 받은 참이다.

폭풍우가 몰아치는 바다는
불행한 사랑과 멀리 떨어져
있는 연인을 나타낸다.

하녀가 장막을
걷어서 드러낸
그림의 장면은 이
작품 전체의 내용을
이해할 수 있는
단서가 된다.

기대에 차서 초조해 보이는
개는 편지에 담긴 격렬한
내용을 암시한다.

▲ 가브리엘 메추, 〈편지를 읽는 여인〉,
1663년경. 더블린, 아일랜드 국립미술관

신부는 남성과 여성 사이의 모든
차이점을 중화하는, 처녀의
자웅동체적 속성을 암시한다.

프로펠러는 바퀴나
연금술의 불꽃과
연관되며, 물질의 변화
과정에서 결정적인 역할을
수행하는 촉매이다.

분출기는 자위를
통해서 사정되는
남성의 욕망을
나타낸다.

독신자는 기계 장치, 즉
초콜릿 분쇄기로 나타난다.

▲ 마르셀 뒤샹, 〈구혼자들에 의해서
발가벗겨진 신부 조차도〉(큰 유리),
1915-23. 필라델피아 미술관

학예
The Arts

학예는 그들을 알게 해주는 전통적인 상징물을 지닌 고결한 용모의
일곱 여인들로 그려진다.

중세의 교육 체계에서 일곱 가지 자유 학예는 트리비움(3과) 즉 문법, 수사
학, 논리학과 콰드리비움(4과) 곧 천문학, 음악, 기하학, 산술로 나뉘었다.
이들의 도상은 그리스와 로마인들에게 다양한 예술적, 지적 본질의
의인화로 받아들여졌던 고전적 뮤즈 상들을 근간으로 형성되었다. 또한
황도대와 원소들에 대한 도상과 마찬가지로, 학예는 점성학적 맥락에서
인간의 성격에 영향력을 지닌다고 여겨졌다. 이 때문에 학예는 특정 질
병에 대한 치료를 목적으로 처방되기도 했다. 학예와 행성이 연관된다고
보는 견해는, 천체의 별들과 뮤즈들이 조화로운 합일을 이루는 복잡한 체
계를 구상했던 피타고라스까지 거슬러 올라간다. 중세에 와서 토마스 아
퀴나스는 고전 철학을 종교적, 윤리적 맥락에서 재구성하면서 각각의 학
예에 특정한 미덕과 성사sacrament를 대응시켰다. 단테의《향연Convivio》
에서도 다루어졌던 이러한 교리는 중세 시대에 자유 학예의 도상 형성에
지대한 영향을 미쳤다. 나아가 조토와 안드레아 피사노, 안드레아 보나
이우티 등 유명한 14세기 예술가들은 이러한 개념을 자신들의 작품에 적
용하였다. 학예에 대한 의인화는 자주 각 학예를 창시했다고 알려진 전

설적인 인물들
(오르페우스, 헤
르메스 트리스메
기스투스, 피타
고라스, 플라톤,
아리스토텔레스,
조로아스터) 의
초상과 함께 등
장하기도 한다.

▶ 베르나르도 스트로치,
〈학예의 알레고리〉, 17세기
전반. 상트페테르부르크,
에르미타슈 박물관

이 가면은 서정시의 뮤즈인 에라토의
상징물이다. 에라토 곁에 있는
여인들은 춤의 뮤즈인 테르프시코레와
무언극의 뮤즈인 폴림니아, 그리고
천문학의 뮤즈 우라니아이다.

비극의 뮤즈인 멜포메네는 생각에
잠긴 젊은 여인으로 그려졌다.

역사의 뮤즈인 클리오의 상징물은
명성을 알리는 나팔이다. 그녀 옆에는
음악의 수호신인 에우테르페와 희극의
뮤즈인 탈리아가 서 있다.

서사시의 뮤즈인
칼리오페는 천계들의
조화를 상징하는 일곱 줄이
달린 리라를 들었다.

▲ 라파엘로, 〈파르나소스〉, 1509-10.
바티칸 시, 바티칸 궁전, 서명의 방

직각자를 들고 있는 기하학 앞에는 이 분야를 대표하는 인물인 에우클레이데스(유클리드)가 앉아 있다.

낫과 삽을 들고 있는 사투르누스는 천문학과 연결된다. 토마스주의 학설에 따르면 모든 윤리적 미덕들은 황도대의 특정 행성에 대응된다.

수학을 의인화한 인물은 피타고라스 뒤에 그려졌다.

천문학자 프톨레마이오스는 제왕의 옷을 입었다. 보나이우티는 같은 이름의 군주와 천문학자를 혼동했다.

창세기에 의하면 음악은 최초의
악기를 만든 인물인 대장장이
두발가인과 연결된다.

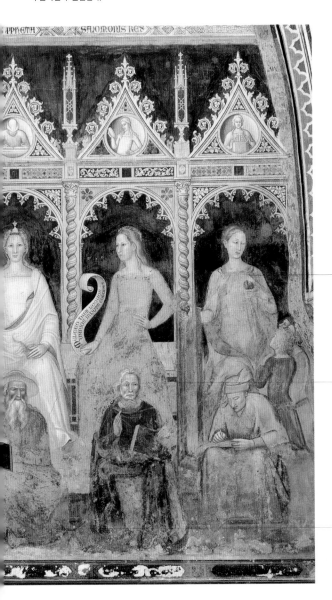

문법 곁에는 흔히 유명한
문법학자인 프리스키아누스와
도나투스의 이상화된
초상화가 그려져 있다.

키케로가 수사학의
발밑에 앉아 있다.

아리스토텔레스는
전통적으로 논리학의
창시자로 여겨졌다.

◀ 안드레아 보나이우티, 〈일곱 가지
자유 학예〉, 1365~67. 피렌체, 산타
마리아 노벨라 교회, 스페인 예배당

횃불을 든 게니우스는
영감을 나타낸다.

불카누스가 모루 위에서
음표를 버리고 있다.

하의를 입은 여인은 세속적 음악을,
나체의 여인은 성스러운 음악을 각각
의인화했다고 해석되어 왔다.

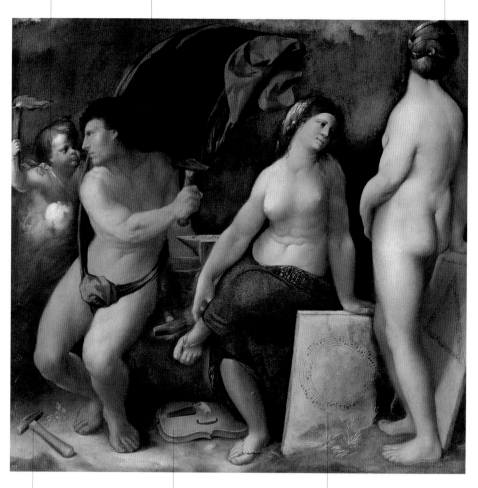

세 개의 망치는 형태와
크기에 따라서 달라지는
공명음을 암시한다.

바닥에 버려진 비올라는
대위법(서판에 그려진 카논)이
악기보다 우월하다는 의미를
나타낸다.

서판들에는 카논이 새겨졌다. 삼각형을
이루고 있는 문구는 '트리니타스 인
우눔Trinitas in unum' ('하나를 이룬
셋'이라는 뜻)인데, 이 문구는 대립되는
요소들 사이의 성스러운 합일과 조화를
암시한다.

▲ 도소 도시, 〈음악의 알레고리〉,
　1525년경. 피렌체, 호르네 재단

완벽하게 그려진 지도는 실재를
충실하게 재현하는 회화의
능력을 암시한다.

젊은 여인은
역사와 명성의
뮤즈인
클리오로
꾸미고 있다.

회화는 작업 중인 화가라는
알레고리를 통해서 나타난다.

▲ 얀 베르메르, 〈회화의 알레고리〉(화실),
1672년경. 빈, 미술사박물관

과학

The Sciences

과학은 여인이나 철학자, 과학자, 발명가, 그리고 그에 관련된 과학 도구들로
다양하게 나타난다.

● **이름**
'알다'를 의미하는 라틴어
동사 scire에서 나온
scientia에서 기원했다.

● **성격**
과학은 인간의 탐구
행위에서 나뉜 다양한
분야들을 가리킨다.

● **관련된 신들과 상징들**
학예, 미덕

과학은 대개 각 분야의 개척자로 알려진 역사적 인물들의 이상화된 초상
으로 그려진다.

인문주의 문화가 번성하면서, 바티칸 궁전에 있는 라파엘로의 프레스
코화처럼 인간이 지닌 지적 능력을 특별히 강조하는 회화 연작들이 제작
되었다. 1500년대에는 자연 과학에 대한 고대의 광범위한 탐구 결과를 담
은 문헌들이 재발견되고 널리 보급되면서, 귀족들과 예술가들, 지식인들
이 과학에 관심을 갖게 되었다. 르네상스 시대의 '예술가이자 발명가'라
는 이상을 구현한 레오나르도 다 빈치는 자신의 탐구 방법에 대해서 귀중
한 기록을 남겼는데, 그의 탐구 방법들은 이성(그 시대의 이론적 지식)과
경험의 합일을 추구했다.

17세기에 와서 코페르니쿠스와 갈릴레오로부터 티코 브라헤, 케플러,
뉴턴에 이르기까지, 과학이 체계화, 구체화되고 천문학과 광학 분야에서
혁신적인 발견이 이루어지면서, 과학의 도상 역시 점차 발전하게 되었
다. 과거에는 상감 조각과 정물화, 초상화, 바니타스 주제를 다룬 알레고

리적 작품들에서 볼 수 있듯
이, 과학적 도구들에 대한 세
밀한 묘사가 주류였다면, 이
시대에 와서는 유명한 학자들
에 대한 찬사가 두드러졌다.
미술가들은 우주와 대기권의
현상들, 천체의 행성들을 그리
는 데 과학 덕분에 습득하게
된 현실의 새로운 이미지들을
사용하게 되었다.

▶ 〈과학〉, 체사레 리파의
《도상학》에 수록된 삽화,
1618.

날개와 눈길이 하늘로 향한 수학은 비록 이 학문이 지성을 도구로 하지만 추상적인 문제들에 대한 사색으로 이어질 수 있다는 것을 나타낸다.

아기천사는 등에 세계를 상징하는 구를 짊어졌다.

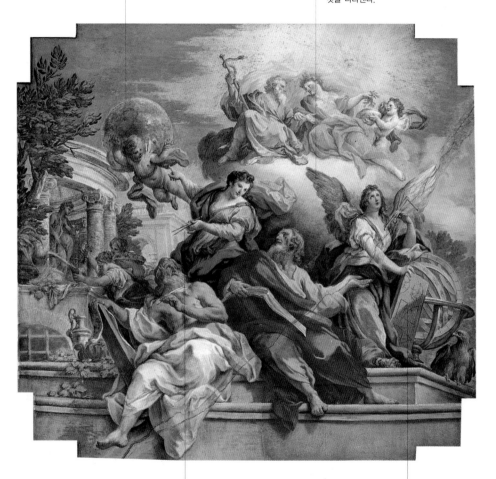

비율과 규칙, 측정의 도구인 컴퍼스는 전형적으로 기하학과 지리학의 상징물이다.

아스트롤라베(고대의 천문 관측의)와 천문학 도표들은 천상의 현상들에 대한 탐구를 암시한다.

▲ 세바스티아노 콘카, 〈과학의 알레고리〉, 17세기. 로마, 팔라초 코르시니, 도서관

왼편에 있는 턱수염 난 인물은 제노이다. 그는 기둥 받침대를 탁자로 삼아서 연구 중인 에피쿠로스를 바라보고 있다.

《티마이오스》를 손에 들고 있는 플라톤과 《윤리학》을 손에 든 아리스토텔레스는 최고 단계의 두 지식 분야인 순수이론 철학과 윤리 철학을 나타낸다.

이 프레스코화는 형이상학, 자연철학, 신학, 마법 등 각기 다른 분야의 지식들의 종합을 그렸다.

오른쪽에 보이는 인물들은 아리스토텔레스
철학의 주요 추종자들과 자연 철학자들이다.

자연과학의 창시자인
아리스토텔레스는 땅을
가리키며, 우주에 관한
고대 사회의 학설들을
체계화한 플라톤은 하늘을
가리키고 있다.

《칼데아 신탁》의 저자로 알려진
조로아스터는 천구의를 들었다.
프톨레마이오스가 그의 곁에서 똑같은
자세로 지구의를 들고 있는데, 이는
하늘이 땅에 미치는 영향력을 상징한다.

에우클레이데스(유클리드)
는 자신의 공리를
도형으로 그리는 중이다.

◀ 라파엘로, 〈아테네 학당〉, 1510.
바티칸 시, 바티칸 궁, 서명의 방

48개의 정삼각형으로
이루어진 다면체는 수학적
지식의 완벽성을 상징한다.

루카 파촐리는 현실 세계에
초연한 금욕적 과학자의
전형을 보여준다.

원 안에 그려진 정삼각형은
에우클레이데스(유클리드)의 유명한
공리 중 하나에서 비롯되었다.

탁자 위에 놓인 책은
에우클레이데스의
《엘레멘타》 초판본이다.

▲ 야코포 데바르바리, 〈수학자 프라 루카
파촐리와 신원이 알려지지 않은 청년의 초상〉,
1500-25년 사이. 나폴리, 카포디몬테 박물관

실험 광경을 바라보는 가족은 이
시대에 와서 성별과 연령에 관계없이
모든 이들이 과학적 지식을 공유하게
되었음을 보여준다.

이 작품에서 보이는 것처럼
실험은 과학의 생생하고
상호소통적인 측면을
보여주는 소재였다.

겁에 질린 아이들은 미지의 것들에 대한
두려움, 즉 인간의 자신이 이해하지
못하는 대상에 대한 두려움을 상징한다.
과학은 바로 이러한 두려움을
물리치려는 노력이라고 할 수 있다.

▲ 더비 출신인 조세프 라이트,
〈공기 압출기 속의 새에 대한 실험〉, 1768.
런던, 내셔널 갤러리

바니타스
Vanitas

꽃, 과일, 악기처럼 인생의 허무를 암시하는 다양한 상징적 모티프들을 모아놓은 장면으로 나타난다.

● **이름**
'공허', '금방 지나감', '단명'을 뜻하는 라틴어 형용사 varus에서 유래했다.

● **상징의 기원**
바니타스는 17세기 초에 당시 유럽 문화를 잠식한 불안의 표현으로서 회화의 한 장르로 발전했다.

● **성격**
바니타스는 존재의 덧없음, 세월의 무상함, 현세적 쾌락의 허무를 표현한다.

● **관련된 신들과 상징들**
세월, 계절, 삶, 죽음

바니타스는 인생의 덧없음과 허무함을 강조하는 상징적 소재들로 그린 그림이다. 이것은 17세기 초에 들어와서 독립된 회화의 한 장르로 발전했는데, 여기에는 유럽 사회를 휩쓸었던 30년 전쟁과 페스트가 창궐하며 야기된 불안이 반영되었다. 지극히 풍부한 바니타스 도상의 알레고리 형식에는 현세적 존재의 허무함을 다룬 도덕적 주제뿐 아니라 정치적, 종교적 의미도 담겨 있다.

아무도 피할 수 없는 세월의 흐름은, 에바리스토 바스케니스의 유명한 악기 정물화들에서처럼 물체 표면의 침식과 그 위에 점차 덮여가는 먼지의 층을 통해서 나타난다. 또한 노래나 연기, 음악과 같이 물질적인 '실체가 없는' 소재들 또한 세월의 무상함을 암시한다. 생명이 없는 물체들을 극도로 사실적이고 세밀하게 그린 바니타스 회화들은 17세기 화가들이 자연을 재생하는 자신들의 솜씨를 과시할 수 있는 기회이기도 했다.

▶ 아브라함 미뇽, 〈바니타스의 상징인 자연〉, 1665-79. 다름슈타트, 헤센 주립박물관

악기와 과학 도구들은 아름다움과 조화,
예술의 허무함에 대한 고도로
상징적이고 복합적인 의미를 담고 있다.

화려하게 차려 입은 대사는 망원경을 들고
있는데, 이 도구는 그의 직업을 상징한다.

▲ 한스 홀바인 2세, 〈대사들〉,
　1533. 런던, 내셔널 갤러리

고도로 왜곡되어 거의 알아볼 수 없는, 화면
전경에 놓인 해골은 작품에 숨겨진 의미를
드러낸다. 이 그림은 현세적 지식과 야망의
덧없음에 대한 세련된 알레고리이다.

불이 꺼진 초, 해골, 모래시계, 갑옷은 스페인 제국의 몰락과 이를 유지하려고 벌였던 전쟁의 대가를 암시한다.

지구의는 제국의 영토가 아메리카 대륙으로부터 동부 유럽까지 확장되었음을 보여준다.

천사가 들고 있는 카메오 부조는 합스부르크 왕가 출신인 카를 5세의 초상화이다.

해골의 앞쪽에는 마치 탁자의 긁힌 자국 같이 '니힐 옴네(nihil omne)' ('모두가 헛되다'라는 뜻)가 새겨졌다.

전경의 낡은 탁자 위에는 바니타스 테마에 등장하는 대표적인 물건들이 놓였다.

붉은 천으로 덮은 책상 위에는 카를 5세 통치 기간에 스페인이 누렸던 부를 상징하는 보물들이 흩어져 있다. 이 작품은 바니타스와 함께, 17세기 유럽 사회에서 스페인이 과거에 누렸던 지배적 위치를 상실했다는 정치적 암시를 보여준다.

▲ 안토니오 데 페레다,
〈바니타스 바니타툼〉,
1640-45. 빈, 미술사박물관

부러지거나 구겨진
물체들과 해골은 피할
수 없는 인간 숙명을
대면한 화가의 내적
성찰을 표현한다.

플루트와 악보는
음악이 선사하는
짧은 순간의
기쁨을 암시한다.

불이 붙은 도화선은 현세적 존재들이
얼마나 순식간에 사라지는지를
보여주는 상징물이다.

▲ 시몽 르나르 드 생탕드레, 〈바니타스〉,
1650년경. 리옹, 미술관

비누방울 모티프는 인간 존재의 유약함과 단명함을
가리키는 냉엄한 알레고리인 호모 불라homo
bulla('거품과 같은 인간'이라는 뜻)를 떠올리게 한다.

중경에 보이는 횃불과
화로는 인생이
순식간에 소진된다는
것을 보여주는
상징들이다.

구세주의 초상화는
인간의 진정한 운명인
내세를 암시한다.

▲ 얀 브뢰겔 1세와 페터 파울 루벤스, 〈인생의 덧없음에 대한
알레고리〉, 1615-18. 토리노, 사바우다 미술관

카드와 체스, 주사위놀이처럼
우연에 기대는 놀이들은 현세적
쾌락의 불확실성을 암시한다.

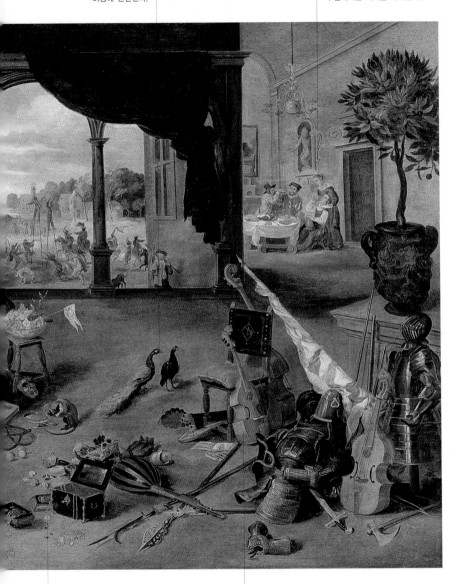

공작새는 자만심과
허영에 관련된다.

연회 장면은 탐식의 죄와
무절제라는 악덕을 가리킨다.

각종 보물과 금화,
장신구는 현세적 재화의
덧없음을 의미한다.

악기는 17세기 바니타스
알레고리 작품들에서 자주
등장하는 모티프이다.

부록

상징과 알레고리 찾아보기

✣ 미술가 찾아보기 ✣ 참고문헌 ✣ 사진 출처

⟨'미궁의 방' 천정의 나무 조각⟩,
16세기. 만토바, 팔라초 두칼레

참고문헌

Baltrusaitis, Jugis, *Le Moyen Âge fantastique* (Paris, 1981).

Battistini, Matilde, "L'uovo: An archetipo universale," *Ovazione* (Milan, 1999).

Berti, Giordano, *I mondi ultraterreni* (Milan, 1998).

Burckhard, Jacob, *The Civilization of the Renaissance in Italy*, rev. ed. (New York, 2002).

Calvesi, Maurizio, with Mino Gabriele, *Arte e alchimia* (Florence, 1986).

Camille, Michael, *The Medieval Art of Love: Objects and Subjects of Desire* (New York, 1998).

Campbell, Joseph, *The Inner Reaches of Outer Space: Metaphor as Myth and as Religion*, repr. ed (Novato, CA, 2002).

Carr-Gomm, Sarah, *Hidden Symbols in Art* (New York, 2001).

Cassirer, Ernst, *The Philosophy of Symbolic Forms*, Ralph Mannhein, trans. (New Haven, 1953-96).

Cattabiani, Alfredo, *Lunario. Dodici mesi di miti, feste, leggende e tradizioni popolari d'Italia* (Milan, 2002).

Champeaux, Gerard de, *Introduction au monde des symbols* (Saint-Leger-Vauban, 1966).

Chevalier, Jean, and Alain Gheerbrant, *A Dictionary of Symbols* (New York, 1996).

Cirlot, Juan Eduardo, *A Dictionary of Symbols*, 2nd ed. (New York, 1971).

Culianu, Ioan P., *Eros and Magic in the Renaissance*, Margaret Cook, trans. (Chicago, 1987).

Davy, Marie-Madeleine, *Essai sur la symbolique romane* (Paris, 1977).

Durand, Gillbert, *Les Structures anthropologiques de l'imaginaire: Introduction à l'archétypologie*, 2nd ed. (Paris, 1963).

Eliade, Mircea, *Images and Symbols: Studies in Religious Symbolism*, Philip Mairet, trans., repr. ed. (Princeton, 1991).

Ferino-Pagden, Sylvia, *Immagini del sentire. I cinque sensi nell'arte* (Milan, 1996).

Franz, Marie-Luise von, *Time: Rhythm and Repose* (London, 1978).

Gomblich, E. H., *Symbolic Images* (London, 1972).

Graves, Robert, *The Greek Myths*, 2 vols., repr. ed. (New York, 1993).

Grossato, Alessandro, *Il Libro dei simboli* (Milan, 1999).

Hall, James, *Dictionary of Subjects and Symbols in Art*, rev. ed. (London, 1996).

Huizinga, Johan, *The Autumn of the Middle Ages*, Rodney Payton, trans. (Chicago, 1996).

Jung, Carl, *Man and His Symbols* (New York, 1997).

Kerényi, Karl, *Labyrinth-Studien: Labyrinthos als Linienreflex einer mythologischen Idee* (Zurich, 1950).

_____, *Miti e isteri* (Turin, 1979).

Kern, Herman, *Through the Labyrinth: Designs and Meanings over 5,000 Years*, Abigail Clay, trans. (New York, 2000).

Klibansky, Raymond, Erwin Panofsky, and Friz Saxl, *Saturn and Melancholy: Studies in the History of Natural Philosophy, Religion, and Art* (New York, 1964).

Krauss, Heinrich, and Eva Uthemann, *Was Bilder Erzahlen: Die klassischen Geschichten aus Antike und Christentum in der abendlandischen Malerei* (Munich, 1987).

Larsen, Stephen, *The Mythic Imagination* (New York, 1990).

Le Goff, Jaques, *The Birth of Purgatory*, Arthur Goldhammer, trans. (London, 1984).

Link, Luther, *The Devil: The Archfiend in Art from the Sixth to the Sixteenth Century* (New York, 1996).

Mori, Gioia, *Arte e astrologia* (Florence, 1987).

Panofsky, Erwin, *Studies in Iconology: Humanistic*

Themes in the Art of the Renaissance (New York, 1972).

_____, *Meaning in the Visual Arts* (Chicago, 1982).

Poirion, Daniel, *Le Merveilleux dans la literature francaise du Moyen Âge* (Paris, 1982).

Ripa, Cesare, *Iconology*, G. Richardson, ed. (New York, 1979).

Rosenblum, Robert, *Transformation in Late Eighteenth Century Art* (Princeton, 1970).

Rossi, P.(ed.), *La magia naturale nel Rinascimento* (Turin, 1989).

Russell, Jeffrey Burton, *Lucifer: The Devil in the Middle Ages* (Ithaca, 1984).

Santarcangeli, Paolo, *Il libro dei labirinti. Storia di un mito e di un simbolo* (Milan, 1984).

Saxl, Fritz, *The Heritage of Images: A Selection of Lectures*, H. Honour and J. Fleming, eds. (New York, 1970).

_____, *La fede negli astri*, S. Settis, ed. (Turin, 1985).

Schwartz-Winklhofer, Inge, and Hans Biedermann, *Das Buch der Zeichen und Symbole*, 4th ed. (Graz, 1994).

Schwartz, Arturo, *Cabbalà e alchemia. Saggio sugli archetipi comuni* (Florence, 1999).

_____, *L'immaginazione alchemica ancora* (Bergamo, 2000).

Seznec, Jean, *The Survival of the Pagan Gods*, Barbara F. Sessions, trans. (Princeton, 1981).

Vercelloni, Virgilio, *European Gardens: A Historical Atlas* (New York, 1990).

_____, *Atlante storico dell'idea europea della città ideale* (Milan, 1994).

Warburg, Aby, *The Renewal of Pagan Antuquity*, D. Britt, trans. (Los Angeles, 1999).

Wind, Edgar, *Pagan Mysteries in the Renaissance*, rev. ed. (Oxford, 1980).

Wittkower, Rudolf, *Allegory and the Migration of Symbols* (Boulder, CO, 1977).

Wittkower, Rudolf, and Margot Wittkower, *Born under Saturn: The Character and Conduct of Artists, A Documentary History from Antiquity to the French Revolution* (New York, 1969).

사진 출처

Sergui Anelli, Electa
Archivi Alinari, Florence
Archivio, Electa, Milan
Archivio fotografico Pinacoteca Capitolinia, Rome
Foto Amoretti, Parma
Fototeca Scala Group, Antella
Foto Saporetti, Milan
The Bridgeman Art Library, London

© M. Chagall, G. de Chirico, P. Delvaux, O. Dix, M. Duchamp, F. Kupka,by SIAE 2002
© Salvador Dalí; Gala-Salvador Dalí Foundation, by SIAE 2002
© Succession Picasso, by SIAE 2002
The Royal Collection ®œ 2002 Her Majesty Queen Elizabeth ‖

By kind permission of the Ministero per I Beni e le Attività Culturali we have here reproduced images provided by:Soprintendenza per il patrimonio storico, artistico e demoetnoantropologico per le province di Brescia, Cremona e Mantova Soprintendenza per il patrimonio storico, artistico e demoetnoantropologico per le province di Milano, Bergamo, Como, Lecco, Lodi, Pavia, Sondrio, Varese
Soprintendenza per il patrimonio storico, artistico e demoetnoantropologico per il Piemonte, Torino
Soprintendenza per il patrimonio storico, artistico e demoetnoantropologico di Venezia

We also express our thanks to the photographic archives of the museums and public and private institutions that provided visual material.

미술사에서 상징적 형태를 해석하여 작품의 내용이 지닌 의미를 읽어내는 도상학 분야가 독자적인 학문의 영역으로 발전한 것은 비교적 근래의 일이다. 그러나 미술이라는 활동이 인류의 탄생과 함께 시작된 이래, 특정한 대상이나 형상을 통해 은유적으로 이야기를 전달하는 것은 미술의 근원적인 기능 중의 하나였다. 특히 사회가 발전하고 복합적인 양상을 띠게 되면서 미술작품은 일방적인 지시와 교육의 기능에서 벗어나 특정한 문화를 공유하는 집단이나 개인들 사이에서 보다 정교하고 풍부한 은유와 상징체계를 지니게 되었다.

우리는 물고기나 양, 사과 등 다양한 사물들과 무지개를 비롯한 자연 현상이 미술작품들 속에서 상징적 의미와 알레고리(우의)를 감추고 있는 경우를 많이 접해왔다. 또한 너무나 잘 알려진 명화들에서도 겉으로 드러나는 내용과 모순되는 역설적인 의미가 여러 겹의 너울처럼 드리워지기도 한다. 이처럼 복잡하게 뒤얽힌 상징의 실타래를 풀기 위해서는 그 배경이 되는 역사와 신화, 문학, 종교, 그리고 그 시대의 사회적 상황 등에서 단서를 찾을 수밖에 없다. 특히 서양의 역사에서 르네상스 이후로 상징과 알레고리의 중요한 원천이 되어왔던 그리스도교와 그리스-로마 신화는 우리가 미술작품을 이해하는 데 결정적인 열쇠가 된다.

이 책은 그러한 열쇠와 단서들을 주제 별로 분류해 정리함으로써 전공자뿐 아니라 미술작품에 관심이 많은 일반 독자들도 쉽게 참고할 수 있도록 편집되어 있다는 점이 돋보인다. 학문의 한 분야로서 상징과 도상, 알레고리를 다루는 도상학과 도상해석학에 대한 서적 대부분은 이론적인 배경과 전문지식을 요구하기 때문에 초보자나 학생들이 따라오기에는 어려운 점이 많다. 그러한 측면에서 《상징과 비밀》은 우주의 탄생과 종말, 인간과 신, 천상과 지하세계, 4원소와 4계절, 미덕과 악덕 등 형이상학적이고 심오한 주제들이 작품 속에 어떻게 표현되는지 알기 쉽게 보여주고 있다. 또한 상징의 원천이 되는 종교, 문학, 과학, 철학적 배경을 함께 제시하기 때문에 보다 깊이 있는 연구를 원하는 이들에게도 유용한 참고 자료가 될 것이라고 기대한다.

2007년 1월 조은정

"죽음은 피할 수 없는 인간의 운명과
생명력의 종말을 나타낸다. 다른 중요한 원형들처럼
죽음 역시 다양하게 표현되는 모호한 상징이다.
죽음은 밤의 딸이자 잠의 자매이며,
재탄생을 일으키는 힘을 지닌다."

― 본문 중에서